THE
WATERCOLOUR
EXPERT

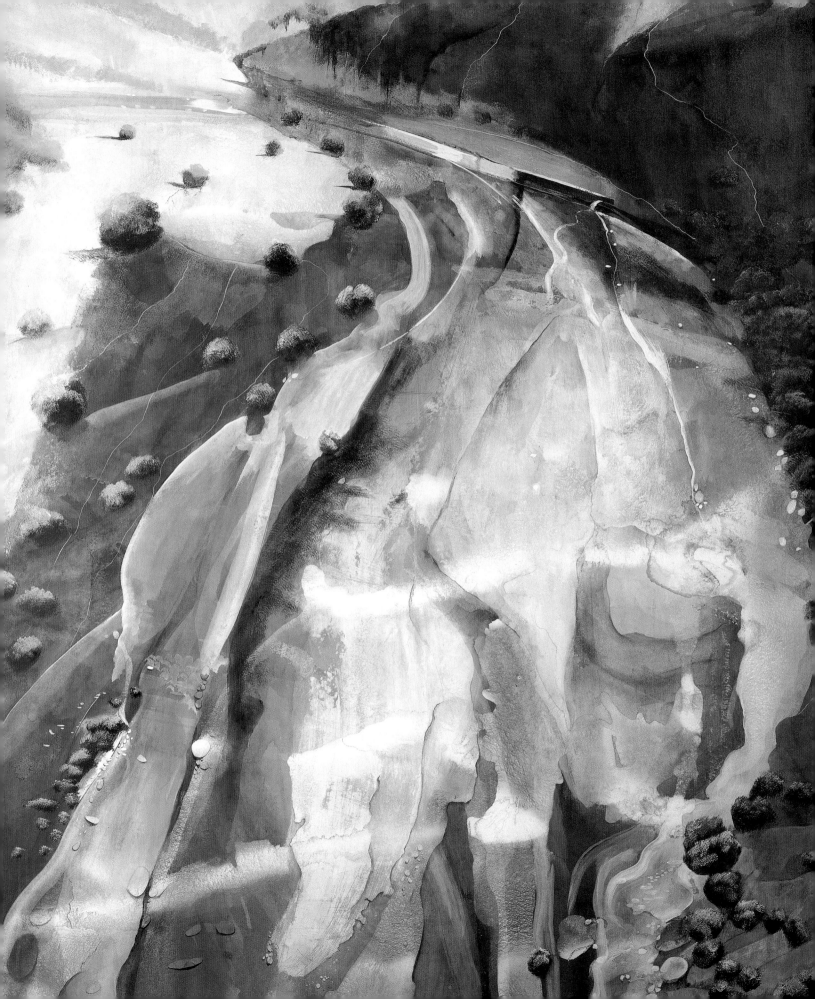

THE WATERCOLOUR EXPERT

수채화 – 전문가용

번역 **채현정** 감수 **장문걸**

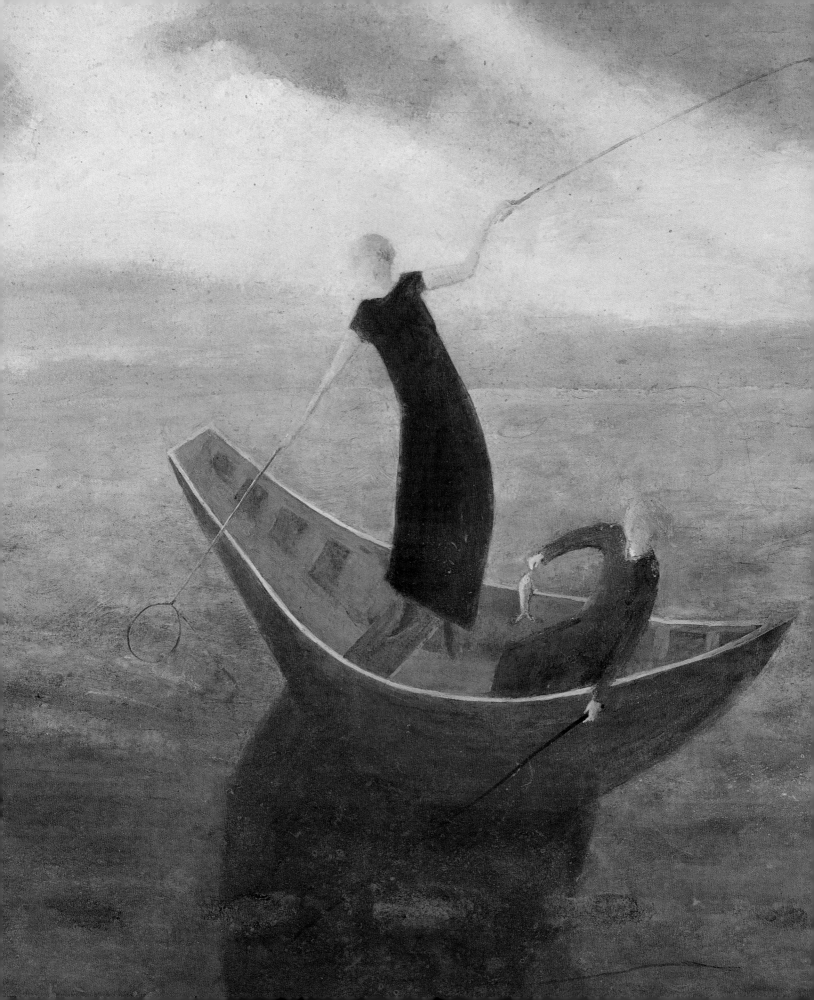

CONTENTS

앞 페이지 데이비드 펌스톤(David Firmstone), '강바닥(The Riverbed, 2001)',
수채화, 170 x 137 cm (66 x 54 in).
왼쪽 데이비드 브레인(David Brayne), '간조(Low Tide, 2001)',
수채화, 안료와 아크릴 젤, 64 x 86.5 cm (25 x 34 in).

머릿말

로열 수채화 소사이어티의 현 회장으로서 나는 현대의 소사이어티 회원들이 그림을 그리면서 당면하게 되는 실재적인 문제들을

어떻게 해결해 왔는지 그 과정을 이 책에 자세히 소개할 수 있게 되어 기쁘게 생각한다.

수채화 재료는 다루기가 쉽고 휴대가 용이한 것 외에도 작업시에 신속하게 사용할 수 있는 등 많은 장점을 지니고 있다.

또한 수채화 재료를 여러 다른 방식으로 사용하기도 하는데, 그 다양성은 이 책의 많은 작품을 통해 예시되고 논의되어 질 것이다.

18세기 중반부터 많은 미술 재료 관련회사들이 다양한 재료와 그 관련 부재료들을 생산해냄으로써 수채화가들의 작업에 많은 도움을 주었다.

휴대하기가 용이한 수채화의 장점은 과거나 현재나 많은 수채화 작품이 생산될 수 있는 바탕이 되었다.

수채화 재료는 다른 미술 재료들과 비교해 볼 때 유일하게 코트 주머니에 꽂아 넣을 수 있을 만큼 부피가 크지 않고

지저분해지거나 휘발성이 있는 재료가 아니며, 건조시 자극적인 악취 없이 쉽게 마르는 장점도 지니고 있다.

소사이어티의 회장을 역임했던 프란시스 바우어는 이 책을 출간하기 위해 회원들의 작업을 소개하고

그들의 작품 경향을 설명하는 정보를 수집, 관리하면서 이 작업이 단순히 '그림을 어떻게 그리는 것인지'를

설명하는 책이 아닌 차원이 다른 결과물이 될 것임을 확신했다. 그는 그러한 목표를 위해 뭔가 다른 접근방식을 모색하는 한편

이 책에 관심이 있는 일반 독자들과 화가들에게 제대로 된 정보를 전달하는

동시에 소사이어티 멤버들에게는 유익한 것이 되어야 한다고 생각하였다.

그의 불굴의 의지와 회원들의 열성은 여러 페이지에 걸쳐 예시된 작품들에 반영되어 있다.

나는 이 책의 출간이 독자들에게 작업에 대한 영감을 심어주고, 또한 선택된 소사이어티 회원들에 대하여,

그리고 그들의 작업에 관하여 보다 많은 정보를 나누는 계기가 되기를 소망한다.

이 책에서 비롯된 유산과 교육이라는 소사이어티의 자선적인 목적 이상으로 이 책이 널리 사용되어지기를 바란다.

트레버 프랭크랜드
로열 수채화 소사이어티 회장

왼쪽 에일린 호갠(Eileen Hogan), '그림자(2001)', 아크릴, 수채화, 종이, 71 x 53.5 cm (28 x 21 in)

로열 수채화 소사이어티(The Royal Watercolour Society)

사이먼 펜위크(Simon Fenwick), 로열 수채화 소사이어티 문서 담당관

18세기 후반에 이르러 수채화 드로잉에 대한 개념은 채색이 되어진 스케치라는 인식에서 벗어나 하나의 완성된 예술작품으로 인식되는 상당한 진전을 보게 되었다. 수채화 물감을 작업의 재료로 선택한 화가들은 그들의 작업이 예술적으로 인정받는 것과 동시에 작품 또한 수채화로서 인정받게 되었다.

그러나 수채화 드로잉이 로열 아카데미(Royal Academy : 그 당시 유일하게 두드러졌던 일반 갤러리)에 소개 되었을 때 수채화 작품들은 갤러리의 어두운 구석이나, 빛이 액자의 유리에 반사되어 그림을 전혀 알아 볼 수 없는 열악한 장소에 전시되곤 했다. 이러한 어려움에도 불구하고 수채화에 대한 관심은 점차 커졌으며 이후로 수채화 작품만 다루는 전시회가 열리기도 하였다. 그 결과 열 명의 수채화가들이 1804년 11월 30일 옥스포드 스트리트(Oxford Street)의 한 커피 하우스에서 모임을 갖고 이러한 전시를 성사시키기 위한 협회를 발족시켰다. 이 모임은 훗날 로열 수채화 소사이어티를 탄생시킨 중요한 기반이 되었다. 1805년 4월, 어퍼 브룩 스트리트(Upper Brook Street)에 위치한 트레샴스 룸(Tresham's Room)에서 수채화가 소사이어티(the Society of Painters in Water Colours, SPWC)가 첫 전시를 개최하게 되었다. 전시는 커다란 성공을 거두어 많은 런던시민들이 한 사람에 1실링씩 지불하면서, 전시를 보고 작품을 구입하기 위해 몰려 들었다.

제1회 전시회의 대부분의 그림들은 풍경화였는데 사실 이는 수채화를 낮게 평가하게 된 원인 중 하나였다. 로열 아카데미가 장려했던 현대적 관점으로 볼 때 역사적인 그림이 예술적 등급의 1위였고, 다음으로 인물화와 동물들과 집 그림이 그리고 그 다음으로 풍경화가, 가장 낮은 레벨은 종종 수채화로 그려진 미니어처의 순이었다. 그러나 이러한 관점은 이미 오래전의 것이다. 초창기 창단 회원들 중 존 발리(John Varley)는 26세로 드로잉의 대가였는데 풍경화가로서 매우 성공한 경우이다(그의 그림에 대한 열정은 집의 하녀에게 그림 그리는 법을 가르치는가 하면 또 다른 하인에게서는 그림교육을 요청받은 예화에서도 알 수 있다).

이 소사이어티의 초창기에는 나폴레옹 전쟁으로 인해 실질적으로 모든 사람이 유럽을 자유롭게 왕래할 수 없었으며 영국으로의 통행 또한 제한받고 있었다. 이와 같은 상황에서 발리와 같은 예술가들은 웨일즈(Wales), 레이크 디스트릭(the Lake District), 더비셔(Derbyshire), 노스 요크셔(North Yorkshire), 스코트랜드(Scotland)와 같은 국내에 있는 그림같이 아름다운 지역들에서 그들의 작업에 대한 영감을 얻을 수밖에 없었다. 수채화가 지닌 전형적인 주제의 특징 때문에 영국의 풍경화는 서로에게 긴밀한 일체감을 부여하게 되고 이로 인해 수채화를 매우 애국적인 도구로 인식하게 되었다. 사람들은 소사이어티의 전시회에서 영국의 섬들을 그린 대작들을 보았다. 또한 19세기 초에 형성된 예술적 진보는 영국이 유럽으로부터 분리될 동안에 발생하였는데, 이러한 발전은 수채화를 특별히 국가적 예술로 여기는 신념에 무게를 더하며 오늘날까지 지속되고 있다.

이러한 전형적인 영국 작품의 한 예를 발리의 '카더 아드리스, 노스 웨일즈(1822, Cader Idris, North Wales)'에서 찾아볼 수 있다. 작품은 여전히 고전적인 성향인 클라우디언 화면 구성법을 따르고 있지만, 발리는 시대의 혼을 담은 진정한 예술가로 손꼽히고 있다. '카더 아드리스'는 로맨틱한 감성을 듬뿍 담고 있는데 이 감성은 레이크 포에츠(Lake Poets)를 통해 그대로 표현된 것을 볼 수 있다. 비록 군중의 모습은 화면에 보이지 않지만 이곳에 묘사된 웰시(Welsh) 호수와 산의 풍경은 참으로 온화하고 안정적이다.

'자연은 자연을 사랑하는 마음을 절대로 저버리지 않는다(윌리엄 워즈워스, William Wordsworth).' 호수에 떠있는 작은 배 한 척과 양들의 시선 등 몇몇의 형상들이 그림의 전경에 편안히 깃들어 있다.

이러한 초창기의 성공 이후, 소사이어티는 실패의 길을 걷게 되었다. 이들이 가장 성공했던 해는 1809년으로, 22,967명의 관객이 전시회에 참석하여 작품을 전시한 후, 626파운드 11실링의 수입이 멤버들에게 분배되었다. 이 날 이후로

사이먼 존 발리(Simon John Varley, 1778-1842), '카더 아드리스 노스 웨일즈(Cader Idris, North Wales, 1822)', 수채화, 24.2x35cm(9.5x13.8in)

관객의 수와 작품의 판매량은 하락하기 시작하였고, 1812년 회원들 대부분이 전시회를 통해서만 작품을 판매하는 것이 더 이상 존속될 수 없음을 인식하게 되었다. 경쟁 단체였던 수채화가 어소시에이션(Association of Painters in Water Colours)도 함께 붕괴되었다. 그들은 자신들을 재정비하여 유화와 수채화가 소사이어티(the Society of Painters in Oils and Water Colours)를 창단하였으나 나폴레옹과 미국과의 전쟁 후 찾아온 불황으로 인해 겨우 몇 년 정도만 그 명맥을 유지할 수 있었다. 1820년 11월에 소사이어티는 다시 수채화가 소사이어티(the Society of Painters in Water Colours)라는 이름으로 재 창립되었고, 1823년에는 팔 몰 6번지(No 6 Pall Mall)에 갤러리를 새로 건립하여 이전한 후 1938년까지 그곳에 머물게 되었다.

소사이어티는 다시 번창하게 되었으나 이에 반해 발리는 남들에게 대한 지나친 관대함으로 생긴 재정적 무능력으로 인해 궁핍하게 되었다. 그는 돈을 벌어야 한다는 압박감으로 예술적인 혼이 거의 담기지 않은 돈벌이만을 위한 그림을 그려 대기 시작하였다. 그러는 동안 다른 화가들이 수채화 예술을 발전시키게 되었다. 사무엘 팔머(Samuel Palmer)의 '그늘진 정적(1852, Shady Quiet)'과 윌리

엄 헨리 헌트(William Henry Hunt)의 '장미가 꽂힌 물병과 다른 꽃들, 그리고 채핀츠의 둥지(c 1845, Jug with Rose and Other Flowers and Chaffinch's Nest)'와 같은 작품들은 수채화 드로잉이 초창기 화가들의 섬세한 와시 작업에서 시작하여 19세기 중순에 이르러 훨씬 더 완성도 높은 작품으로 발전되기까지의 것을 보여주는 좋은 예이다. 강한 종교적 직관의 소유자인 팔머는 분명하고 계시적이면서 소박하게 그려진 그의 초기 작품들로 매우 유명하나, 그의 후기 작인 '그늘진 정적'은 그 격렬함이 완화되어 아름답게 표현되었다. 1852년 소사이어티의 전시회에 처음 전시된 이 작품은 그 당시 10기니에 팔렸으나 1885년에 소사이어티에 증여되면서 오늘날 가장 중요한 소장품 중 한 작품이 되었다. '카더 아드리스'와 비교해 보았을 때 팔머의 그림은 많은 사건들을 화면에 담고 있다. 화면구성은 덜 전통적이고, 나무와 형상들과 양은 좀더 역동적인, 풀밭을 주제로 한 풍경화이지만 후경이나 형상, 걷는 모습과 앉아 있는 모습들로 인해 약간은 서술적인 성격을 띄고 있다.

터너(Turner)에게 그랬듯이 팔머에게 있어도 빛 그 자체가 그림의 주제가 되는데, 여기 제시된 '그늘진 정적'에서 따스한 가을 빛을 통해 바디 컬러의 작업

새뮤얼 팔머(Samuel Palmer, 1805-1881), '그늘진 정적(Shady Quiet, 1852)' 수채화, 바디컬러 그리고 금빛 나뭇잎, 18.7×41.2cm (7.4×16.2 in)

흔적과 금빛 나뭇잎의 붓자국이 화면에 표현되는 것을 볼 수 있다.

윌리엄 헨리 헌트(William Henry Hunt)의 작업은 그의 작업기간 전체에 걸쳐 상당히 많이 변화한 것을 볼 수 있는데, 현대의 소사이어티 멤버들에게 이와 같은 작업의 변화와 진보가 그의 생존을 위해 필수적이었다는 것은 이해하기 쉽지 않은 사실일 것이다. 그렇게 하지 않았다면 그도 존 발리와 마찬가지로 결국 어려움에 처하게 되었을 것이다. 젊은 헨리는 발리의 제자였는데, 한 톤 낮춘 색감

으로 표현된 풍경 서술적인 드로잉인 그의 초기 작품들은 사실상 그의 스승의 영향 아래 있었다고 해도 과언이 아니며, 이 작품들은 수채화가 소사이어티(SPWC)에 전시된 바 있다. 사물 스케치와 사람의 모습들에 대한 흥미를 갖게 된 그의 2기 작업에서(1830년대부터) 보여지는 작품들은 이전의 것들과는 매우 다르다. '장미가 꽂힌 물병과 다른 꽃들, 그리고 채핀츠의 둥지'는 1845년경에 시작된 말기의 전형적인 작품으로 꼽히며 이 작품은 그의 이전 작업들에 비해 훨

씬 더 정교해진 것을 알 수 있다.

헌트는 마무리가 잘 되어있는 작업으로 유명하며, 특히 과일의 신선미를 그림에 잘 표현하였다. 그는 또한 꽃과 과일, 둥지와 새의 알들을 화면에 배치하는 부분에 많은 노력을 기울여 '새, 둥지 헌트' 라는 별명을 얻게 되었다. 러스킨 (Ruskin)은 헌트의 정물화를 브랜트우드에 있는 그의 방에 보관했는데 그는 그 것을 벽난로 위에 걸어 놓고 '터너의 작품들 중에 마치 브로치와 같이 두드러지

는 작품이다' 라고 묘사하였다. 1864년 헌트가 죽었을 때 한 신문의 사망 기사는 '티치아노의 색감과 네덜란드인의 완성미를 가진 예술' 로 그의 작업을 극찬하면서 그를 금세기의 가장 위대한 화가 중 하나로 칭송하였다. 수년 간 그의 작품들은 수백 파운드에 거래 되었으며 1875년 한 경매에서는 750기니에 팔리기도 하였다. 이것은 그의 명성을 나타내는 최고의 기록적인 사건이었다. 헌트가 그의 말년에 사용하던 작업 기법은 이 후 막대한 영향력을 지니게 되었다. 그의 작업

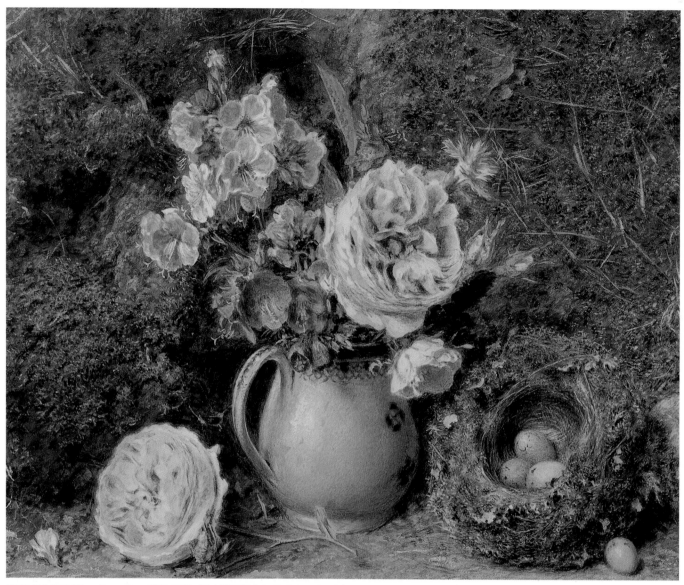

윌리엄 헨리 헌트(William Henry Hunt, 1790-1864), '장미가 꽂힌 물병과 다른 꽃들, 그리고 채핀츠의 둥지(Jug with Rose and Other Flowers and Chaffinch's Nest, c 1845)', 수채화와 바디컬러, 23.2 x 28.4cm(9.1 x 11.2 in).

은 존 프레드릭 루이스(John Frederick Lewis), 프레드릭 워커(Frederick Walker) 그리고 마일즈 버킷 포스터(Miles Birket Foster)의 작업에 영향을 미쳤을 뿐 아니라 라파엘 풍의 예술의 선구자와 같은 영향력을 미치고 있다.

헬렌 알링햄(Helen Allingham)은 1848년 생으로, 윌리엄 헨리 헌트보다 50년 후의 사람이나 소사이어티의 워커나 버킷 포스터와 같은 예술가의 작업과 마찬가지로 그녀도 자연을 사실 그대로 관찰하는 전통을 이어 받았다. '새 모이를 주다, 파이너(1880-90 년대, Feeding the Fowls, Pinner)'에서 볼 수 있듯이, 그녀는 자연에 대한 직관력으로 화면의 분위기를 부드럽게 하며 미묘한 감성을 그 안에 부여했다. 알링햄은 중산층을 위한 그림을 그렸는데 그들은 파이너와 같이 발전하고 있는 교외에 살고 있었으며, 옛 운치가 살아있는 오래된 건물들을 보고 즐길 줄 아는 계층의 사람들이었다. 그러나 이것은 '그늘진 정적'과 같은 전원생활

을 그린 것이 아니다. '새 모이를 주다, 파이너'의 시골집은 그녀가 과거에 살았던 햄프스테드(Hampstead)로부터의 기억을 연상시켜 주는 작업이었다.

매우 보수적인 소사이어티 내부에 발전이 있었다. 영국 여왕으로부터 수년간 지속적인 후원을 받아오던 소사이어티는 1881년 수채화가 소사이어티(the Society of Painters in Water Colours)라는 이름으로부터 로열 수채화 소사이어티(the Royal Society of Painters in Water Colours)라는 이름을 승인 받아 지속하게 되었다(멤버들과 준회원들은 자신들을 RWS또는 ARWS로 명명 할 수 있게 되었다). 여왕은 또한 소사이어티의 학위에 서명하는 것을 동의 하였다. 그 후 1890년 알링햄은 소사이어티 창립 이래 '여성 회원'이라는 범주를 벗어나 유일하게 회원으로서의 권리를 온전하게 획득한 최초의 여성이 되었다. 연로한 많은 회원들은 이러한 진보에 분개 하였고 당시 협회 회장이었던 존 길버트

헬렌 알링햄(Helen Allingham, 1848-1926), '새 모이를 주다, 파이너(1880/90년대, Feeding the Fowls, Pinner)', 수채화, 32.8×50.7cm(12.9×20in)

(Sir John Gilbert) 경조차도 소사이어티가 여성들의 목소리로 가득 차게 될 것을 염려하였다. 이는 소사이어티가 붕괴되는 원인이 되었고 전 세계가 변하고 있었다.

반면, 헬렌 알링햄과 같이 세계를 자신이 보는 관점대로, 혹은 그들의 관객이 보고 싶어 하는 감성대로 그리는 화가들이 여러 명 있었는데, 에드워드 로버트 휴즈(Edward Robert Hughes)도 그 중의 하나로 예술적 영감을 상상력을 동원하여 작업 세계에 이입하였다.

휴즈의 많은 작업들과 마찬가지로 그의 학위 작품인 '오, 저 빈 구덩이에 있는 것이 무엇인가(c1895, Oh, What's that in the Hollow)?'는 문학적 주제를 도해화한 것이다. 역설적으로 19세기 말은 여러 분야에서 큰 진보가 일어난 시기임에도 불구하고 당시에는 시신의 부패의 과정에서 파생되는 병적인 망상 같은 것이 유행했던 것도 사실이다. 휴즈는 그의 예술적 영감을 크리스티나 로제티(Christina Rossetti)의 시 'Amor Mundi'에서 얻었다. 두 연인이 세상적인 쾌락을 추구하다가 사람의 시체를 포함한 삶과 죽음의 경계를 맞닥뜨리게 되었다.

'오, 저 빈 구덩이에 있는 것이 무엇인가, 매우 창백하여 그것을 따르기에 전율이 일어나는?

오, 그것은 마른 시체, 영원한 시대를 기다리네.'

이 그림은 세기 말적인 상징주의자들의 타락의 대표작이다.

로열 수채화 소사이어티의 학위 취득은 1860년 윌리엄 콜링우드(William Collingwood)가 제시한 대로 선거 때에 소사이어티에 각자의 그림 즉, '학위 작품'을 내는 것으로 시작되었다. 19세기 말에 그 콜렉션은 200여 개의 작품을 소장하게 되었는데 이것은 예술가 자신들에 의해 제출되었거나 기증, 증여의 형태로 수집된 것들이었다. 1897년에 이르러 작품들은 각각 애그뉴 보험에 가입되었고, 휴즈의 공포스러운 작품이 그 중 가장 고가로 자리매김 되었다. 그러나 예술 운동으로서의 상징주의는 그 수명이 길지 못하였고 세기가 넘어가며 거의 사라지게 되었다. 휴즈의 죽음 이후, 1915년에 로열 수채화 소사이어티 주최로 그의 회고전이 열렸는데 그 당시만 하더라도 그의 그림이 진부하고 유행에 뒤떨어지며 그림의 질이 떨어지는 것으로 인식되었다.

존 레인하드 웨걸린(John Reinhard Weguelin)은 휴즈와 동시대적인 사람이었다. 서섹스주의 성직자의 아들로 태어난 그는 이탈리아에서 유년시절을 보낸 후 로이드의 보험업자로 일하게 되었다. 그는 후에 슬레이드에서 에드워드 포인터경(Sir Edward Poynter)과 알폰소 리그로스(Alphonse Legros)로부터 훈

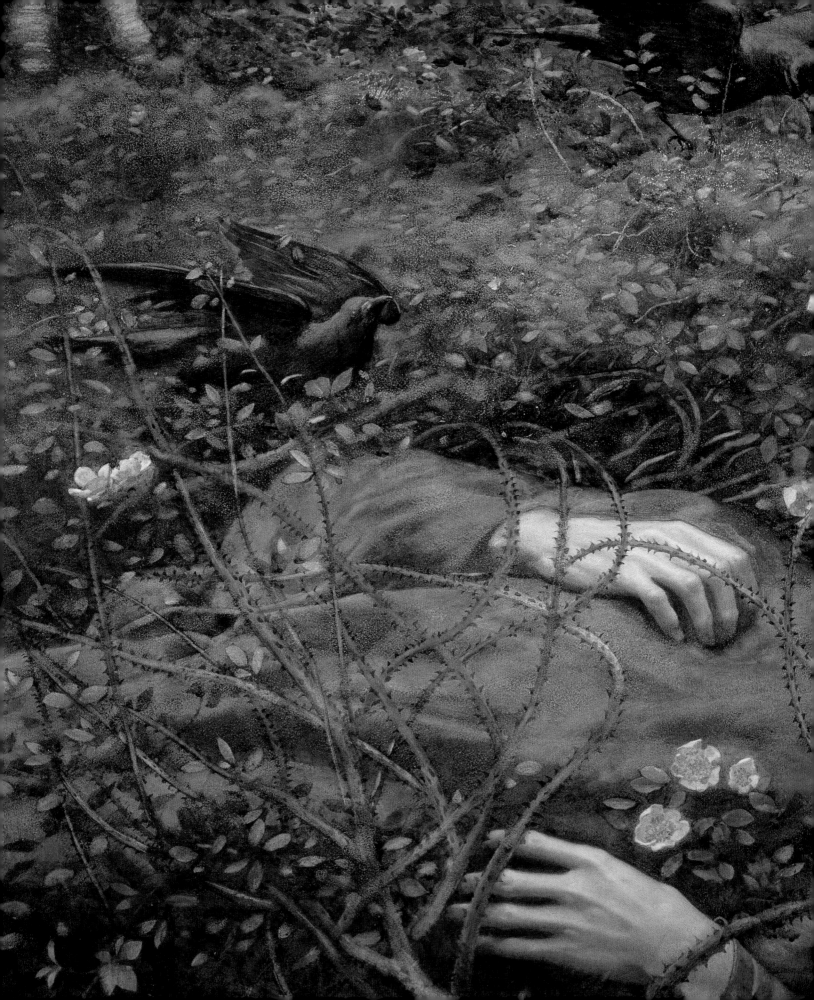

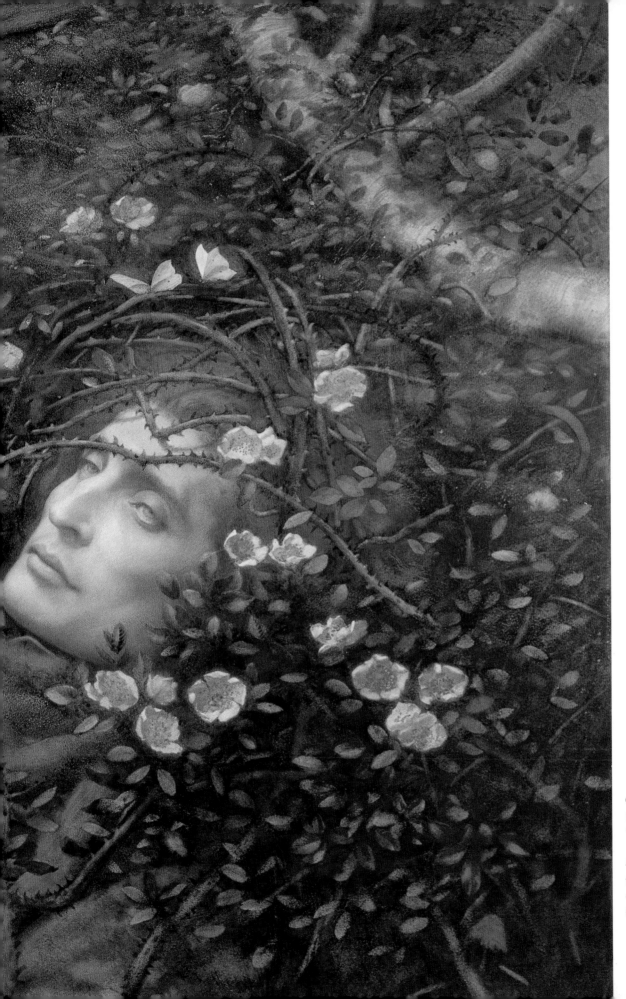

에드워드 로버트 휴즈
(Edward Robert Hughes,
1851-1941),
'오, 저 빈 구덩이에 있는 것이
무엇인가(Oh, Whatʼs that in
the Hollow..., c1895)',
수채화, 스케핑과 검 아라빅,
63.2×93.3cm (24.9×36.7 in)

존 레인하드 웨걸린(John Reinhard Weguelin, 1849-1927), '베네치안 골드(Venetian Gold, 1897)', 수채화, 바디컬러와 검, 53.8×72.5cm (21.2×28.5in)

위 존 싱어 사젠트 RA(John Singer Sargent RA, 1856-1925), '토렌트 빙하층 (Bed of a Glacier Torrent, 1904)', 수채화와 바디컬러, 35.5×50.7cm (14×20in).
오른쪽 찰스 기너(Charles Ginner, 1787-1952), '핌리코 (Pimlico, c1940)', 수채화와 인디언 잉크, 37×26.8cm (14.6×10.6in).

련 받은 후 전문적인 화가의 길로 나서게 되었다. 그의 작업은 로렌스 알마 타데마 경(Sir Lawrence Alma Tadema)의 영향으로 매우 세속적이고 성적이었다. 웨걸린은 많은 요정들과 누드를 작업하였는데 '베네치안 골드(1897, Venetian Gold)'에서 묘사한 여인들은 고급 매춘부들, 즉 크리스티나 로제티가 매우 멸시하였던 쾌락에 자신을 잃어버린 사람들이었을 것으로 추정된다. 더위의 열기와 색바랜 빛으로 둘러싸인 베니스, 이보다 더 물질적 쾌락에 젖은 도시는 없었다. 웨걸린은 세상속의 세상을 그렸는데 세 명의 여인과 그들의 하녀, 그리고 줄에 묶여 가방을 뒤지고 있는 원숭이가 그 작품이다. '베네치안 골드'가 1894년 여름전시회에 전시되었을 때 카탈로그에 이런 설명이 있었다.

'16세기 베니스의 여인들은 붉은 머리카락을 만들어내려고 수고를 아끼지 않았다. 그들은 매일 일정한 시간동안 평편한 지붕에 올라가 앉았다. 길고 치렁치렁한 머리를 염색하여 뚜껑 없이 챙이 넓은 모자 위에 올려 햇빛에 넓게 펴 놓았다. 또한 이러한 목적으로 특별히 쉬아보네토라는 이름의 헐렁한 가운을 입었다.'

휴즈와는 다르게 웨걸린은 도덕적 규범이나 메세지, 혹은 전하고자 하는 이야기가 없었다. 그의 작품은 조절되고 억제되어 있는 동시에 분리되어 있다. 그리고 그림의 주제는 모두 역사적인 묘사임과 동시에, 예측하기가 쉽지 않은 현대적인 예술을 위한 예술, 즉 순전히 장식적인 목적으로 그려졌기 때문이다.

웨걸린이 수채화 작업을 통해 찾아낸 순수한 즐거움을, 그와는 매우 다른 방법이긴 하나, 존 싱어 사젠트(John Singer Sargent)의 '토렌트 빙하층(Bed of a Glacier Torrent)'에서도 찾아 볼 수 있다. 19세기 후반의 성공한 회원들과 에드워디언 소사이어티에 관한 사젠트의 유화 작업들, 즉 매력과 자신감이 가득한 자화상들은 당시의 시대상을 그대로 반영했다. 그러나 그는 자유시간이 생기면 수채화로 작업하는 것을 선호하였는데, 끊임 없이 여행을 다니며 작업하기에는 수채화 도구가 특히 편리했기 때문이다. 점차 그는 수채화로 인물을 그리는 것을 줄여갔으며, 1904년에는 로열 수채화 소사이어티 회원으로 선출되었다. 그는 이

미 로열 아카데미시언(Royal Academician)과 뉴 잉글리쉬 아트클럽(New English Art Club)의 멤버였기 때문에 또 다른 협회에 작품을 내어 놓을 필요는 없었다. 그러나, 로열 수채화 소사이어티의 회원으로서 그의 작업은 새로운 발전의 가능성을 갖게 되었다. 사젠트는 수채화 분야의 대가 중의 한 사람이다. 그의 학위 작품에서 사젠트는 기존의 작업의 모든 관념의 굴레에서 벗어나 있었다. '토렌트 빙하층'은 발 다오스타의 작업류에 있지 않으면서, 오히려 빛과 물의 효과에 대해 쉽게 접근할 수 있는 연구자료가 될 만한 작품이다. 수채화가에게 물 그 자체보다 더욱 적당한 작업 주제가 어디 있겠는가?

현대의 비평가들은 사젠트의 작품이 로열 수채화 소사이어티 동료들의 그림을 압도했기 때문에 그의 그림을 따로 분리하여 진열해야만 했다고 한다. 그러나 1925년 그가 죽었을 때 그의 작품들은 시대에 매우 뒤떨어져 보였는데, 그의 인물화들의 사회적 의미가 전후에 문제가 되었기 때문이었다. 지난 10년간 미술 세계의 발전은 엄청난 것이었다. 이에 따라 사젠트의 수채화도 비중 있게 다루어지지 못하였으며, 다른 수채화가들의 작업도 '물방울'이나 '물의 흐른 흔적' 정도로 비하되는 분위기가 조성되었다. 로열 수채화 소사이어티 내부에서도 화가와 도안가를 정의 함에 있어서 진보적인 것과 보수적인 것의 구분도 모호하게 되었다. 후기 작가 중 찰스 기너(Charles Ginner)가 있었는데, 웨걸린과 사젠트의 시대 차이가 그리 멀지 않음에도 불구하고 기너의 예술적 세계는 그들과 상당히 거리가 있었다.

1911년 기너는 캠든 타운 그룹(Camden Town Group)의 창설자가 되었다. 그룹 성명서에서 그는 모더니즘과 새로운 세대에 대한 그의 헌신을 공언하였다. '사실주의, 생명에 대한 사랑, 이 시대를 사랑하는 것은 위대한 것과 악한 것, 아름다운 것과 더러운 것 모두에 대한 진수를 보여주겠다'고 설명한다. 캠든 타운 그룹을 이끄는 멤버 중 하나인 월터 시커트(Walter Sickert)가 음악홀이나 오두막집과 같은 소재에 흥미를 보인 것과 마찬가지로, 기너는 런던 시내의 황폐

윌리엄 러셀 플린트 경(Sir William Russel Flint, 1880-1969), 'No.1 슬립, 드본포트 해군 공창(No 1 Slip, Devonport Dockyard, 1941)', 수채화, 49×66.5cm(19.3×26.2in).

알렌 소렐(Alan Sorrell, 1904-1974), '부활(The Resurrection, 1943)', 펜과 잉크, 파스텔과 바디컬러, 브라운 종이, 50.6 x 34.4 cm (19.9 x 13.5 in).

품을 구입하는 고객이 줄어들어 경제적으로 큰 어려움을 겪게 되었다. 비록 새로 선출된 회장인 플린트가 그 당시 가장 성공한 화가 중 하나였으나, 그는 지루하게 반복되는 누드화를 그려 많은 돈을 벌지만 그에 대한 평판은 좋지 않았다. 도안가이면서 동시에 수채 풍경화가인 그는 그의 학위 작품인 'No.1 슬립, 드본포트 해군 공창(1941, No 1 Slip, Devonport Dockyard)'에서 최고의 재능을 발휘하였고, 이 작품은 어떠한 기준으로 보든지 놀라운 평가를 받을 만한 것이었다. 전쟁 기간 동안 플린트는 드본에 살았는데 한 해군 친구의 도움으로 어느 공휴일에 드본포트에 위치한 한 해군 공창에 들어갈 수 있었다. 플린트는 그의 작품에 꾸밈없이 단순한 상업 구조물을 중세 성당의 고요함과 엄숙함으로 덮어 새롭게 탄생시켰는데, 이와 같은 표현의 목적은 상상할 수 없는 것이었다. 진품 액자 뒷면에 그는 '3일간 계속된 폭격 직전인 1941년 2월에 그려짐'이라고 적었다.

소사이어티의 재산이 가장 적었던 때는 1941년 전시 당시의 봄으로, 오직 14개의 작품만이 팔렸다. 그 이후 심한 전쟁 중에도 소사이어티가 번성하기 시작했는데 이는 기대하지 않았던 일이었다. 전쟁 중의 냉혹한 세계로부터의 피안처로서 사람들은 새로운 갤러리로 모여들었고 그 결과로 지난 여러 해 보다 더 많은 그림이 판매될 수 있었다. 초기 나폴레옹 전쟁때와 마찬가지로, 전시된 그림들의 대부분이 풍경화, 특히 영국 풍경을 그린 것들이었다. 1926년 빅토리아와 알버트 뮤지엄에서 열린 사무엘 팔머(Samuel Palmer)의 계시적인 작업에 큰 영향을 받은 알란 소렐(Alan Sorrell)은 신낭만주의의 작업을 주로한 아주 젊은 멤버 중의 하나였다. 신낭만주의 미술은 전쟁으로 인해 회손되어 가는 영국 풍경에 대한 애국적인 감성과 역사적 연속성 뿐 아니라, 노스탤지어의 영향으로 발생한 것이다. 과거에 대한 인식은 부분적으로 소렐의 작품에서 강하게 드러난다.

그는 작품 '일러스트레이티드 런던 뉴스(the Illustrated London News)'에서 고고학적인 장소들의 재건을 드로잉을 통해 도해 하였는데, 그 결과로 그는 정부 기관들의 거대 규모의 조감도를 작업하며 유명해졌다. 그의 1943년 작품인 '부활(Resurrection)'은 예외적인데, 이는 종교적인 색채를 띤 그림이었다(소사이어티가 소장해온 몇 안되는 종교화 중의 하나였다). 그러나 이 작품에서 관찰되는 땅에 대한 감성적인 느낌과 한 톤 가라앉으면서 섬세한 색감을 이용한 표현법

한 집들의 아름다움을 관찰하였다. 정교하게 공을 많이 들인 작품 '핌리코(c1940, Pimlico)'에서는 작업 초창기 기녀가 한 건축가 사무실에서 작업의 훈련을 받은 사실이 명백히 드러나 있는데, 소사이어티가 창립되기 이전에 존재해 왔던 초기 수채화가들의 채색된 드로잉을 의도적으로 회상시키는 작업이었다. 1936년, 윌리엄 러셀 플린트 경(Sir William Russel Flint)이 20번째 로열 수채화 소사이어티의 회장으로 선출되었다. 1938년 소사이어티는 팔 몰 건물과의 계약이 만기되어 컨두이트 스트리트 37번지(37 Conduit Street, 이전에 나이트 클럽으로 사용되던 곳)로 이전하였는데 이곳에서 1980년까지 머물게 된다. 모든 화가들과 회원들은 어둡고 침울한 불황기인 1930년대를 보내며, 그들의 작

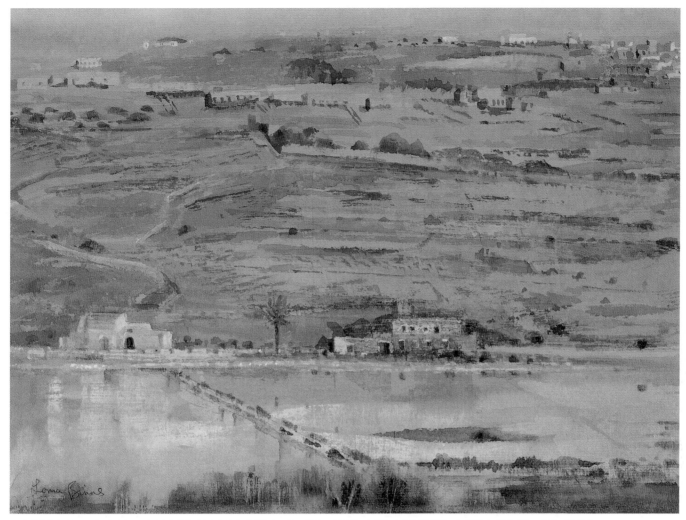

로나 에밀리 빈스(Lorna Emily Binns, 1914-2003), '살리나 베이, 말타(Salina Bay, Malta, 1992)', 수채화, 바디컬러와 석묵, 틴트된 종이, 25.5 x 37cm (9.8 x 14.6 in).

은 신낭만주의 운동의 전형적인 특징을 보여 준다. 이는 무겁고 암울한 분위기인 전쟁에서의 부활이며, 1939년 11월 1일 온 거리의 불빛이 꺼져버려 암흑의 땅이 되었던 아픔에 희망의 뉴스가 된다. 소렐의 그림속의 천사들은 온 땅에 둘러 있는 서치라이트와 핵의 시대에 불안하게 흔들리는 불빛을 받고 있다.

신낭만주의는 예술사적으로 볼 때 1950년대 중반에 일어나 상대적으로 짧은 기간 동안 지속되었던 운동이었다. 미국으로부터 추상 표현주의가 유입되었을 때, 찰스 바트렛(Charles Bartlett)과 같은 몇몇의 작가들이 관심을 가졌으나, 컨두이트 스트리트에서 사우스 뱅크에 자리한 뱅크사이드 갤러리로 소사이어티가 이전하는 시기인 1997년, 캐서린 덕커(Catherine Ducker)와 2001년 데이빗 위테이커(David Whitaker)에 이르기까지 로열 수채화 소사이어티 자체에서는 어떤 순수 추상화가도 선정하지 않았다. 소사이어티에 소속된 많은 화가들이 크거나 작거나 어느 정도의 추상적 성향을 그들의 작품에 반영해왔으나, 형상적 요소를 완전히 없애지는 않았다. 2003년 9월 별세한 로나 빈스(Lorna Binns)는 언제나 말하기를, 그녀는 작업의 시작점에서 상상력을 고취하기 위해서는 현실감

이 필요하고, 구조 역시 그 자체로 그림의 주제가 되는 것이 아니라 주제를 이해하기 위해 필요하다.

왜냐하면 그녀의 작업의 관심은 현실의 직접적인 재현에 있지 않기 때문이다. 그녀가 작품에서 할 수 있는 만큼 많은 부분을 지워버린 후에야 작업의 진수가 보이기 시작하는데 그곳엔 색채뿐 아니라 움직임과 빛의 효과가 남게 된다. 그녀의 학위 작품인 '살리나 베이, 말타(Salina Bay, Malta)'는 1992년 말타 여행 중 현장에서 완성된 것이다. 건조한 풍경의 영감을 받아 가라앉은 듯한 색감은 매우 예외적이고(빈스의 색은 주로 매우 강렬하다) 평소와는 다르게 세밀하고 정교한 작업이라 할 수 있다. 그 당시 그녀는 '현장에서 작업하는 동안 치밀한 관찰로 완성한 내 작품을 통해 생명의 핵심을 전달할 수 있다'고 적었다. 이것은 역사의 과정 중, 시대를 초월하여 많은 소사이어티 회원들의 공감을 샀으며, 존 발리는 거의 2세기나 앞서 이점을 주창한 바 있다.

Watercolour Materials
수채화 재료

수채화 재료

리차드 소렐(Richard Sorrell)

'수채화란 무엇인가?' 라는 질문을 둘러싸고 지루하고 격한 논쟁이 계속되고 있다.
수많은 논의 끝에 로열 수채화 소사이어티에서는 하나의 정의를 도출해 내었다. '종이를 재료로 하는 서포트 상에 물을 사용하는 미디엄을 사용하여 작업한 그림'. 이 수채화 정의의 적절성은 전통적인 '순수 수채화' 를 포함하면서 다른 미디엄과 함께 새로이 발전하고 있는 수많은 재료들과의 조합을 포용하고 있다는 점이다.

'순수 수채화' 는 흰 종이 위에 투명한 수채물감을 이용하여 작업하는 방식으로, 종이 자체의 흰 부분을 작업의 하이라이트로 사용하기도 한다. 현대적인 순수 수채화의 예로 리즈 버틀러(Liz Butler, 33페이지 참고)의 작업을 들 수 있다. 이와 같은 작업방식은 매우 단련된 드로잉 기술과 화면 위에 무엇을 어디에 배치해야 할지 미리 내다 보는 예지력을 요구한다. 이는 유화 작업의 순서와 반대 되는 것으로 모든 화가의 기질과 맞는 것은 아니다. 예를 들어 한 번 건조된 물감은 제거하거나 수정하기 어려우므로 수채화 재료 자체가 즉흥적인 작업에 적합한 미디엄은 아니며, 어떤 화가들에게 있어서 이러한 수채화의 특성은 그들의 작업에 큰 걸림돌이 될 수도 있을 것이다. 한편, 숙련된 화가의 순수 수채화 작업은 거의 한계가 보이지 않을 만큼 정밀함의 극치를 지니고 있다. 숙련된 장인의 손에서의 수채화 재료란 매우 아름답고 훌륭한 미디엄이 되는 것이다.

수채화 종이의 흰 면으로 하이라이트나 밝은 면을 표현할 수 있음으로써, 화가들은 마스킹 액을 이용하거나 왁스 혹은 기타의 리지스트 도구를 사용하여 수채화 물감의 와시작업으로부터 종이를 보전하는 방식을 사용한다. 마스킹 액은 빛이 표현되는 부분의 가장자리를 칠할 때 소모되는 불필요한 수고를 덜어주는데, 이는 힘들여 칠한 부분이 때로는 작업의 리듬을 해칠 수 있기 때문이다. 마스킹 액을 사용할 때 발생되는 단점으로는, 만들어진 가장자리가 오히려 더 날카로운 외곽선이 될 수 있다는 것이다. 때로는 딥펜을 이용하여 그 위에 드로잉을 함으로써 붓자국을 지워갈 수도 있다.

여러 색의 수채화 물감에 흰색을 섞어 작업하는 것은 화가의 표현 영역을 증대시키는 역할을 한다. 흰색과 혼합된 수채화 물감을 '바디컬러' 라고 하는데 이는 투명한 수채화 물감과는 대비되는 '바디' 혹은 무게를 지니고 있기 때문이다. 바디컬러를 사용하면 그림의 어떤 부분을 '식히거나' '덮히는 것' 이 가능해진다. 흰색과 혼합한 가벼운 불투명 물감을 그보다 어두운 색 위에 칠하면 둘 다 무뎌 보이거나 푸른 빛을 향해 가는 듯이 시원해 보이는 효과를 내는데, 이를 스

컴블이라고 한다.

한편 글레이즈는 그와 반대되는 개념이다. 밝은 부분에 그보다 어두운 투명한 색을 칠하는 방식을 뜻하며 이는 더 따뜻한 효과를 준다. 이러한 방식들의 효과에 대한 지식을 축적하고 숙련되게 사용하면, 화가는 적은 수의 색으로도 그림의 조화를 이루게 할 수 있게 된다. 이러한 효과는 안개가 있고 거리감이 살아 있는 풍경이나 사람의 살과 같은 특정한 질감과 같은 주제를 재현하는데 효과적이다.

과슈는 불투명한 미디엄이다. 과슈의 모든 색에는 흰색이 혼합되어 있고(검정색 제외) 과슈의 작업은 유화작업과 같이 색을 쌓아가며 채색하다가 밝은 면을 마지막에 작업하는 것이다.

과슈와 수채화는 종종 함께 사용된다. 안료, 즉 순수한 색가루는 검 아라빅과 혼합하여 물감이 된다. 수채화 물감은 보통 붓으로 칠하는데 큰 세이블 붓, 브릿슬 붓이나 스폰지로는 넓은 면적의 와시를 처리할 때 사용하고 작은 붓이나 세필은 정교한 부분을 묘사하기 위해 사용하며 이때는 물을 적게 묻혀 물감을 바른다. 어떤 화가들은 거의 물기가 없는 붓을 사용하여 물감을 조절해 가면서 드로잉을 하기도 한다. 켄 하워드(Ken Howard)는 드라이 컬러를 이용하여 작업한 화가이다(43페이지 참고). 수채화 물감은 펜이나 잉크와 함께 사용하기도 하고 딥펜에 액상의 수채화 물감을 묻혀 사용하기도 하는데, 이와 같은 방식은 색의 선과 날카로운 자취를 만들어 낸다. 또한 파스텔과 함께 사용되기도 하는데 파스텔이 물에 와시되면 이는 거의 수채화 물감과 다를 바 없어 보이게 된다. 순수한 안료는 팔레트 상에서 검 아라빅이나 임파스토 미디엄과 혼합되거나 수채화 물감과 함께 사용된다.

아크릴 물감은 보통 페인트 공장에서 사용하는 폴리 바이닐 아세테이트라고 불리는 재료와 안료가 혼합되어 있는 형태이다. 아크릴 물감은 물을 용매제로 사용하는 재료로서 건조된 후에는 표면이 방수처리 된다. 이와 같이 건조시간이 짧은 아크릴 물감의 장점은 글레이징과 스컴블링 작업에 매우 적합한데, 이는 이미 밑에 칠해진 물감이 벗겨지지 않고 보존되기 때문이다. 만약 아크릴 물감에 물을 많이 섞어 사용한다면 이는 순수 수채화나 바디컬러와 같은 효과를 내게 된다. 그러나 이러한 작업의 단점은 예리하지 못한 외곽선이 만들어 지는 점이고, 또한 건조된 후 방수처리가 되는 특성 때문에 스폰지로 문질러낼 수 없다는 점이다. 그러나 아크릴 물감은 건조시간이 짧은 장점을 가지고 있기 때문에 즉흥 작업, 즉 화면 변화가 필요한 부분에 쉽게 색을 입히고 덧칠하기에 좋은 미디엄이다.

왼쪽 위 판화가로서의 찰스 바트렛(Charles Bartlett)의 작업은 그의 수채화 작업 입문에 큰 영향을 미쳤다(30페이지 참고). 이 그림은(자세한 부분을 제시하였음) 사전에 정교하게 계획되었으며 그림이 그려지기 전 화면의 어떤 부분에 무엇을 놓을 것인지를 미리 정해 좋았다. 마스킹 액으로 작업된 부분은 이 작업이 완성되었을 때 어떤 결과를 낳을 것인지 충분히 인지한 후에 칠해졌음을 알 수 있는데 그 예로 갈대밭과 원경의 물의 풍경을 볼 수 있다. 이와는 반대로 하늘은 부드럽고 물기가 많게 채색되었다.

왼쪽 아래 그레고리 알렉산더(Gregory Alexander, 26-29페이지를 참고)는 강한 색채의 대비를 이용하여 작업(자세한 부분을 제시하였음)하였는데, 이러한 방식은 화면에 상징적 힘을 효과적으로 실어 주게 된다. 그는 액상 수채화 물감을 사용하거나 천을 염색하는 물감을 칠해 강한 색상을 만들어내고 이와 대조를 이루도록 강한 패턴과 형태를 제시했다.

오른쪽 좌 소니아 로슨(Sonia Lawson)의 장대하고 힘찬 작업(46페이지 참고)은 강하면서도 미세한 색감과 함께, 마치 패턴과 같이 반복되는 모티브를 사용하였다. 이 그림(자세한 부분을 제시하였음)에서는 투명한 수채화 물감을 기운찬 필력으로 칠하고 순수한 안료를 임파스토 미디엄에 혼합하여 팔레트 나이프로 덧바르는 방식으로 작업하였다.

오른쪽 우 이같이 숨이 멎을 만큼 정교한 작품(자세한 부분을 제시하였음)에서 리슬리 워스(Leslie Worth, 42페이지 참고)는 거의 서예를 하는 듯한 필법으로 바디컬러와 수채화 물감의 와시 작업을 보여주고 있다. 근경의 얼음이 얼어있는 호수는 단 한번의 붓놀림으로 완성되었다. 안개에 싸인 원경은 웨트 인 웨트 기법과 약간의 바디컬러 스컴블링을 이용하였다. 약간의 리프팅과 스크레칭 기법으로 종이의 흰 부분을 드러내었다.

착색과 염색

그레고리 알렉산더 (Gregory Alexander)

나에게 있어 그리는 작업은 나를 어떠한 세계로 이끌어주는 안내자이다.

내가 자리를 잡고 앉아 그림의 대상이 되는 풍경을 대할 때 나의 감각들은 자극을 받기 시작 한다.

풍경에 대한 느낌, 즉 뜨겁거나 따뜻하거나 바람이 불거나 고요하거나 한 것과 냄새와 맛, 공기 중에 섞여 있는 소금기,

프랑스의 라벤다, 싸이프러스의 염소들, 베트남의 음식들. 또한 소리, 즉 일본에서의 노랫소리, 이탈리아의 교회 종소

리. 이러한 모든 것에 대한 감각은 시각적인 경험만큼이나 나에게 중요한 공간적인 느낌을 제공해 준다.

나는 작업을 할 때 의식적으로든 무의식적으로든 이러한 감각들에 이끌린다. 내가 야외에서 작업할 때에는 작업이 진행됨에 따라 이러한 경험들이 그림에 구체적으로 나타나게 된다. 바람이 심하게 부는 바닷가의 풍경이라면 때로는 문자 그대로 모래가 날아들어 물감에 섞이는 경우도 발생하게 된다. 작업실에 돌아와서 나는 소리를 녹음한 것과 수집해온 작품들을 참고로 하여 감각적인 기억을 불러 일으키곤 한다.

작업을 시작하는 단계에서 나는 색의 선택에 많은 주의를 기울인다. 내가 생각하는대로 색은 분위기와 기억을 매우 직접적으로 드러낼 수 있다. 프라우스트(Proust)의 'a la recherche du temps perdu'에서 마들렌은 주인공을 단숨에 그의 어린 시절로 옮겨놓는 역할을 하는 것과 같이 말이다. 프랑스의 한 마을을 그린 그림, '칼리언(Callian, 다음 페이지 상단 참고)'은 대부분 오렌지 빛깔로 되어 있는데 이는 작업당시 매우 더웠던 환경을 그대로 보여주는 것이다. 반면 스코틀랜드에서의 '컬린스, 아일 어브 스카이(The Cuillins, Isle of Skye, 반대면 하단 참고)'에서는 보다 시원한 분위기를 보이는데 작업 당시 야외는 상당히 시원했으며 반 시간 정도 비를 피해 차 안에 있었던 경험이 있다. 두 그림 모두 야외에서 작업한 것이고, 색감을 통해 그림의 분위기를 드러내려 하였다.

내가 색을 날카롭게 관찰하는 것은 매우 중요한 일이나, 외부의 다른 영향으로 색에 대한 나의 해석이 변화하는 것 또한 환영한다. 나는 1888년 폰 아벤에서 고갱(Paul Gauguin)이 후기 인상주의자인 세루지에(Paul Serusier)에게 주었던 교훈을 기억한다. '당신은 이 나무들을 어떻게 봅니까?' 고갱이 질문하였다. '나무는 노란색입니다. 그렇다면 노란색을 칠하시오. 그리고 그림자는 블루입니다. 그렇다면 순수한 울트라마린 블루를 칠하시오. 저기 붉은 나뭇잎이 있습니까? 그렇다면 버밀리언을 칠하시오.' 이와 같은 방식으로 색은 강조되고 공간에 구체성을 부여하게 되는 것이다.

수채화의 아름다운 특성 중 하나는 물감이 문자 그대로 종이의 섬유를 '염색' 시킨다는 사실이다. 이는 물감이 종이에 스미면서 종이를 변형시키고, 염색과 같이 가라앉는 현상이다. 나는 이 성질을 좋아하여 때로 구별된 통에 물과 물감을 혼합하여 종이에 바를 많은 양의 안료를 만들어 놓는다. 경우에 따라서는 천을 염색하는 재료를 사용하여 색염료를 종이 위에 붓거나 고이게 한다. 특별히 아프리카와 아시아에 관한 작업에 이 방법을 사용하는데 '모글리는 마을 사람들의 방법을 배운다(Mowgli Learns the Ways of the Villagers)'라는 그림, 즉 키플링(Kipling)의 정글북(Jungle Book, 28페이지 참고)의 한 장면에서 이와 같은 효과를 살펴볼 수 있다. 대륙에서 발견한 천에 강한 색감을 착색시켜, 한 편으로 덥고 이국적인 분위기를 만들어 낸다. 나는 나의 작업 목적에 맞추어 방법과 재료들을 알맞게 사용하는 것을 좋아한다.

색의 기본 역할은 그 표현의 힘에 있다고 믿는데 이것이 그림의 전체적인 분위기를 만들어낸다. 관람자들이 그림에 접근할 때 그들이 그림 속의 주제를 발견하기 이전에 이미 작업의 분위기 또는 느낌을 인식할 수 있게 된다. 이것이 나로 하여금 수채화 작업에 계속적인 매력을 느끼게 하는 요소인데 이는 속기 쉬울 만큼 매우 간단한 사실인 것이다.

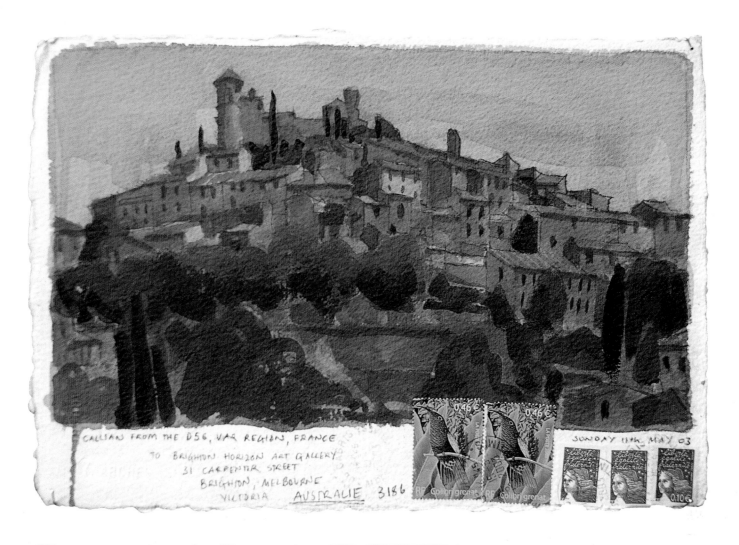

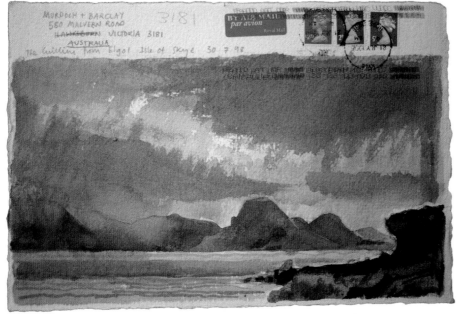

위 '칼리언, 바 지역, 프랑스(Callian, Var Region, France, 2003)', 아취스 종이, 수채화, 19 x 29 cm (7.5 x 11.4 in)

아래 '컬린스, 아일 어브 스카이, 스코틀랜드(The Cuillins, Isle of Skye, Scotland, 1998)', 아취스 종이, 수채화, 19 x 29 cm (7.5 x 11.4 in)

'모글리는 마을사람들의 길을 배운다(Mowgli Learns the Ways of the Villagers, 1990)', 수채화, 아취스 종이, 프로시언 염색, 49×75cm (19.3×30in)

리지스트 사용하기

찰스 바트렛(Charles Bartlett)

나는 대다수의 화가들의 작업은 그들의 감각이나 어떠한 생각, 주제에 대한 느낌 등을 그림이라는 방식으로
화면에 옮기는 것이라 생각한다. 나는 바다 풍경, 특별히 영국의 동쪽 해안을 좋아하는데
이러한 풍경은 화가이자 판화가인 나의 작업에 기초가 되어 왔다.

나는 어렸을 때부터 수많은 배를 운항해 본 경험이 있다. 바다에서나 혹은 끝없이 펼쳐진 방파제나 늪지대를 걸으며 해안풍경과 해안선을 많이 관찰해 왔다. 그러나 나는 그 중 어느 한 부분을 그리거나 지형적인 관점에서만 간단하게 그림을 그리지는 않는다.

나는 풍경에서 보이는 여러 요소들의 함축된 시적 의미와 풍경에 대한 나의 반응을 스스로 이해하려 노력한다. 나는 글로 쓰고, 스케치북에 그러한 것들을 담은 후 작업실로 돌아온다. 그곳에서 주제를 좀 더 크게 배치할 지 작게 배치할 지,

또한 가로로 작업할 지 세로로 작업할 지, 전체적으로 어둡게 하거나 밝게 하거나, 혹은 따뜻하게 하거나 차갑게 하거나 하는 세부 사항을 결정한다. 보통 나는 목탄을 이용하여 가볍게 구상한 것을 정리해본다.

이 작은 수채화 작업, '낮은 수문(Lower Lockgate, 아래 그림 참고)'에서 나는 낮은 수문을 통해 바다로 흐르고 있는, 또는 도망치고 있는 듯한 얕은 물의 풍경과 빛, 갈대의 움직임에 매혹되었다. 이들은 어둡고 황량한 방파제와 바다의 기하학적인 형상과 대비를 이루고 있다. 이러한 느낌을 전달하기 위해 내가 선택한 색은 대부분 낮은 톤이었다. 나는 마스킹 액을 사용하여 물을 묘사하기 위해 종이의 흰 부분을 유지하며, 갈대의 텍스처를 만들어 내었다. 마스킹 액을 문질러 벗겨낸 다음 드러난 표면에 색을 칠해 여러 색의 레이어를 얻을 수도 있다. 마스킹 액을 사용하는 것(리지스트)은 편법이 아니고, 이는 수채화가가 사용할 수 있는 여러 도구 중 하나이면서 화면 구성의 한 부분을 이루는 기법이기도 하다. 이는 정교하게 표현되어야 할 밝은 부분의 주위에 어두운 물감이 번지지 않도록 차단시키거나, 미리 디자인 된 텍스처를 생산해 내는 역할을 한다. 또한 이 방법은 넓은 면적이나 자세한 묘사를 위해서도 사용된다.

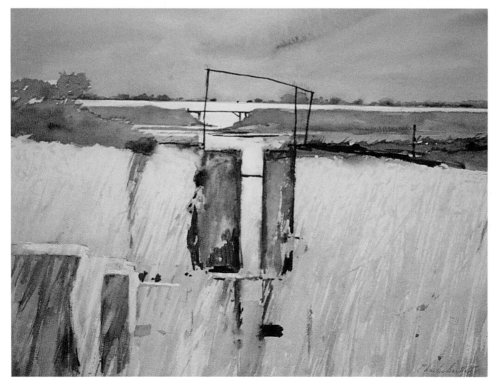

'낮은 수문(Lower Lockgate, 2000)', 수채화,
33 x 44 cm (13 x 17.3 in)

불투명 화이트 사용하기

윌리엄 바우어 (William Bowyer)

내가 로열 수채화 소사이어티의 회원이 되었을 때, 당시 회장은 로버트 오스틴(Robert Austin)이었는데, 소사이어티에 많은 영향을 미치는 사람이었다. 그 당시에는 수채화에 불투명한 화이트(바디컬러)를 사용하는 것을 허용하지 않는 분위기였고 나도 그와 같은 생각이었지만 나도 후에 회장으로 선출되었다.

나는 작업에 있어 형태를 묘사하는 드로잉을 매우 중요한 과정으로 여긴다. 또한 화이트를 그림에 사용하여 미묘한 형태를 강조하거나 재 작업할 때, 그리고 원경과 중경, 근경의 평면들 간의 상호 작용을 정리하는데 큰 도움을 받는다.
'높은 파도, 크리스윅 몰, 눈 오는 날(High Tide, Chiswick Mall, Under Snow, 하단 그림 참조)'에서 나는 눈을 그리고 물과 길과 나무와의 관계와 땅의 평면적 모습을 재현하였다. 이 그림은 내가 은퇴한 후 그린 첫 작업인데 이와 같은 그림을 더 많이 그리게 되기를 바랬다. 이 그림은 나에게 작업의 즐거움을 주었고, 매우 성공적이어서 팔지 않을 작정이다.
나는 언제나 수채화 종이를 검 스트립으로 스트레치하는데 이는 매우 팽팽한 표면을 만들어낸다. 나는 그림 전체를 셀룰리안 블루를 이용하여 그렸는데 작업이 진행되면서 톤과 색이 첨가될수록 이 색들은 엷어지기 때문이다. 나는 대부분의 수채화 작업에 이 방법을 사용한다.

나는 이 그림을 눈이 올 때 차의 뒷부분에 앉아서 그렸다. 그 때 바깥은 매우 추웠으므로 나는 매우 빠른 속도로 그림을 완성해야 했다. 그 결과 매우 직관적인 그림이 되었다. 나는 화면 전반에 걸쳐 추상적으로 생성되는 풍경의 형상과 형태가 변화되어가는 것을 매우 즐겁게 관찰할 수 있었다. 또한 화이트 바디컬러를 사용하여 이러한 형태들을 강조함으로써 눈과 물, 하늘과 대조되는 화면을 만들어내었다. 이것은 친숙하지 않은 환경에서지만 결과는 친숙한 풍경들이 만들어졌다. 이 그림에서 직관적인 것은 다소 위험성이 있긴 하지만 이러한 사실은 나에게 있어 그림을 그릴 수 있게 하는 위험인 동시에 즐거움이 되기도 한다.

'높은 파도, 크리스윅 몰, 눈 오는 날(High Tide, Chiswick Mall, Under Snow, 1982)', 수채화, 바디컬러, 25 x 72 cm (9.5 x 28.5 in).

종이와 와시

마이클 채플린(Michael Chaplin)

다른 로열 수채화 소사이어티 회원들과 마찬가지로 나도 가르치는 것을 즐긴다. 이 수채화 작품은 시실리의 시라큐스의 한 오래된 오티기아를 여행하면서 그린 것이다. 여행 첫날 새로운 장소에 대해 매우 흥분된 기분으로 작업을 시작했다. 초저녁 때 쯤 서쪽에서 불어온 폭풍에 하늘이 어둡게 변하면서 나타난 드라마와 같은 색채 사이로 그것과 대비되는 강한 빛이 두오모를 환하게 조명하고 있었다.

나는 전통적인 건축물을 그리는 것을 좋아한다. 또한 작업에 있어서는 풍경 그대로를 그리기 보다는 그 공간에 대한 느낌과 감각을 살려 표현하려 노력한다. '피아자 두오모-시라큐스(Piazza Duomo- Syracuse, 하단 그림 참고)'는 섬세하게 묘사되어 있고 역행하는 듯한 공간은 작업에의 도전의식을 불러일으킨다. 나는 언제나 대상이 되는 공간에서 따뜻하고 차가운 색감의 관계를 의식하고 있으며, 종종 따뜻한 색감으로 틴트 처리한 종이 위에 차가운 색감의 투명한 와시를 얹어 빠른 속도로 물기가 많이 배도록 작업한다. 빠른 속도로 작업하는 것은 색 안료가 제시간에 맞게 가라앉게 됨으로 질펀하지 않으면서 텍스처가 있는 와시를 만들어 내기 때문이다.

이 수채화 종이는 '투 리버스 페이퍼 회사(Two Rivers Paper Company)'에서 특별히 주문 제작한 것으로, 2002년도 테이트 브리튼에서 열린 토마스 거튼 전시를 위해 제조된 수채화 전문 종이였다. 이것은 매우 아름다운 젤라틴 사이즈를 바른 종이로 옅은 색감이 있고 부드러운 텍스처를 가진 종이이다. 이 종이는 그 자체로 이미 깊이감을 지니고 있으며, 물감을 조절하거나 제거하거나 다른 색감을 와시처리 하여 덧바르는 작업을 할 만큼 충분한 시간 동안 물기가 종이의 표면에 머물게 할 수 있다.

이 작품은 서로 다른 속도를 가지고 구성되었다. 그림 좌편의 건물들은 빛의 율동감을 살린 표현으로 단순화 되었고 그 기본 형상을 요약하여 재현했다. 옆의 그림 두오모는 압축된 텍스처와 강한 톤, 더욱 선명한 색채로 보다 건축적으로 표현된 것을 볼 수 있다. 그림의 형상들은 살아있는 듯이 생생하게 보이고, 건물의 거대한 스케일과 함께 부드러운 이야기가 들려오는 것 같다.
이 그림은 종이의 전체 화면(51 x 76 cm / 20 x 30 in; 스트레치를 하지 않았을 경우)을 차지하고 있으며, 선과 톤과 색감을 살리는 여러 작업을 통해 작업실에서 완성 되었다.

'피아자 두오모-시라큐스(Piazza Duomo-Syracuse, 1953)', 수채화, 51 x 76 cm (20 x 30 in)

붓

리즈 버틀러(Liz Butler)

나는 섬세한 묘사를 통해 관람자들을 나의 작은 풍경화로 초대하곤 한다.
그들은 풍경화에 한 발 들여 놓게 되면서 내가 창조해 놓은 공간에 머물게 된다.

이와 같은 방법으로 작업하기 위해 자연과 특별한 식물들에 관한 주의 깊은 연구가 선행되어야 했고, 이것이 반복되면서 나의 작업에 큰 도움을 주었다. 자연에 관한 연구는 매우 숙련된 손과 예리한 눈으로 자연이 제공하는 색과 빛, 투명성, 반투명성, 불투명성에 대해 해부학적으로 관찰하는 것이다.

자연현상을 관찰하는 것은 매우 도움이 된다. 이 자체가 그림의 주제가 될 수도 있다. 나는 종종 빛의 변화에 따라 분위기가 변화하는 것, 즉 같은 장면이지만 빛의 변화 때문에 매우 다른 여러 장의 그림을 생산해 낼 수 있게 하는 현상을 연구하는 것을 매우 즐긴다.

나는 특별히 정원에 관한 작업을 좋아한다. 그곳에는 연극적인 분위기를 창조해 내도록 자연이 길들여 놓은 이상한 무언가가 있다. 특히 사람들이 많지 않은 한적한 정원을 좋아하는데, 묘한 정적을 일으키는 이러한 풍경에서 이제 막 어떠한 사건이 일어날 것만 같은, 혹은 사건이 막 지나간 듯한 느낌을 받는다.

많은 사람들이 내가 오히려 큰 붓을 사용한다는 것을 알고는 놀란다. 보통 나는 8

호 내지는 10호의 콜린스키 담비 꼬리털로 만든 다 빈치 매스트로를 이용해 작업한다. 이 붓은 매우 양질이어서 단단한 붓끝을 유지할 수 있어 섬세한 묘사를 할 수 있는 동시에, 상당히 많은 양의 물감을 흡수할 수 있어서 와시 작업을 하는 동안 팔레트와 종이를 자주 오가며 시간을 낭비할 필요가 없다. 이 붓은 또한 매우 유연하여 붓 드로잉 작업에도 탁월하다.

나는 수채화 영역에 있어 불투명이나 반투명한 색채가 중요하다는 것을 알지만 투명한 색채에 더 관심이 있었다. 투명한 색을 작업할 때도 매우 농축되고 어두운 톤을 만들기 위해 색의 레이어를 쌓아 올릴 수 있는데, 이는 흔치 않은 벨벳과 같은 효과를 만들어 낸다. 이것은 미리 와시 작업을 한 후, 그 위에 점각화와 같은 표면을 얻어낼 수 있다. 이러한 방법은 텍스처와 톤을 과장되게 표현할 수도 있고, 순수한 관찰에서 시작하여 초현실적인 작업의 단계로 나아갈 수도 있다.

자킨토스 섬을 관광하는 동안 로하 밸리에서 나는 놀라운 것을 발견하였다. 그 섬은 그리스의 푸른 섬 중의 하나였음에도 불구하고, 늦은 9월의 풍경은 금빛햇살에 타버린 듯한 꿀의 색과 같은 풀과, 황량한 라임스톤의 풍경, 그리고 말라버린 계곡이 이곳 저곳에 펼쳐져 매우 메마른 광경을 연출하고 있었다. 그러나 내가 언덕의 정상에 가까이 다가갈수록 마치 나는 에덴동산 한 가운데에 있는 듯 한 느낌을 받았다. 계곡의 벽을 따라 자란 커다란 나무와 믿을 수 없이 풍성한 풀들이 우거진 로하 밸리는 마치 사막의 오아시스와 같았다. 바닥에는 푸릇한 포도나무가 심겨져 포도를 생산해 내고 있었다.

비록 빛이 그린색으로 반사되지만, 어느 정도는 전형적으로 따뜻한 그리스 고유의 빛을 지니고 있었다. 그래서 내가 본 풍경을 화면에 옮기기로 결심한 순간, 나는 마술같은 놀라움의 요소, 즉 내가 계곡을 발견했을 때 경험했던 처음의 느낌을 유지하도록 노력했다.

'시트러스 정원, 란드리아나(Citrus Garden, Landriana, 2004)', 수채화,
14x21.5cm(5x8.5in)

1. 나는 종이를 아주 옅게 골든 와시(카드뮴 레몬과 투명한 레드 옥사이드를 약간 섞은) 처리하여, 사물들의 후면에서 여전히 빛나고 있는 후광을 유지하려 하였다. 그림자 부분에서도 따뜻함을 유지하기 위해 옅은 퍼플 와시(윈저 바이올렛, 퍼머넌트 로즈와 코발트 블루)를 선택하여 드로잉을 한 후, 나무들과 돌로 만든 포도원 농부들의 쉼터를 붓으로 그려서 와시작업을 드로잉으로 변형시켰다. 이때 10호 다빈치 콜린스키 담비털 붓을 이용하였다.

2. 나는 더 나아가 나무들의 자리를 선정하며 화면 구성을 해 나갔다. 옐로우(옐로우 오커와 카드뮴 옐로우 딥)를 더 많이 사용하여 수풀을 묘사하였으며 8호 다 빈치 콜린스키 담비털 붓으로 더욱 정교한 작업을 하였다.

3. 묽고 넓은 면적의 와시를 이용하여 나는 차가운 색들(코발트 터쿠이즈, 코발트와 프루시안 블루)을 연출하고, 그림자를 강하게 표현함으로써 나무가 우거진 부분과 쉼터 앞부분(레드 옥사이드, 퍼머넌트 로즈와 카드뮴 옐로우 딥)에 약간의 따뜻함을 표현하려고 노력하였다. 나는 사이프레스 톤의 깊이감과 강함을 묘사하는데 붓 끝을 이용하였다(후커스 그린 딥, 프루시안 블루와 번트 시에나). 그리고 벨벳과 같은 텍스처를 재현해 내려 하였다. 나는 묽고 물기가 많은 와시를 사용하여 전경에 강한 톤의 화면을 구성하였다.

4. 납작하고 부드러운 옐로우 와시(옐로우 오커와 약간의 카드뮴 레드)를 이용하여 남아있는 나무들을 그렸다. 이 색이 건조 된 후 나무(윈저 바이올렛, 코발트 블루와 번트 시에나) 뒷부분의 그림자를 강조하기 위해 붓 끝으로 나무의 끝부분을 묘사하고 트렁크와 줄기를 칠해 주었다.

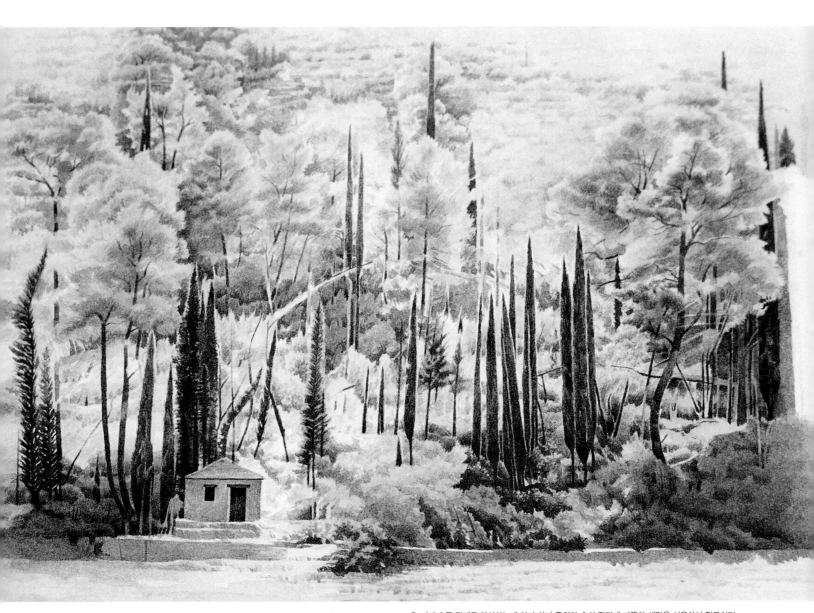

5. 이제 수풀 전체를 완성하는데 있어 쉼터 주위와 숲의 좌편에 따뜻한 색감을 이용하여 점묘처리 하였다. 나는 사이프레스를 강조하여 표현한 후 모든 나무의 밑들과 쉼터 건물의 창문과 문을 강하게 채색하였다. 마지막으로 전경의 텍스처를 깊이 있게 발전시키기 위해 그림자와 빛을 더욱 따뜻한 색감으로 점묘처리 하였다. 이 작품이 완성되고 난 후, 나는 작업을 중단하고 며칠 동안 그림을 치워 놓기로 하였다. 어느 정도 시간이 지난 다음, 그림을 다시 살펴보면서 더 이상 그림에 손대지 않는 것이 좋겠다는 결론을 내렸다. 계곡 풍경에 있어 강렬한 신록의 느낌과 그리스 고유의 빛의 따스한 느낌이 화면에 잘 나타나 있기 때문에 그림에 필요 이상의 손을 대는 것은 위험스러운 일이 될 수 있기 때문이었다.

아크릴 이용하기

알프레드 다니엘스(Alfred Daniels)

내가 RCA학생이 된 후로 나의 작업은 언제나 다양한 주제들, 즉 시장 풍경이나 스포츠 관련 소재들,
건축 그리고 최근 들어서는 낚시나 교통, 스틸이나 위스키 산업에까지 확장되고 있다.

그림은 일과 놀이 현장에서의 사람들과 연관이 있는데 런던과 옥스퍼드 그리고 캠브리지와 같은 장소의 특별한 이벤트들과 연관지어진다. 기본적으로 나는 유화작업을 주로 했으며, 이러한 작업은 내가 주문을 받아 제작하는 거대 벽화작업이나 이젤 그림의 대부분을 형성하였다.

나에게 있어 서술적인 그림은 화려한 역할일 뿐 아니라 소통의 수단인 것이다. 나는 내가 세상을 바라보거나 느끼는 방식으로 사람들을 작품에 참여시키려고 시도한다. 이것은 상상력을 동원하게 하고, 묘한 느낌을 지닌 나만의 접근을 가능하게 한다. 내가 작업에서 진지하게 고민하는 부분은 화면 구성과 형태, 색과 같은 요소들을 어떻게 조화롭게 표현하는가 하는 점이다. 수채화 작업이 때로 화면 구성을 돕는 역할을 하고 있는데, 이는 작업의 완성을 위한 도구로서 사용 되지만 수채화 작업 자체로는 끝이 아니라는 점이다. 수채화는 작업에 관한 연구를 빨리 할 수 있고, 와시와 콘테 크레용을 이용하여 시각적인 연구를 하기가 수월한 장점이 있다. 나는 이러한 연구 과정을 스케치북에 계속 담아내고 있다.

세 가지 기대하지 않았던 사건들이 수채화에 대한 나의 관심을 끌어내고 또한 발전시켰다. 첫 번째는 1967년, 부당하게 훼손된 역사적인 건물이나 장소를 주제로 전시했던 '바니싱 런던' 이라는 제목의 전시회에서 유화작품들의 수가 전시도 못할 만큼 모자랐던

때였다. 이때 나는 수채화 작품들을 즉시 마련하여 모자란 유화 작품들 대신 전시회에 제출하였는데 이것이 전시회에서 좋은 평을 받게 되었다.

두 번째로 내가 로열 수채화 소사이어티에 가입했을 때였는데, 그곳에서 나는 내 작업과 연구성과들을 보여야 함과 동시에 수채화 분야의 경험 많은 전문가들과 경쟁을 해야 했다. 이때 나는 작업의 한계를 뛰어 넘어 보다 실질적인 발전을 이루어야 했다.

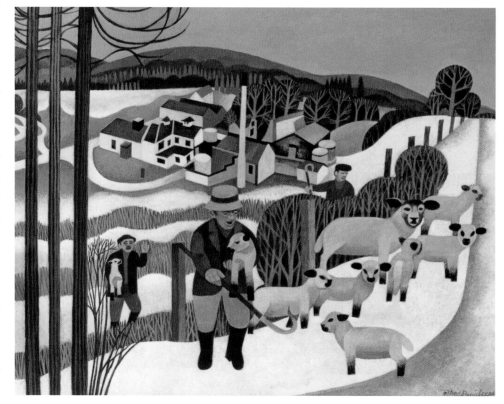

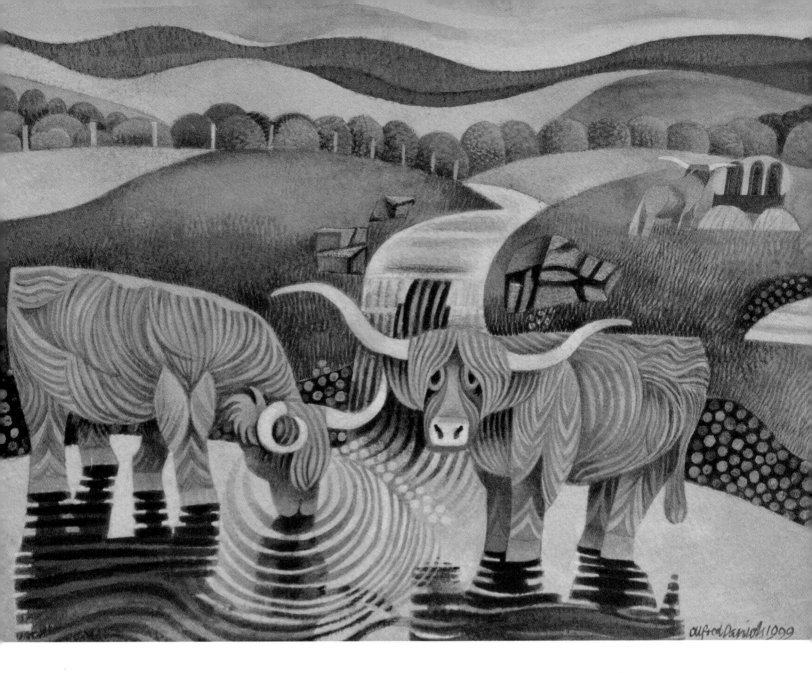

이는 내게 더 많은 연구와 더 많은 실습을 하게 했다. 만약 당신이 성장하고 발전하려 한다면 그 어떠한 상황도 걸림돌이 될 수 없다.

마지막으로, 수용성 재료인 아크릴 페인트를 벽화 작업 중에 발견했을 때였다. 이 재료는 순수 수채화와 똑같이 작업할 수 있는 동시에, 또 다른 장점을 지니고 있다. 양질의 수채화 종이(나는 300 파운드 바킹포드나 워터포드지를 사용하는데 이들은 스트레치를 하지 않아도 작업이 가능하다) 위에 작업하는 아크릴 물감은 수채화 물감과 같은 와시작업이 가능하다. 종종 발생하는 실수 중 와시가 잘못 칠해졌을 경우, 투명한 화이트 아크릴 물감으로 다시 와시처리 하여 실수를 정정하고 그 위에 새로운 작업을 시작할 수도 있다. 아크릴 물감은 빨리 마르며 수채물감의 화이트와는 다른 성질을 갖고 있다. 이는 내가 작업 중 수채화의 매력인 신선함을 잃지 않으면서도 작업을 바로바로 이어서 할 수 있다는 것을 의미한다.

왼쪽 '크래갠 무어 증류소, 발린딜로치, 스페이사이드(Craggan Moor Distillery, Ballindelloch, Speyside, 1999)', 아크릴화, 40.6 x 50.8cm (16 x 20 in).
오른쪽 '하이랜드 소떼들, 스페이사이드(Highland Cattle, Speyside, 1999)', 아크릴화, 40.6 x 50.8cm (16 x 20 in).

수채화와 화이트 과슈

존 도일 (John Doyle)

모든 그림과 드로잉은 훈련의 법칙과 관행에 지배를 받는다. 그러나 이러한 기본적인 것들에 익숙해지면
이후부터 이러한 룰은 단지 깨어지기 위해 존재한다고 해도 과언이 아니다.
우리는 모두 각자 개성있는 방법으로 작업하기 때문에 우리 중 같은 방법이나 화풍으로 그리는 사람은 아무도 없다.
존 도일에게 맞는 것이 프랜시스 바우어에게는 맞지 않는 것일 수 있고 프랜시스에게 적당한 것이 자퀴에게는
적당하지 않을 수 있다. 이 짧은 서문을 강조하며 나는 오로지 내가 작업을 어떻게 해 나가는지 소개하고자 한다.

나는 두 가지 다른 기법을 발전시켜 왔다. 자유로운 분위기로 접근하면서 틴트 처리된 종이 위에 수채물감과 화이트 과슈를 이용하여 점차적으로 완성해 가는 방식과 좀 더 계획적인 방식으로서 화면의 선들에 더 의미를 부여하며 작업을 수행하는 것이다. 이 두 가지 모두 조심스럽게 디자인 된 드로잉을 기반으로 하고 있으므로 오로지 드로잉만이 잘 드러나 현실감 있게 표현된다. 가끔 만족스러운 순간이 있다면, 이 두 가지 스타일이 잘 조합되어 세밀하게 묘사된 드로잉뿐만 아니라 자유로운 붓놀림까지 잘 나타나 전체의 분위기가 새롭고 활기차게 보일 때이다. 이렇게 작업이 잘 되면 그림은 말로 설명할 수 없을 만큼 유쾌한 기분이 들게 한다.

기술적으로 설명하면 과슈 또는 차이니스 화이트는 불투명한데 반해, 수채화 물감은 빛이 안료와 종이로부터 반사되어져 투명하게 아름다움을 나타낸다. 수채화 물감으로 와시 위에 와시를 겹쳐 작업할 수 있으며 이렇게 레이어가 겹쳐지면서 조금씩 풍부한 톤이 더해진다. 그러나 화이트 물감의 불투명함이 수채물감의 투명함과 혼합되면 상당히 흥미로운 대비가 일어난다. 화이트 과슈로 칠해진 하이라이트는 종종 튀거나 미완성인 듯 보여지는 한편 무거운 느낌이거나 문자 그대로 분필과 같은 효과로 선명하지 않은 느낌이 드는데, 이는 화이트 물감이 기본적으로 분필과 같은 원료로 만들어지기 때문이다.

그러나 만일 그림의 한 부분을 반사되도록 처리하기 위해 화이트를 두껍게 칠한 다음 그 위에 수채화 물감을 덧입히면 그 반짝거리는 느낌이 감소된다. 그러나 주의해야 할 것은 화이트를 칠한 부분이 완전히 건조된 후, 와시처리를 빠른 속도로 해야 하며 물기를 머금은 붓을 부드럽게 한번에 그어야 한다는 점이다. 이러한 방식을 따르지 않으면 화이트로 칠한 부분이 떨어져 나가거나 그림이 지저분하게 된다.

그러나 수채물감은 사람들이 인식하고 있는 것보다 더욱 다루기 수월한 재료이다. 만일 그림을 망쳤거나 와시 처리 중에 물이 그림의 주변으로 흘러 엉망이 되었다면 화장실 휴지를 가져오라! 두루마리 휴지 한 뭉치를 종이 위에 누르고 몇 초만 지나면 잘못된 와시는 휴지에 스며들어 사라지게 되는데 이와 같은 효과는 붓에 물감이 너무 많이 묻었을 때 부드러운 스폰지를 사용해도 같은 효과를 볼 수 있다.

나는 시중에 나와 있는 여러 종류의 화이트 과슈들의 다른 점을 일일이 설명할 수는 없다. 그러나 나는 작업 시 전반적으로 퍼머넌트 화이트를 사용한다. 이 화이트를 수채화 물감과 함께 사용할 때는 톤이 가미된 종이 위에 작업하는 것이 최상이라는 것을 알아 내었다. 시중에 미리 톤이 처리된 종이들이 많이 나와 있긴 하나, 각자가 작업을 시작하기 전에 일반 수채화 종이 위에 차를 붓에 묻혀 바르거나 브라운이나 블랙으로 간단하게 와시하여 톤처리를 할 수도 있다. 차를 종이에 바르면 아름답고 따뜻한 톤이 표현되는데, 면도날로 종이 표면을 긁어낼 경우 종이의 원래색인 흰 부분이 드러나는 큰 장점이 있다. 이러한 기법은 지우개로 정정할 수 없는 색이 칠해진 부분을 고칠 때 매우 유용하다.

다시 한 번 강조하는데 모든 것이 드로잉에 달렸다. 어떤 사람은 붓을(붓에 대해 논의할 때 리즈 버틀러가 지적했듯이), 혹은 연필이나 목탄, 분필 또는 펜을 사용한다. 여기에서 나는 펜을 사용할 것을 제시했는데 이는 잉크보다 더 섬세한 톤을 만들어내기 쉽기 때문이다.

마지막으로 구성에 관한 이야기이다. 나는 혁신가는 아니다. 나는 화면을 구성함에 있어 여러 가지 실험을 해보는데 문자 그대로 그림이 좋아 보일 때까지 화면 요소들을 이리저리 움직여 본다. 작업을 하는 사람에 따라 여러 요소에 다양한 변화를 줄 수 있다. 나무를 옮겨 보거나, 형태를 더하거나, 화병을 재구성하거나 하는 등 여러 방법이 있으나 나는 언제나 가장 자연적인 것을 최우선으로 여긴다. 만약 당신이 자세히 바라본다면 구성의 해답은 당신의 눈앞에 펼쳐질 것이다. 그러나 얼마나 많은 시간을 우리는 바라보고 투자하는가!

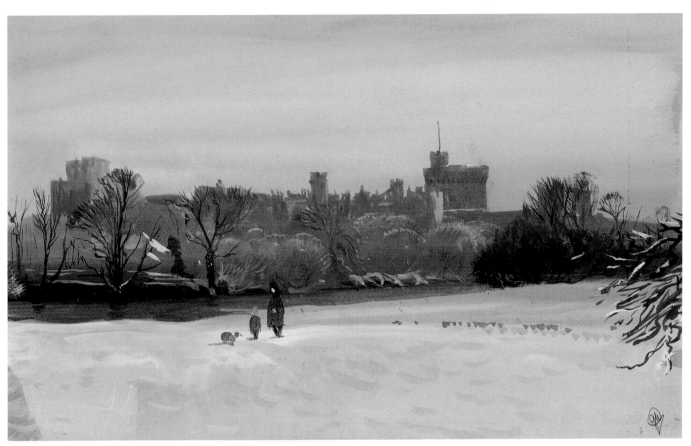

'이튼에서의 윈저(Windsor from Eton, 1987-88)', 수채화와 과슈, 20.3×32.5cm(8×12.8in).

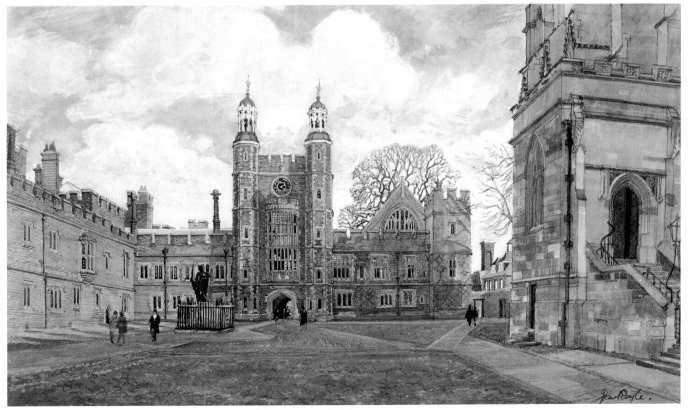

'학교 마당, 이튼 컬리지(School Yard, Eton College, 1987-88)', 수채화, 40.6×61cm(16×24in).

보드 사용하기

어니스트 그린우드(Ernest Greenwood)

나의 작업 방식을 발전시키는 데 꽤나 여러 해가 걸렸다.
그림의 표면에 발광성과 풍성함을 성공적으로 표현하기에 전통적인 기법으로는
도움을 얻을 수 없었기 때문이다.

나는 두 가지가 필요했다. 첫 번째는 작업을 하기에 좋은 단단한 표면인데, 표면이 단단해야 그 위에 물감을 마음껏 조절하며 칠할 수 있었고, 두 번째로는 표면을 구겨지지 않도록 하는 것이었다. 나는 이러한 조건들을 만족시키는 매우 양질의 중성 보드를 찾았다. 내가 기존의 개발된 작업 방식을 따르지 않는 이유는 나의 작업은 작업실 내에서 이루어지기 때문이다. 나는 야외 현장에서 거의 작업을 하지 않으나, 드로잉으로부터 작업을 완성해 나가는 방식을 이용하여 상당히 많은 수의 드로잉을 한 작품에 사용한다. 이러한 방식은 여러 스케치북으로부터 다양한 연구를 필요로 하고 때로는 트레이싱지(비치는 종이)를 사용한다. 작업을 시작할 때 우선 보드에 아크릴 화이트 물감을 자주 이용하는데 이것은 그림의 어떤 부분에는 배경으로 사용될 수도 있고, 화면에 물이 더 이상 스며들지 않게 하는 방수효과를 내기도 한다. 수채물감이나 방수용 잉크로 여러 번 작업하면 아크릴 물감 위에 떠있는 느낌을 내고, 매우 반사되는 바탕이 되면서 풍성한 느낌과 반짝이는 결과를 함께 얻게 된다. 어떤 경우에는 열두 번 혹은 그 이상의 물감 레이어가 아크릴 화이트 사이에 끼게 되는 수도 있다. 이 방법은 매우 느리긴 하나 큰 그림을 그릴 때 특히 나의 작업 목적에 잘 부합된다. 나의 작업에 있어 지리적인 고찰은 상대적으로 덜 중요한 요소가 되는 반면에, 시각적인 요소, 때로는 마술적인 요소가 앞서면서 그림의 내용을 보다 풍요롭게 하는 것을 선호하게 되었다.

그림의 내용에 있어서 드로잉은 언제나 나의 인생에 중요한 부분을 차지해 왔다. 지난 칠십 년을 함께한 나의 많은 스케치북에는 완벽한 드로잉뿐 아니라 간단한 메모들도 있는데 이것들이 나의 그림에 원천이 되어 주었다. 지금 나는 야외 작업의 횟수가 적어지면서 이러한 드로잉들의 중요성이 더

욱 증대되고, 거의 고갈되지 않는 재료의 은행으로 활용하고 있다.

창작 작업에서의 연륜은 결과와 별로 관계가 없다. 그것은 우리가 성취한 것의 질과 다양성의 문제일 뿐이며, 이것에 의해 우리의 작업이 평가를 받게 되는 것이다.

'켄티쉬 아이딜(A Kentish Idyll, 오른쪽 그림 참고)'에서 나는 브로드 스트리트의 마을에서 지낸 거의 45년 간의 경험을 요약해 보려 하였다. 매일 스케치북을 들고 노스 다운즈로 산책을 나가 만족할 만한 그림들의 재료를 얻어 올 수 있었다. 이곳의 시골풍경은 여러 해 동안 변하지 않았으며, 이러한 사실은 그림에 특징으로 잘 나타난다.

내가 켄티쉬 아이딜 작업을 계획하고 시각화하는 과정에서 이 작업이 드라마틱한 것이 아닌 시적 해석의 작업이 될 것이란 것을 깨달았다. 작업의 처음 과정은

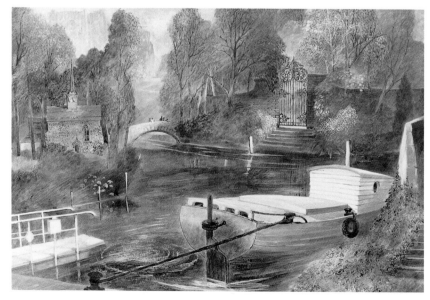

색을 제한하여 고르고 전체적인 톤을 채택하는 것이었다. 또한 분할된 구획마다에 어떠한 부분을 반복하여 표현하는 것은 중요하고 필수적인 요소였다. 예를 들어 각각의 보드의 상단에 성을 그릴 때 서로를 연속된 건축적 요소로 연결시키는 것과 물의 표현으로 서로를 연결시킨 것이 셋으로 분할된 구획을 하나로 통일 시키는 작용을 하게 되었다.

상단에서 하단으로 흘러내리는 물의 표현 역시 다양한 요소들을 서로 연결시키는 작용을 한다. 완성된 작업은 커다란 카툰보다 나아 보인다. 화면의 물은 깊지 않다. 물에 대한 관심은 위와 아래로, 화면의 양 끝을 가로질러서 움직이며 오히려 벽화의 장식적인 역할을 하고 있다. 만일 그림을 이러한 관점으로 관찰한다면 그림을 완성된 하나의 작품으로 보게 되고 비현실적인 관계들이 사라지게 될 것이다.

왼쪽 '샤토 게이트의 정박(Mooring by the Château Gate, 1996)', 수채화, 아크릴화, 58 x 76 cm (23 x 30 in).
위 '켄티쉬 아이딜(A Kentish Idyll, 1996)', 수채화, 아크릴화, 76 x 99 cm (30 x 39 in).

자유 재료

리슬리 워스(Leslie Worth)

수채화 재료는 모든 페인팅 재료 중에 가장 아름답고 표현력이 뛰어나지만
어떤 사람들에게는 가장 다루기 힘든 재료 중의 하나이다.
수채화 재료는 그 특성상 아주 시적이고 섬세한 정도에서부터 드라마틱한 정도까지 표현해 낼 수 있다.

수채화 재료는 고유의 표현능력, 즉 무엇이든 소화하고 표현해 낼 수 있는 구조와 힘이 있다. 무엇이라 불리는 것뿐 아니라 어떻게라는가에 대한 의식, 능동적인 것과 수동적인 것의 대비, 농축되어진 것과 대비되는 투명함 그리고 그 밖의 특성들. 이것은 움직임을 표현하거나 움직임을 포착하는 매우 우수한 재료임과 동시에 시간의 흐름까지 전달하는 매개체이기도 하다. 나의 의견으로는 수채화는 주로 작은 스케일의 작업으로, 관람자들과 밀접하게 소통되는 것이지만 때로 시끌시끌한 전시장에서는 그 진가를 다 발휘하지 못하는 것 같다. 내 작품에 대해 솔직하게 말해보면 나의 작업 방식이 이교도적이라는 점이다. 비록 시간을 중요시하는 로마식 전통과 영국 풍경화에 뿌리를 두고는 있으나 반드시 그것을 따르고 있지는 않기 때문이다.

나는 종종 도구와 재료를 상반되게 사용하거나 내 생각에 적당할 것 같은 종이라면 아무것이든 작업에 동원한다. 내가 사용하는 붓을 보면 순수주의자들은 충격을 받을 수도 있을 것이다. 나는 적절해 보이는 아무 도구나 다 작업에 사용하는 동시에 오히려 그러한 작업재료들이 무엇을 표현해 낼 수 있는지 주의 깊게 관찰한다. 그것들은 그것들만의 고유한 특성이 있기 때문이다.

나는 수많은 야외작업을 해왔으나 최근 들어서는 거의 대부분의 작업을 작업실 내에서 진행한다. 이때 노트나 드로잉, 사진들을 작업에 이용하는데 그 중 사진자료를 가장 자유롭게 사용한다. 이러한 과정은 매우 개인적인 활동이기 때문에 나는 이에 대해 더 많은 설명을 하지 않으려 한다. 작업은 작업자체로 자신을 설명할 수 있어야 한다.

많은 아이디어들이 다양한 자료를 통해 제시되지만 가끔은 시각적인 경험과 아무런 관련이 없을 때도 있다. 문학적인 재료나 음악, 때로는 폭풍우나 바닷가에 부서지는 파도소리도 경우에 따라서는 그림으로 변환될 수 있기 때문이다.

'다운스의 겨울 오후(Winter Afternoon on the Downs, 1988)', 수채화, 40.9×62.9cm (16.1×24.8in)

혼합재료

켄 하워드(Ken Howard)

수채화 작업이 하나의 악기를 연주하는 것이라면 유화 작업은 오케스트라를 지휘하는 것,
즉 여러 부분을 이끌어내어 하나로 완성해 가는 것과 같다.

수채화에 있어 화가와 작업 주제와의 연관성은 매우 자연스러운 것이라 할 수 있다. 유화에서 나는 명암표현을 고려하는 반면, 수채화에서는 내가 경험했던 감각과 동일한 시각적 효과를 더욱 고려하게 된다.

나는 유화와 수채화의 차이점을 극복하려고 언제나 노력하고 있다. 유화 작업에서는 투명함과 글레이즈, 즉 수채화에 있어 투명한 와시와 같은 개념인 글레이즈를 즐겨 사용한다. 수채화 작업에 있어 차이니즈 화이트를 사용할 때 유화물감의 불투명한 효과를 얻으려 노력하면서, 마치 유화물감을 칠하듯 여러 번 작업하려 한다. 터너, 거튼, 코트맨 이후 위대한 수채화가들 중에 브래바즌(Hercules Brabazon Brabazon)이 있는데 그는 차이니즈 화이트를 매우 효과적으로 사용한 작가이다.

나의 명석한 한 친구는 언제나 '수채화는 물웅덩이를 밀어내는 것과 같다'고 말하곤 한다. 그러나 나에게 있어 수채화는 오히려 '수채화 드로잉'이란 용어와 같이 하나의 드로잉에 가깝다. 이런 이유로 나는 작업을 할 때 나의 작품이 적당히 건조되어 있는 것이 좋다. 이러한 효과를 얻기 위해서 나는 한 번에 두 개의 서로 다른 수채화 작업을 병행하는데 이때는 보드의 양 면을 사용한다. 내가 한 쪽 면의 그림을 그리는 동안 나머지 한 면은 건조되기 때문이다. 이러한 이유로 작업을 할 때 이젤을 사용하기보다는 자리에 앉아서 보드를 손으로 잡고(보통 30 x 36cm / 12 x 14 in보다 크지 않은 보드를 이용) 무릎 사이에 끼워 고정한다. 그렇게 하면 보드를 뒤로 돌려 뒷면의 그림을 작업할 때 젖은 면이 닿지 않게 된다. 이러한 작업 과정의 또 다른 장점이라면, 보드를 뒤집었을 때 최소 몇 분 동안은 방금 작업한 수채화 작업을 보지 않다가, 다시 그 작업으로 돌아가기 때문에 보다 신선한 눈으로 작업을 바라볼 수 있다는 점이다.

나의 수채화 기법은 시간에 따라 발전해 왔는데 색을 투명하고 순수하게 유지하는 것을 고려하는 단계(옆의 그림 '산 마르코, 아침(San Marco, Morning)' 참고)에서 차이니즈 화이트를 제한된 양만 사용하는 것으로 그리고 마지막으로 과슈와 파스텔을 더하는 기법으로 발전되어 왔다('그랜드 카넬, 반짝이는 빛 (Grand Canal, Sparkling Light)' 다음 페이지 그림 참고).

위 '산 마르코, 아침(San Marco, Morning, 1986)', 수채화, 27.9 x 22.9cm (11 x 9 in).
다음 페이지 '그랜드 카넬, 반짝이는 빛 (Grand Canal, Sparkling Light, 1996)', 혼합재료, 22.9 x 30.5cm (9 x 12 in).

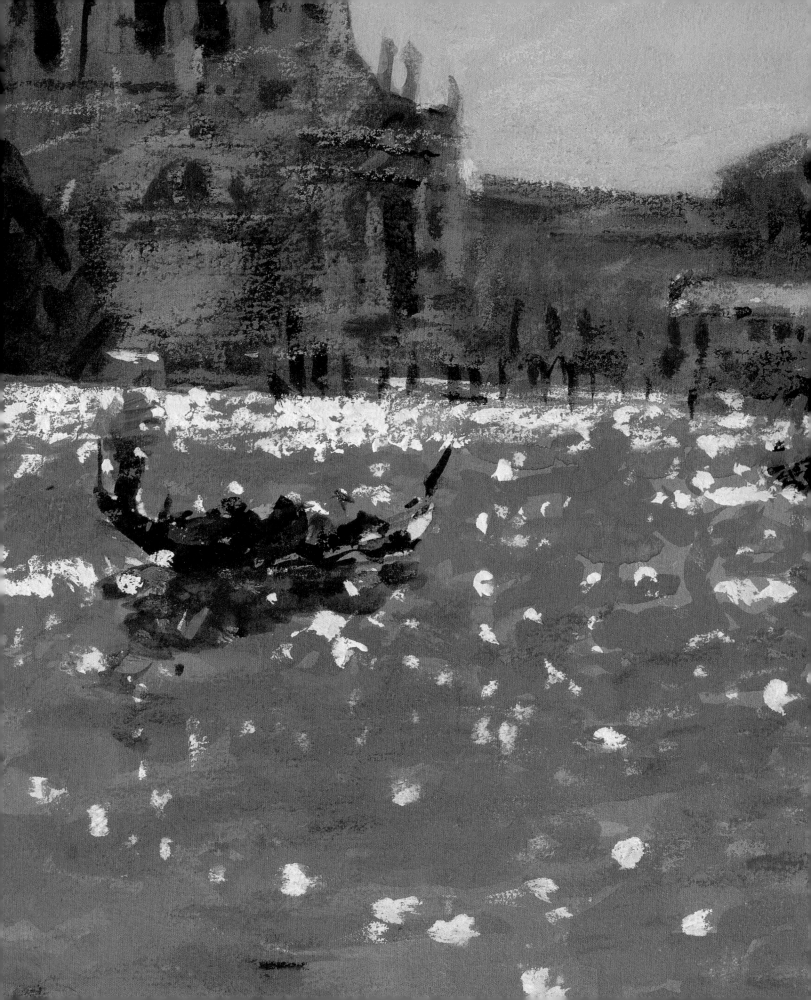

간단한 재료들의 변형

소니아 로슨(Sonia Lawson)

나는 간단한 재료들을 가지고 무엇인가 중요하고도 순수한 것을 만드는 법을 알려준
거튼, 터너, 드 윈트, 코드맨 등과 같은 소수의 진정한 연금술사들의 이름에 경의를 표한다.
그들의 이름은 아름다운 기도 소리와도 같다.

나는 정기적으로 브리티쉬 뮤지엄, 테이트 클로어 또는 애쉬몰린의 판화실을 방문하여 이러한 거장들의 부드러운 작업들을 종이에 옮기곤 한다. 그들의 수채화는 크기가 적당하면서도 손에 만져질 듯한 열정과 기념비적인 기법, 아이디어, 신선한 에너지 등이 마치 터질 듯한 작은 수류탄처럼 포장되어 있다.

노던 데일즈 출신으로서 나는 수채화의 나라에 태어났다. 나의 '웨스턴 스카이, 케슬 볼튼, 웬슬리데일(Western Sky, Castle Bolton, Wensleydale)' (다음 페이지 그림 참고)은 기본적인 훈련방식을 고수한 작품들이다. 보다 최근에 나는 미니멀리즘을 거쳐 작업의 명쾌함을 추구하고 있다. 비록 주제 자체가 작업에 대한 접근방식을 미리 규정해버리기도 하나 이것은 하나의 진행되어가는 과정일 뿐이다. 깨끗한 외곽 처리를 거친 바위는 나무나 다른 형태들과 달라 보이므로 나는 주제와 분위기를 조정한다.

오늘은 어제와 경쟁할 수도 없고 또한 경쟁해서도 안 된다. 최근 작업에서 과슈나 아크릴 재료를 이용할 때 빛에서 어두움으로의 기법훈련을 배제함으로, 튼튼한 와트맨 종이 위에 혼합 방식을 이용한 실험과 모험을 즐길 수 있게 된다. 이 종이는 비가 오는 야외에서나, 물결치는 강이나 바다에서도 견딜 수 있을 만큼 질이 좋다. 이 밖의 다른 종이로는 사운더스/워터포드 356g과 소머세트가 있는데 이것들은 표면이 매우 좋다. 안타깝게도 정품 데이비드 콕스 종이는 더 이상 제조되지 않는다. 이 종이는 엷은 황백색 종이로 중간 정도의 흡수력을 지니고 있으며 습기에 휘지 않는 성질이 있다. 나는 고급 판화 종이를 작업에 사용하기도 한다. 아취스 또는 라이브스는 약간 흡수성이 있으나 문지르기에는 좋지 않다. 나는 주로 일반 수채화 종이를 와시로 틴트하여 종이가 거의 다 건조된 후 세이블 1호부터 10호의 붓을 이용하여 작업한다.

나의 최근 작업(옆의 그림 참고)은 수채화와 가공하지 않은 순수 안료에 임파스토 미디엄을 첨가하여 팔레트 나이프를 이용하는 것이다. 이 방식은 밀도가 높아 절개하거나 긁어내거나 새기는 작업이 가능함과 동시에, 이와 같은 작업 외에 순수한 수채화로서의 접근도 가능하다. 이러한 복합성은 작업에의 새로운 자극과 흥미를 유발한다.

위 '생명의 신호(세부)(Signs of Life, 2002)', 수채화, 순수 안료, 임파스토 미디엄.
오른쪽 '웨스턴 스카이, 캐슬 볼튼, 웬슬리데일 (Western Sky, Castle Bolton, Wensleydale, 1973)', 수채화, 44×38cm (17.3×15in).

수채화와 아크릴화

리차드 소렐(Richard Sorrell)

'크라일라' 색은 1960년대 로니스가 발명해내었는데, 나는 학생이 되기 전부터 초창기 아크릴 물감을
사용할 수 있었다. 나는 40년 동안 아크릴 물감을 사용해 왔다. 아크릴은 건조가 빠른 물감으로서의 장점뿐만 아니라
수용성이면서도 한 번 건조되면 표면이 방수처리 되는 성질이 있다. 이는 매우 강한 외곽선을 표현하기에는
부적합하고 조절이 어려운 경향이 있다. 내가 발견한 방식으로는 글레이즈와 스컴블(흐리게 칠하기)이 효과적이다.

글레이즈(밝은 바탕에 그보다 어두운 색으로 얇게 칠하는 것)는 색을 따뜻하게 하는 효과가 있는 반면, 스컴블(어두운 바탕에 흰 색을 섞어 밝은 색으로 얇게 칠하는 것)은 시원한 느낌을 준다. 두 가지 기법 모두 아크릴 재료의 단점이 되는 전형적인 강한 외곽선을 완화 시키는 역할을 한다. 아크릴 물감의 장점은 재료의 변형이 쉽다는 것이다. 만약 어떤 사람이 작업 도중 그림의 어떤 부분이 만족스럽지 않다면 화이트로 모두 칠한 후 새롭게 작업을 시작할 수 있다. 이와 같은 특성은 그림에 즉흥성을 도입할 여지를 열어준다. 이로써 어떤 이미지는 발전, 성장, 진보되고 때로는 역행하여 작업 과정 중 완전히 변화시킬 수도 있는 것이다.

수채화는 쉽지 않은 작업이다. 수채화 재료를 이용하는 사람은 사용하기 전에 이것이 어떤 결과를 가져올지 예견하고 있어야 한다. 그러나 한 편으로 수채화는 매우 미묘하면서 아름다운 작업으로서의 큰 장점도 지니고 있다. 최근에 나는 위대한 미국 화가 토마스 이킨스에 대해 읽었는데 그는 수채화 작업에 오일 스케치를 도입하곤 했다. 이것을 통해 나는 아크릴화 연구를 수채화적으로 해석하는 것이 즉흥성과 조정력을 작업에 허용하는 좋은 계획이 된다는 것을 발견하였다. 하나의 생각으로 두 개의 그림이 생겨나는 것이다.

이곳에 예로 든 그림은 '리셉션 라인(Reception Line)'의 두 가지 해석이다. 아크릴 물감으로 작업한 좀 더 작은 그림이 먼저 그려진 것이다. 이 그림은 비리디언과 오렌지 색을 주축으로 추상적인 형태의 조합으로부터 시작되었다. 화면 왼편의 형태는 정적이며 움직임이 없는 오른 편의 형상을 향해 움직이는 듯하다. 이것은 오랫동안 내가 관심을 가져온 하나의 아이디어를 시각화한 것이다. 높은 계급의 여인이 짐짓 검손한 모습으로 하위 계급의 사람을 맞이한다. 영국의 계급 조직은 이러한 만남을 양산해 내는데, 최소한의 당혹스러움으로 자연스러운 현상을 만들려고 노력한다. 이 그림에서 왼 편의 세 형상이 하위 계급의 손님이고 오른 편의 두 형상이 고상한 주인인 것이다.

이 그림을 수채화로 크게 다시 그리게 되었을 때 주요한 형상은 기본 색의 설계와 함께 이미 결정되어 있었다. 나는 오렌지 색으로 좀 더 거칠게 바탕을 칠하고 형태를 그린 후, 점차 그린 계열을 섞어 바탕을 완성해 갔다. 나는 천정과 거의 비슷한 색인 그레이-화이트 계열의 바디컬러로 얇은 스컴블 기법을 사용해 그림의 오른편을 여러 번 칠하였다. 아치 처리된 벽기둥과 천정은 바탕색 위로 두꺼운 바디컬러로 칠해졌다. 왼편의 큰 여인의 형상은 스폰지로 닦아 처리하였다. 이 그림은 먼저 완성된 것보다 더 기교적이고, 더욱 발전되어 보인다.

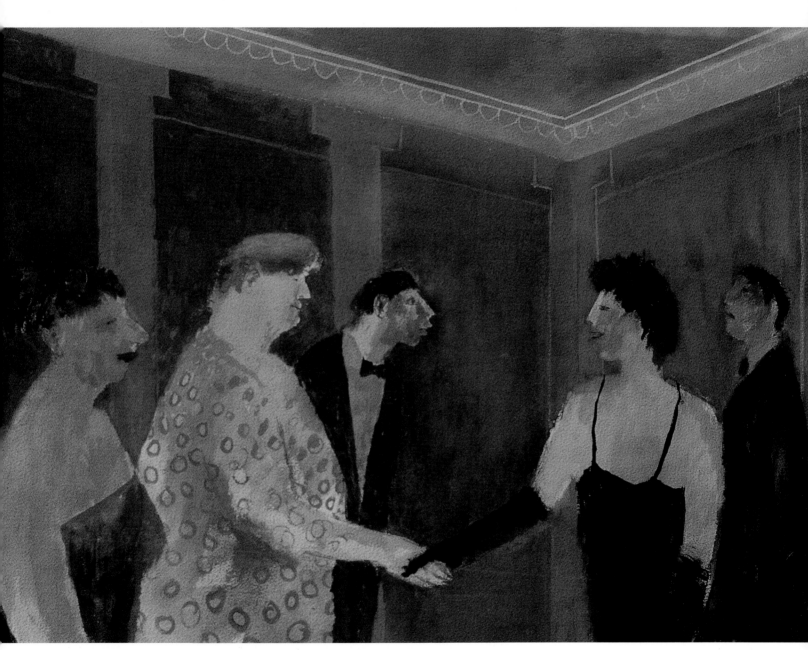

위 '리셉션 라인 - 녹색방(Reception Line - in the Green Room, 2003)', 수채화, 51×71cm(20×28in).

왼쪽 '리셉션 라인(Reception Line, 2002)', 아크릴화, 20×26cm(8×10in)

Drawing
드로잉

드로잉

리차드 파익슬리(Richard Pikesley)

드로잉은 수채화 작업의 일부로서 여러 가지 형태를 띤다.
드로잉은 나에게 있어서 인식의 세계를 형상화 시키고, 그것을 이차원의 형태로 재구성하는 작업의 일부이다.

화가들이 작업 방식을 선택하는 데 있어 영향을 끼치는 요소들이 수없이 많이 있다. 화가의 기질, 작품의 주제, 화가에게 인상 깊은 주제들에 관한 일반적인 사항들과 작업에 선택된 매체와 재료들, 그리고 그림을 그리는 환경까지 포함된다. 좋은 작품을 만들기 위한 높은 수준의 세밀한 연구를 통해 이와 같은 것들을 어떻게 변화시킬 수 있을까?

드로잉 작업 일부만으로는 화가가 머릿속으로 수평선을 어떻게 가르고 종이의 흰 공간을 어디에 마련할 것인지 등을 계획한다고 해서 종이 위에 그 아이디어를 완벽히 재현할 수 없다. 이 과정은 배우가 연기의 리허설을 하듯이 친숙하지 않은 새로운 주제에 익숙해지기 위하여 힘겹게 그것을 기록하고 처음의 인상을 잃지 않으려고 노력하는 것과 같다. 많은 이들에게 있어 노력을 통해 힘겹게 얻은 작업 능력이 후에 성공을 이루는 기초가 된다. 드로잉은 당신을 집중하게 한다. 당신이 무언가를 충분히 보아왔고 또 보고 있다고 생각할지 모르지만, 사실 드로잉 그것이 당신으로 하여금 무언가를 이해하고 기억하게 하는 역할을 한다. 필립 쉐퍼드(Philip Shepherd, 71페이지 참고)는 '드로잉 연구란 드로잉이 단지 참고집의 일부가 되지 않도록 하는 것이다' 라고 하였다.

다음 페이지에서 당신은 수채화를 그리는 방법이 한 가지만 있는 것이 아님을 알게 될 것이다. 몇몇 화가들은 주의 깊게 디자인 한 것을 수채화로 종이에 옮기는데, 색을 칠하기 전에 모든 드로잉을 완성하는 것이 필수적이라고 여긴다. 또 다른 화가들은 드로잉이 작업의 과정 중에 통합되어 있다고도 생각한다. 데이비드 펌스톤(David Firmstone)은 그의 작

업 과정에 대한 설명을 통해(63페이지 참고) 요즘의 경향을 환기시키는 작업을 소개하고 있다. 그는 드로잉에 대한 필요는 장대한 스케일의 풍경화를 위한 과정에서 도출되는 것이지, 작업의 주제에 관한 것도, 정적인 화가의 직관에 대한 것도 아니라고 주장 한다.

초보 화가에게는 작품의 색과 톤을 생각하는 과정과 드로잉의 단계를 분리해 놓는 것이 작업을 진행하는데 도움이 된다. 한 번 마르고 나면 정정이 쉽지 않은 인디언 잉크나, 보다 조심스러운 가이드라인을 그릴 수 있는 연필을 사용하면서, 만족스러운 드로잉이 나올 때까지 전체화면의 구성을 고려하는 등을 할 수 있다. 드로잉 단계에서 이미 자유롭고 거침없는 표현을 강조할 수 있기 때문에 이후에 따라오는 와시 작업에서 이러한 표현이 화면에 드러나게 된다. 이러한 경험들이

축적된 다음에는, 작업에 대해 적은 계획만으로도 그림을 시작할 수 있는 능력이 계발되고, 보다 즉흥적인 접근은 물론 매우 정밀한 드로잉 기법까지 수채화에 도입할 수 있게 된다.

이 장에서 제시된 화가들의 뛰어난 점은 붓, 연필, 펜과 종이와 모든 작업 도구의 선택이 화가 각각의 작업 방식에 따라 밀접하게 묶여 있다는 것이다. 여러 다른 종류의 재료들은 드로잉과 채색의 과정이 서로 다르므로, 자신에게 가장 적합한 것을 발견하는 것 또한 작업을 배워가는 과정에서 중요한 부분을 차지한다.

왼쪽 피터 모렐(Peter Morrell, 66페이지 참고)이 수채화로 직접 드로잉을 하였다. 물기를 머금은 와시가 서로 섞이며 퍼져나가거나 마르면서 꼬불꼬불한 가장자리를 형성하고, 그의 풍경의 특징이 되는 공간적 복잡성을 보여준다.

오른쪽 위(좌) 데이비드 펌스톤(David Firmstone, 63페이지 참고)의 작품으로, 드로잉과 페인팅이 복합되어 있다. 와시 작업의 외곽선, 방향 표시 등에 있어 드로잉이 비쳐 보인다. 그는 전통적인 방법을 벗어나 드로잉을 통해 채색의 기법을 다양화 시켰다.

오른쪽 위(우) 필립 쉐퍼드(Philip Shepherd, 71페이지 참고)는 자세하게 드로잉 한 연구 자료들을 모아두었다가 후에 여러 수채화 작업의 기초 자료로 사용한다.

왼쪽 아래(좌) 리처드 바우든(Richard Bawden, 58-59페이지 참고)의 인테리어에서 뾰족하게 처리된 선은 수채 물감을 펜촉에 묻혀 그린 것이고, 이후 와시 작업된 부분과 이음새 없이 연결되어 진다.

왼쪽 아래(우) 탐 고츠(Tom Coates, 60페이지 참고)는 붓으로 관람자들을 드로잉 하는 방식을 이용하여 화면 이미지 전체를 표현했다. 붓 작업은 다양한 성격의 흔적들을 생산해내는데 이는 화가가 그의 작업 주제를 표현하는 방식에 영향을 끼치게 된다.

선 남기기

다이아나 암필드(Diana Armfield)

나는 상상력을 증진시키고 사물의 생김새에 대한 지식을 향상시키기 위해 시각적인 세계를
관찰하는 것을 중요시 한다. 스케치북에 펜과 분필, 그리고 무엇보다도 연필을 이용하여 드로잉하는 것은
이러한 작업을 성취하기 위한 가장 확실하고도 즐거운 수단이 된다. 관찰을 통해 나는 그리는 방법을 배우는데
또 이것은 나의 판단을 재확인 시켜 준다. 드로잉 행위를 통해 내가 놓칠지도 모르는 것들을
관찰할 수 있는 기회를 얻게 된다.

관찰의 과정은 나의 영상 기억력을 발달시키고 나의 미술적 언어를 다양하게 하는데, 이는 계절이 바뀌고 인생의 경험이 변화하는 속에서도 지속적으로 새로워진다.

드로잉과 직접적인 관찰은 어떤 도구로 작업을 하든지 나에게는 기본이 되는 것들이나, 수채화 작업에 있어서는 드로잉 선을 작품의 주요 요소로 남겨 놓을 것인지 아니면 수채 물감으로 드로잉을 덮을 것인지 미리 결정해야만 한다. 이 부분을 미리 정해 놓지 않으면 두 가지 모두가 서로에게 좋지 않은 결과를 가져올 수 있다. 반복적인 표현 방법은 화면을 어지럽게 하고, 작업 목적을 불확실하게 한다.

'센트럴 파크, 뉴욕(Central Park, New York, 왼쪽 그림 참고)'의 작품에서, 나는 분필로 부수적인 것들을 드로잉 하는 동시에 말, 트랩과 길 가장자리 주위를 집중적으로 뚜렷하게 표현하고 다른 몇몇 선을 강조하기 위해 수채화 기법을 이용하여 색과 형태를 드러내려 했다.

나는 '포도원, 오래된 포도농장(The Vine House, Old Vineyard Country , 오른쪽 그림 참고)'을 고형의 수채화 물감뿐 아니라 유화 물감도 함께 이용하여 그렸다. 나는 이 그림이 드로잉 작품이 되길 바랐다. 이는 곧 스케치북의 드로잉으로부터 선택되어 다듬어질 것이고, 또한 화면에 제시된 형태 고유의 기하학을 강조하면서 화면구성을 탄탄히 할 것이다. 그러나 스케치북에 그려진 것에서는 절반만큼만 사실적으로 처리되어졌다. 나는 내가 다시 프랑스의 포도밭 현장에 가 있는 것을 상상하면서 시각적 기억력으로부터 드로잉을 발전시켜야 했다. 이와 같은 경우, 내가 여러 차례 포도밭을 그리면서 포도밭에 대한 지식을 미리 쌓아 놓았기 때문에 가능한 일이었다. 이 작품에서 채색의 단계는 단지 톤을 강화하고 꾸미기를 위한 부수적인 것이었다.

'센트럴 파크, 뉴욕(Central Park, New York, 1992)', 분필과 수채화, 18.4 x 10.8 cm (7.3 x 4.3 in).

'포도원, 오래된 포도농장(The Vine House, Old Vineyard Country, 2003)', 분필 드로잉, 수채화, 17.8 x 22.2 cm (7 x 8.8 in)

스케치북

버나드 배츨러(Bernard Batchelor)

작업실 너머의 크고 넓은 세계는 언제나 바쁘게 움직이고 있다.
그 어떠한 것도 정지해 있지 않으며 빛은 지속적으로 바뀌어 간다.
구름은 모이고 비는 쏟아지며 사람들은 흥미로운 군상들을 연출하면서 모였다가 곧 사라져 버린다.
화가는 그것을 미처 따라갈 수 없다!

그러나 펜과 몇 자루의 연필과 기억의 도움을 얻는다면 이것들을 스케치북에 남기는 것이 불가능한 것은 아니다. 집이나 호텔로 돌아가는 길에 설명이 필요한 부분들을 구체화하기 위해 수채물감을 꺼내서 색깔 노트를 스케치에 추가하거나 어떠한 경우에는 이것을 작은 크기로 다시 색칠할 수도 있다.

톤에 대한 노트는 1에서부터 5(높음에서부터 낮음)까지의 간단한 숫자를 이용하여 적어 놓을 수 있다. 사물이 너무 빨리 지나가버리기 때문에, 나는 언제나 이러한 방법으로 작업한다. 당신이 야외에 앉아서 수채화 작업을 하는 동안 어떤 차가 당신 자리 바로 앞에 주차하는 상황이 생기거나, 예인선이 와서 당신이 그

리고 있는 두 낡고 녹슨 트롤선을 끌어 가 버리는 상황이 생길 수도 있을 것이다.

나중에 작업실에 돌아와서는 노트와 스케치한 것으로부터 어떤 것을 선택하고 표현할지 구성하고 결정하는 시간을 갖게 된다. 대부분 그것은 쉽고 분명하게 보여지지만, 때로는 노트와는 상당히 다른 어떤 것이 될 수도 있다. 이 경우, 단지 노트된 것의 단순한 옮김이 아닌, 아마 무언가 더 창의적이고 계획적인 것이 될 것이다.

물론 시간의 요소는 작업에 영향을 끼친다. 더욱 심오한 구성을 위해서는 많은 시간이 걸리는 것이 사실이다. 나는 종종 오래된 수채화 종이 위에 여러 색깔을 혼합하고 이것을 때때로 앞으로 작업할 작품의 아이디어로서 또는 일종의 색채 팔레트로 사용하기도 한다. '증기를 뿜어내며(Raising Steam, 왼쪽 그림 참고)'에서 나는 이러한 방법을 이용하였고 그림이 서서히 건조되는 동안 물기를 많이 흡수하게 하면서, 좀 더 어두운 와시 효과를 추가하였다.

'증기를 뿜어내며(Raising Steam, 1999)', 수채화, 21.6 x 29.2 cm (8.3 x 11.5 in).

펜 라인 이용하기

리차드 바우든(Richard Bawden)

가장 먼저 나는 내가 무엇을 하고 싶어 하는지 생각한다. 만약 주문 작업일 경우, 집이나 정원을 그려야 한다면 먼저 그 집 주위를 둘러보고 그 장소가 가진 주위 환경과 특성을 파악한다. 집 주인과 이야기를 나누면서 어떤 특별한 것이 작품에 포함되기 원하는지, 예를 들어 나폴레옹 시대 죄수들에 의해 지어진 벽의 불탄 파편 같은 부분을 생각하고 있는지 등을 알아본다. 이러한 과정은 한 시간 혹은 두 시간이 걸릴 수도 있다.

한편, 내가 나를 위해 그림을 그린다면, 작업 과정은 훨씬 길어질 것이다. 왜냐하면 나는 본능적으로 단지 보이는 그대로의 풍경을 그리려 하지 않을 것이기 때문이다. 나의 창작 그림은 길이 남을 작품이 되어야하기 때문이다. 나는 내가 앉은 자리에서 앞에 놓인 모든 것을 형태, 색과 디자인의 관점으로 꼼꼼히 분석한다. 이러한 분석의 결과는 그 자체로 고유한 아이디어가 되는데 이러한 아이디어는 회화적임에도 불구하고 추상적이다

콘월에 살고 있는 나의 아버지(에드워드)와 함께 휴일에 그림을 그릴 때, 우리는 어떤 장소에 가서 노인들을 찾아본 후, 때로는 같은 관점을 선택하여 작업을 시작한다. 아버지는 매우 빠른 속도로 작업하면서, 두 자리에서 작업을 끝내 버리곤 한다. 나는 우리가 200야드 떨어져 있다고 할지라도, 다른 누군가와 작업을 함께 하는 것은 꽤 근사하다는 걸 알았다. 당신도 누군가와 함께 있음으로 얻게 되는 평온함을 경험해 보았을 것이다.

어느 날, 아버지의 작업이 난관에 부딪혔는데 마침 어떤 사람이 와서 "안녕하세요!" 하고 인사를 하자, 아버지는 "안녕하지 못합니다"라고 대답했다고 한다.

나는 형태를 그리는데 있어 종종 펜 라인을 이용하여 작업하는데, 특별히 팽팽한 장력이 중요하게 작용하는 건축물을 그려야 하는 경우라면 더욱 이것을 사용한다. 나는 잉크를 사용하지는 않는다. 더욱이 방수 잉크는 쓰지 않는다. 왜냐하면 잉크는 너무 날카로운 느낌이 들고 또한 종이에 얼룩을 남기기 때문이다. 나는 따뜻한 블루 그레이나 오커를 섞어, 이 물감들을 섞은 붓으로부터 나의 낡은 '우체국' 펜에 물감을 담는다. 이와 같은 방식으로 나는 넓은 펜촉을 사용하는데 이때 엷은 색을 굵은 선으로 표현할 수 있게 된다. 이 방법은 붓으로 선을 칠하는 것보다 더 쉽다. 왜냐하면 선이 형태를 잘 잡아주는 동시에 색이 직접적이고 깨끗하게 칠해지기 때문이다. 고양이와 사람들이 들어간 일러스트레이션이나 카드 작업을 할 때에는 날카로운 선이 작업하기에 더 적합하다.

많은 경우에 작업의 결과가 너무 과하거나 그 효과가 사라지지 않는 한 투명한

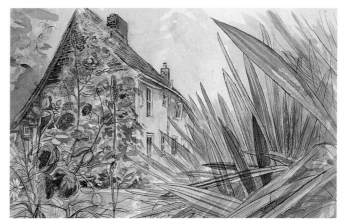

'보텐검스 농장(Bottengoms Farm, 2003)', 수채화, 40×53cm (15.7×21 in).

와시를 여러 겹의 레이어를 이용하여 지속적으로 작업 하는 것이 좋다. 이는 어떤 색에 있어서는 자극적이면서 부드러우며 벨벳의 풍성한 느낌을 지니게 하거나 울트라마린을 이용할 시 대기의 입자를 표현한 듯한 효과를 줌으로서 어떤 다른 선을 추가하여 서로를 연결하지 않아도 완벽한 표현이 가능해진다.

종이를 스트레치 할 때, 많은 사람들은 종이를 물에 완전히 담가 물기가 흠뻑 스며들게 해야 한다고 생각한다. 하지만 그렇지 않다. 종이의 양면을 스폰지로 깨끗이 문지르든지 차가운 물에 한 번 지나가듯 적시는 것이 가장 좋다. 종이에 남아있는 물은 수건이나 압지로 즉시 제거하고, 마스킹 테이프가 아닌 검 스트립으로 종이의 사면을 드로잉 보드에 붙여 놓는다. 이렇게 한 시간 정도가 지나면 작업을 할 수 있게 된다. 작업 전에 종이를 스트레치 하지 않고 이미 시작했다면, 작업의 마지막 단계에서 다음처럼 할 수 있다. 종이의 작업한 면이 아래를 향하도록 보드 위에 올려놓고 종이의 뒷면을 물 적신 스폰지로 가볍게 두드린 후 검 스트립을 붙여 고정시킨다. 그러나 종이를 들어올리기 전에 충분히 마르도록 밤

새 놓아둔다.

앞의 그림은 에식스에 있는 오래된 보텐검스 농장으로, 식물들이 무성하게 자란 가든의 모습을 그린 것이다.

이 집에서 존(John)과 크리스틴 나쉬(Christine Nash)가 오랫동안 살았고, 현재는 작가인 로날드 블리스(Ronald Blythe)가 머물고 있다. 이 곳의 커다란 잎의 식물들과 버드나무, 상록의 참나무들이 만드는 독특한 분위기가 나를 매혹시킨다. 작품 근경의 장미는 시인인 존 클레어(John Clare)라고 이름 지어졌다.

'식당 (The Dining Room, 1991)', 수채화, 40×53cm(15.7×21in).

붓으로 드로잉하기

톰 코츠(Tom Coates)

그림의 모델, 스포츠나 뮤지컬 등 중요한 행사의 움직임을 화면에 구성해야 할 때

많은 문제들이 발생하게 된다. 모델 작업을 예로 들면, 작업을 하는 동안 가족이나 파트너와 같은 구경꾼들의

간섭 같은 것이 문제이다. 그들은 진지하게 충고를 하는 것이지만 그럼에도 의지적으로 무시하도록 노력해야 한다.

그들의 의견을 듣긴 하되 자기 자신에게 더 귀를 기우려야 한다. 스케치 작업을 가볍게 시작하는 것이

쌓여 있던 긴장감을 완화 시켜 줄 수 있다. 작업을 즐겨라. 그리고 당신의 능력을 내보여라.

환경에 적합한 종이를 선택하는 것은 매우 중요하다. 나는 종이가 물기를 많이 머금으면 저항력을 잃고 압지와 같이 된다는 것을 알았다. 시중에는 화가에게 알맞은 여러 무게의 종이들이 있는데, 가장 좋은 작업의 결과를 원한다면 그에 맞는 값을 치러야 한다. 재료에 인색하지 말라. 좋은 작업과 알맞은 와시효과로 그 보상을 받게 될 것이다.

'수염이 난 남자(Man with Beard, 다음 페이지 그림)'의 초상화는 밀짚이 약간 들어간 핸드 메이드로서 무게가 많이 나가는 레그 페이퍼(rag paper)에 그렸다. 모델의 머리를 그릴 때 나는 종이가 더 커야겠기에 본래의 종이에 여분의 종이를 추가했다. 이런 기술은 이미지의 크기를 늘리고 싶을 때 종종 사용된다. 런던의 국립 박물관에 있는 레오나르도 다 빈치(Leonardo da Vinci)의 드로잉은 그림을 수정하거나 혹은 다른 목적을 위해 연결한 여러 종이들로 덧붙여져 있다.

붓은 개인의 취향에 따라 선택되지만, 몇몇 세이블 붓이나 부드러운 붓은 수채화 작업의 생명을 더 유동적이게 한다. 선을 긋거나 빠른 움직임으로 색과 면을 작업할 때 나는 이러한 민첩한 동작에 도움이 되는 긴 털의 리거 붓(rigger brush)을 가지고 작업하는 것을 좋아한다. 나는 남아프리카로 떠난 영국 크리킷 여행 기간 중에 이 기법을 사용하여 작업하였다(오른쪽 그림 참고, '마지막 날의 경기, 조버그 테스트 (Final Day's Play, Jo'burg Test)). 나는 선과 와쉬 효과를 사용했고 모든 드로잉을 붓으로 그렸다. 실물과 흡사한 묘사를 위해 나는 구조, 해부학, 그들의 언어, 행동과 색에 집중했다. 나는 각 선수를 그들의 습관, 행동과 매너리즘에 익숙해 질 때까지 따라다녔다.

언제 작업을 끝내는 것이 좋은가 하는 질문에 대해 사람에 따라 모두 다른 답을 내어 놓는다. 작업 결과는 너무 많이 손대었거나, 완성이 채 되지 않았거나, 너무 파랗거나 너무 빨갛거나, 너무 뜨겁거나 너무 차겁거나, 혹은 드로잉이 잘못 되었거나 할 만큼 다양하다. 그러므로 작업을 의뢰한 사람이 "그만! 나는 지금이 좋아요. 더 이상 그리지 마세요"라고 말하는 순간이 가장 좋은 때이다. 이와 반대의

'마지막 날의 경기, 조버그 테스트(Final Day's Play, Jo'burg Test, 2000)', 수채화, 30.5×40.6cm(12×16 in).

상황은, 당신이 작업이 완성되었다고 생각하는 순간, 의뢰인이 다가와 "작업이 잘 되어가는 중이네요"라고 말하는 것이다. 오, 이런!

완성된 작품을 전시하는 일은 화가에게 있어 가장 만족스런 순간일 것이다. 작품을 정리하고, 배접하고, 액자에 끼우는 과정을 통해 이것은 더욱 세련되게 만들어 진다. 고급의 배접이나 중성 재료를 사용한 액자가 너무 비싸게 느껴진다면, 글쎄, 이러한 값비싼 전시의 유일한 보상은 모든 관람자들이 화가의 작품을 음미하기 시작하는 순간부터 이루어질 것이다.

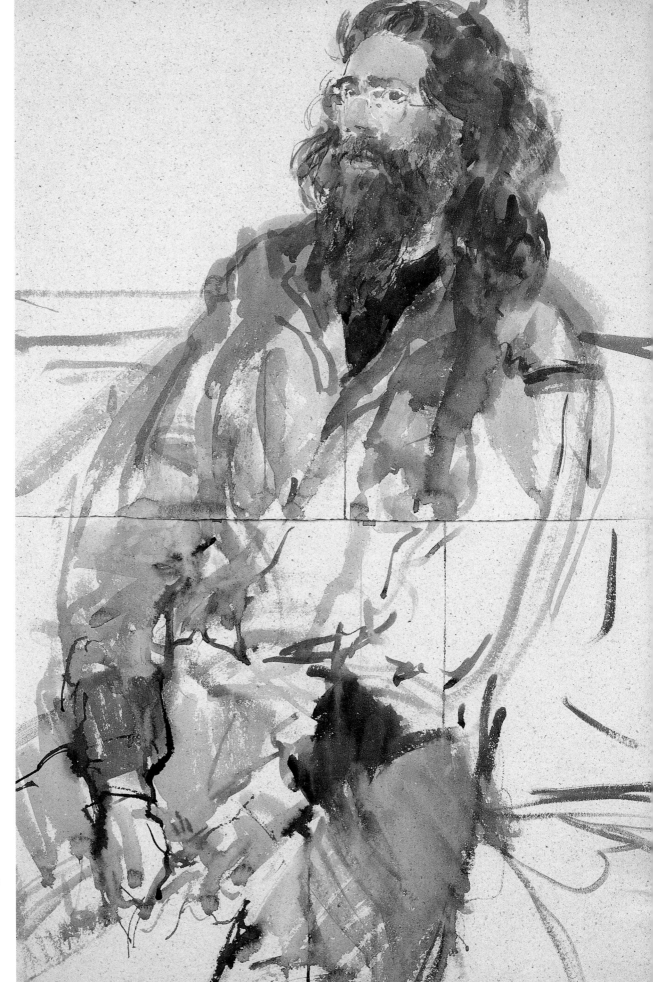

'수염이 난 남자(Man with Beard, 2000)', 수채화, 97×62cm(38×25in).

복사본 사용하기

해리 에클레스튼(Harry Eccleston)

작업 현장에서 몇 개의 수채화를 그려온 후 작업실에서 본격적으로 작업하며 매우 세밀한 드로잉과 색의 노트
그리고 현장을 찍어온 사진을 참고하여 이 그림들을 완전히 새롭게 창조하였다.

나는 작업을 디자인하면서 마스터 복사본을 만든다. 이것은 작업의 과정 중 가장 정확해야 하는 부분이다. 작은 형상이나 하늘을 배경으로 한 장대와 같은 사물의 경우 하늘을 칠하기 전에 마스킹 액을 칠해 그 형태를 보존해 놓아야 하기 때문에 이 과정은 매우 정교하게 진행되어야 하는 것이다. 복사본을 만드는 가장 좋은 방법은 부드러운 연필을 사용하여 아주 얇은 종이를 세게 문지르면서 전사하는 것이다. 마스터 복사본은 이후 스트레치 처리된 종이 위에 전사 되는데 이같은 과정을 통하여 나는 작업 주제에 알맞은 수채화 종이를 고를 수 있게 된다.

내가 작업하고자 하는 모든 주제를 수채화로 표현할 수 있다는 사실을 알게 된 1980년 초반에 나는 과슈 작업을 중단했으나, 그 후 작업에 문제가 생겼다. 나는 수채화 재료를 이용하여 어떻게 작업해야 하는지 알 수 없었으며 특히 바다나 하늘과 같은 큰 공간에 물과 맞닿는 주제들이 등장할 때는 더욱 난감해 졌다.

나의 수채화 기술이 제한적이었음에도 불구하고 연속적으로 와시 작업을 반복하여 레이어를 만들고 각 레이어를 헤어드라이기로 말리면서 색채의 깊이와 내가 원하던 변화를 만들어 낼 수 있다는 것을 알게 되었다. 어두운 색을 표현하기 위해서는 같은 색의 레이어를 여러 겹 만들면 되는데, 특별히 밝은 레이어에서 어두운 레이어로 만들려면 각각의 와시를 매우 엷게 칠하면서 색의 단계가 극명하게 대두되는 것을 방지하고, 각 가장자리를 깨끗한 물로 부드럽게 문질러 주어야 한다. 이러한 방법으로 내가 원하는 빛과 분위기를 만들어 낼 수 있었다. 그러나 어떤 한 부분은 20번 이상 와시 처리를 해 주어야 하는 경우도 발생하므로, 종종 작업시간이 많이 걸리기도 한다. 이는 보통의 수채화 작업과 반대되는 경우이다.

나는 늘 바다의 풍경에 매료되어 왔으므로 나의 대부분의 물에 관한 작업은 바다에 관한 것들이라 할 수 있다. 나는 또한 그것이 아무리 작은 크기의 작업이라 하더라도 실제와 같은 생생한 묘사가 바탕이 되어야 한다고 생각한다. 노스포크(Norfolk)의 번햄(Burnham) 강의 입구에서, 그리고 그 곳 해변에서 나는 완벽한 작업의 주제를 찾을 수 있다. 그것은 바다와 모래사장, 화려한 색의 보트들과, 사람들이 오가는 모습과 때로는 그들이 그 곳에 머무르 있는 모습들이다.

'번햄 해변(The Beach at Burnham, 1988)',
수채화, 15.2 x 22.9 cm (6 x 9 in).

물감을 부어 드로잉하기

데이빗 펌스톤(David Firmstone)

나는 넓은 들판과 바다 풍경을 그리는 것을 좋아한다. 그리고 공간의 상관관계에 민감하다.
이러한 나의 성향은 큰 스케일의 작업에 유리하며 이렇게 작업하는 것이 훨씬 더 큰 즐거움을 얻는다.

최근에 나는 와이트 섬의 좋은 해변 풍경(다음 페이지 그림 참고)을 발견했다. 지난 여름 내가 막 작품을 완성한 후, Tuner에 관한 프로그램을 보는 동안 그도 나와 매우 똑같은 방식으로 작업을 했음을 알게 되었다. 첫 번째 방법으로, 작업의 초기 한 주 혹은 두 주 동안은 야외 현장에서 6피트짜리의 핸드메이드 종이에 직접 그림을 그리는 것이다. 작업을 하는데 있어 나는 직접적이면서 깊이 있고 변하지 않는 연속성을 유지하려 하는데, 이러한 환경에서 작업하다 보면 자연스레 새로운 작업 기법을 만들어 내거나, 빗물이나 두루마리 휴지, 혹은 옷자락 끝을 이용한 놀라운 작업효과를 발견해 내게 된다. 두 번째 방법은 스케치북에 그려 놓은 그림들과 내가 작업실에서 꼴라주를 했던 수많은 사진들에서 정보를 모으는 것이다. 이런 작은 시작으로부터 커다란 수채화 작품이 탄생하게 된다.

나의 미학적인 관점에서 보면 작업의 기법은 매우 중요한 의미를 지닌다. 나는 지속적으로 수채화 작업을 발전시킬 새로운 방식을 찾고 있는데 그 중 하나로 물감을 화면에 붓고 그것이 흐르도록 놔두면서 생긴 흔적을 이용하는 것이다. 종이를 돌리고 기울이면서, 나는 '물감을 부어서 드로잉을 한다.' 나는 물의 흔적이 제공하는 움직임의 환영을 좋아하는데 이러한 효과는 내가 발리(오른쪽 그림 참고)에서 작업할 때 많이 사용한 것이다. 또한 핸드 메이드의 양질의 수채화 종이가 칠해진 물감과 물의 양에 따라 매일 다르게 휘거나 구겨지는 것을 관찰할 수 있었다. 나는 단지 풍경을 재현하는 것에는 흥미가 없다. 그렇기 때문에 나의 작업이 오로지 사실적으로만 재현된다면 나는 그 결과에 만족하지 못하여 그 그림을 욕실 한 편에 밀어놓거나 물감을 그 위에 덧 뿌려서 화면을 가리거나 변형시키곤 한다. 그리고 작업을 새롭게 다시 시작한다. 나는 이전의 작업 방식을 자세히 기억해 두지 않기 때문에 매 그림은 나에게 늘 새로운 그림이 된다.

'강바닥(The Riverbed, 2001)', 수채화, 170×137cm(66×54 in).

'해변의 갈매기 떼(Gulls over Foreland, 2003)', 100×122cm(39×48in).

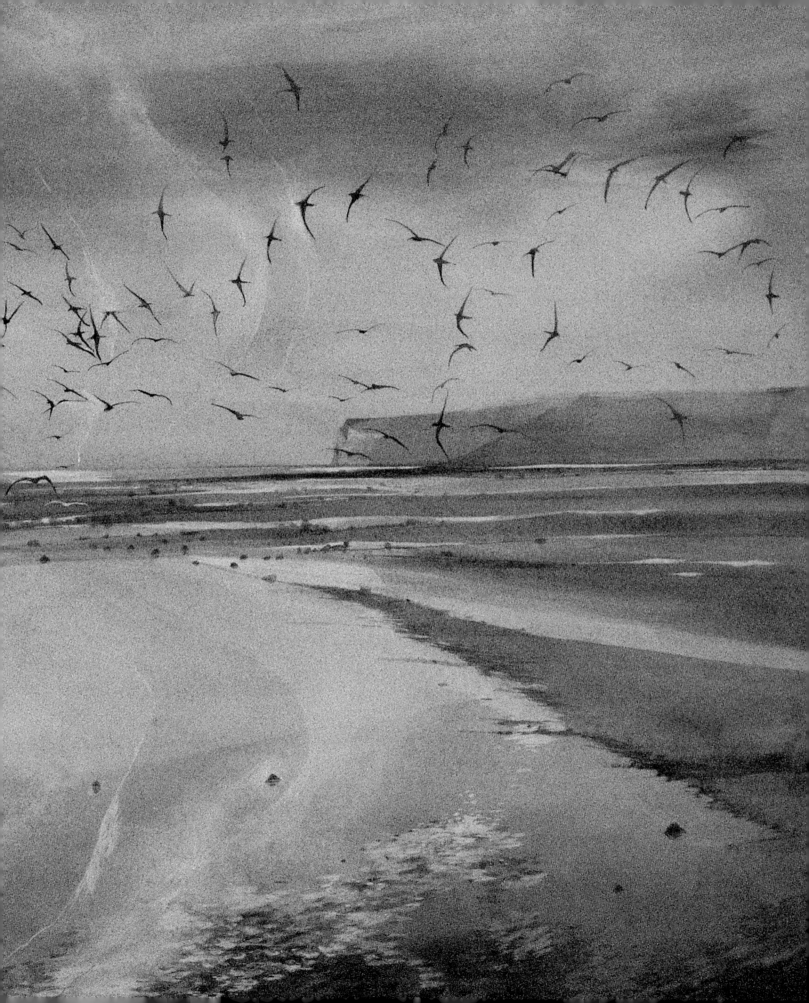

수채화를 이용하여 드로잉하기

피터 모렐(Peter Morrell)

나는 수채화 작업을 할 때 풍경의 현장 속에 머무는 것을 즐긴다.
이것과는 달리 유화 작업은 주로 작업실에서 이루어지므로 수채화 작업과는 매우 다른 활동이다.
나는 작업의 주제를 얻기 위해 긴 거리를 자주 걷는다. 나는 다트무어(Dartmoor), 스코트랜드(Scotland)나
템즈(Thames) 강 어귀 같은 적막한 풍경을 좋아한다.

나에게 있어 수채화 작업은 유화작업과 서로 보완적으로 이루어진다. 나는 유화 작업을 할 때는 또 다른 자세를 가지게 되므로, 수채화 작업은 작업실 내에서 진행되는 유화작업으로부터의 휴식의 의미도 갖게 된다. 나의 작품은 터너(Turner), 타운(Towne), 콕스(Cox), 코트맨(Cotman)과 거튼(Girtin) 등의 그림과 같이 전통적인 영국식 수채화법을 따르고 있다. 나는 수채화를 현대식으로 만들려고 노력하는 것에는 흥미가 별로 없다. 단지 그림이 오늘 이 시점에서 제작되었다는 의미를 가질 뿐이다. 나는 순수한 수채화 작업을 선호하여 수채화 재료만을 사용하여 작업하려 한다.

드로잉은 나의 모든 작업의 기초이며 내가 만드는 모든 것의 토대가 된다. 수채화 작업에 있어 나는 물감을 직접 이용하여 드로잉 하는데, 수채화는 본질적으로 액상 미디엄이기 때문에 이러한 방식은 매체의 특성을 직접 잘 드러내 준다. 나는

미리 스케치 해놓지 않고 작업을 시작하는데 이때 수채화 자체의 특성이 가장 잘 나타나도록 내 자신을 맡겨 버린다.

주로 나의 작업의 관심은 어떤 특정한 분위기를 가진 풍경에 있기 때문에 물을 사용하는 재료의 유동성은 물론 그 풍경의 특성과 잘 어울리는 경향이 있다. 나는 구름이나 빛과 같이 순식간에 변해 버리는 순간을 포착하기 위해 가장 작은 스케일로 재빨리 작업한다. 어떤 경우에는 물기가 많게, 때로는 건조한 느낌으로 주제의 요구에 따라 그리는 방식을 달리 한다. 나는 미리 정해 놓은 방법이나 기술이 없이 세심한 주의가 필요한 순간에 재빠르게 작업해야 하므로 종종 작업의 방식을 재정비해야 할 때가 있다. 작품을 물통에 담구고 문지르는 터너의 작업 습관은 나와 비슷하다. 나는 어떤 종류의 붓을 작업에 사용할 것인가 고민하지 않는다. 이전에는 헝겊을 이용하거나 한 줌의 풀로 그림을 문지르기도 했다. 나는 좋은 작품을 만들어 내는 양질의 거친 종이 혹은 낫(NOT) 수채화 종이를 선호한다. 나는 또한 거친 표현에도 견딜 수 있도록 표면이 울퉁불퉁한 종이를 좋아한다. 나는 에나멜 판에 튜브 물감을 둥글게 짜 놓고, 땅에 고정시켜 놓은 막대에 붙여 놓은 깡통에 물을 담아 그것을 물통으로 사용한다. 내가 직접 디자인하고 만든 휴대용 마호가니 이젤이 있다. 그러나 그것을 사용하기 보다는 무릎 위에 작업 보드를 놓고 그리거나, 보드를 지지하기 위해 몇몇 가까이에 있는 편리한 물체들을 이용하는 것을 더 좋아한다. 나는 발사(balsa) 나무로 휴대가 간편하고 가벼운 재료상자를 만들기도 하였는데 그 안에는 발사 나무 보드가 들어 있다. 예술은 아마도 우리의 삶에 있어 마술의 일종인 것 같다. 또한 이것이 나에게는 삶의 충분한 이유가 되어준다.

위 '벅크랜드를 향한 안개, 다트무어(Mist towards Buckland, Dartmoor, c 1985)', 수채화, 28×33cm(11×13in).
왼쪽 '다트무어에 내리는 가랑비(Drizzle on Dartmoor, c 1978)', 수채화, 17×27cm(6.7×10.6in).

드로잉과 재드로잉

폴 뉴랜드(Paul Newland)

나에게 드로잉은 기억을 활성화하기 위해 축적해 놓은 것들을 어떻게 풀어 놓는가, 또한 이를 어떻게 이해하는가
하는 문제이다(가끔 스스로 연습을 하는 경우를 제외하고 말이다). 나는 많은 경우 기억을 중심으로 그림을 그린 후,
그림을 완성하기 어려워지면 그 위에 또 다른 많은 작업을 보충해야 하는 일이 발생한다.
이러한 상황에서 마련해 둔 간단한 스케치는 재빠른 조치로 작업의 해결책을 찾는 데 도움이 된다.

나는 드로잉에 있어 세 가지 과정을 늘 생각한다. 기록하는 것과 감탄하는 것, 그
리고 연구하는 것이다. 이들의 목적은 사실을 근거로한 참고자료로, 경험에 대한
회상과 바라는 현상에 대한 이해라 할 수 있다.

선, 톤, 낙서, 점, 터치, 문지르기, 긁기, 베기, 찌르기와 끌기의 기법 등을 이용하
여 나는 인식이나 감탄의 느낌 또는, 자극적인 상태나 작업의 연구결과를 시각화
한다. 스케치북 속에서든지 나의 서류가방에서 나온 낡은 편지의 뒷면에서 발견
된 온갖 종류의 노트와 메모가 이미 방대하게 축적되어 있다면 작업은 안전하게
진행될 수 있다. 나중에 이 자료들을 발밑에 펼쳐놓거나, 각 자료를 모퉁이에 클
립으로 고정 시킨 큰 유리판 뒤에 모아놓고 보면, 이 강력한 생각의 집합체가 앞
으로 그려질 그림에 큰 실마리를 제공하는 것을 경험할 수 있다.

나는 새로운 그림을 시작하는 것과 같이 매우 신중하게 작업해야하는 큰 스케일
의 드로잉은 매우 드물게 그린다. 한 번 이런 드로잉을 하면 그 화면에는 이것

저것 고친 자국들이 많이 남게 된다. 나는 때때로 잘 만들어진 작품을 완전히 닦
아내면서, 몇몇 부분에 있어 더럽혀진 부분을 남겨 놓는 것을 오히려 즐기기도
한다.

그러고 나서 매우 뾰족하게 손질한 연필을 수직으로 잡고 앞으로 작업하게 될 부
분에 몇몇의 간단한 선을 매우 강하게 그려 넣는다. 종이의 부드러운 면과 거친
면을 드로잉 하면서 능숙한 도안가와 같이 작업에 포함해야 할 부분과 버려도 될
부분을 선정해 낸다.

이같이 선택된 작업들은 이제 다른 방향으로 진전된다. 왼쪽에 보이는 수채화는
드로잉과 채색의 과정이 동시에 이루어진 것이다. 더 큰 작품, '저녁(Evening,
오른쪽 그림 참고)' 에서 당면한 문제는 절대적으로 평평한 평면의 이미지 안에서
실제로 상당히 평평한 사물들에 무게감과 실재감을 부여하는 것이었다. 드로잉
은 결국 이러한 효과를 낼 수 있는 방향으로 진행되었고 많은 변화를 겪었으며
그 중 어떤 부분은 이 사진을 찍은 후에도 수정되고 고쳐졌다. 작업과정 중 화면
을 배치하고 배분하는 드로잉의 문제들은 자주 수정된다.

'많은 사물이 있는 정물화(세부)(Still Life with Many Objects (detail), 1999)', 수채화,
46 x 58cm (18 x 23 in).

'저녁: 인형의 집과 라디오(Evening: Dolls' House and Radio, 2003)', 수채화, 과슈, 43.3×55.8cm(17×22in).

톤 사용하기

노먼 웹스터 (Norman Webster)

나의 작품에 빛을 그려 넣는 방식은 19세기 몇몇 풍경·수채화가들이 실용적인 연습을 통해 이루어낸
연구 결과일 것이다. 그들은 초기 라파엘 운동에 의해 여러 가지로 영향을 받았다.
특별히 몇몇의 이름을 거론하면 마일스 버킷 포스터(Myles Birket Foster), 헨리 조지 힌드(Henry George Hind),
조지 보이스(George Boyce)와 알프레드 윌리엄 헌트(Alfred William Hunt) 등과 같은 사람들인데
로열 수채화 소사이어티(Royal Watercolour Socieity)의 멤버들이다.

이 화가들은 다양한 방법으로 그들의 작품에 빛의 효과를 훌륭하게 소화할 수 있는 완전한 전문가들이다. 그들은 닦아 내고 문질러 내는 것을 혼합한 정교한 점각의 기법과 세련되고 섬세한 붓놀림, 이것에 덧붙여 검 아라빅과 바디 컬러 기법을 사용하여 색을 강화하는 방법들을 두루 사용한다. 이것은 수채화 작업에서 획득하기 매우 어려운 기술이므로 전문가가 되기 위해서는 특별히 많은 수고를 쏟아야 한다. 나는 나의 작업에 이러한 기법을 담으려 많은 세월 동안 노력해 왔고 어떤 면으로는 나의 작업 주제도 이러한 방향의 연장선상이라 볼 수 있다.

나는 결코 야외에서 수채화를 직접적으로 그려 완성시키지는 않는다. 그러나 많은 작은 스케치들을 채색까지 해 놓고 작업실 내에서 편안히 작업할 때 드로잉의 하나로 이용한다. 나는 특정한 장면을 매우 자세한 톤으로 연필 드로잉을 하는데 두세 시간을 소비하는 것은 문제가 되지 않는다. 왜냐하면 그 시간 동안에 내가 보다 양질의 작품을 생산해 낼 수 있는 충분한 정보와 세부 자료들을 대부분 얻을 수 있기 때문이다.

희미하게 선으로 그려진 드로잉을 스트레치 처리가 끝난 수채화 종이(낫 (NOT) 표면 처리된 종이를 선호한다)에 옮겨 그린 후, 중간 크기의 세이블 붓으로 조심스럽게 형태를 만들고, 톤의 정도를 조절해가면서 화면을 점차적으로 완성해간다. 이때 깊이감, 형태, 느낌을 함께 나타내야 하는 작업을 드로잉하듯이 색을 칠해야 한다. 이 과정에서 부드럽게 문지르고 스폰지로 닦아 내는 다양한 기술과 함께 물기가 적으면서 정밀한 붓 작업과 몇 가지 바디 컬러 기법을 사용한다. 이것은 매우 느리게 진행되는 과정이다. 하지만 이러한 과정을 통해 나오는 마지막 결과가 그 간 소요된 시간과 노동에 걸맞게 큰 가치를 부여해 줄 것이다.

좌 에너데일 강에서의 자세한 스케치(A detailed sketch at Ennerdale Water, 1982), 25.4×35.6cm (10×14 in).
우 '에너데일 강, 컴브리아(Ennerdale Water, Cumbria, 1983)', 수채화, 25.4×35.6cm (10×14 in).

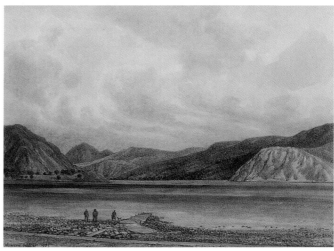

드로잉 연구의 가치

필립 쉐퍼드(Philip Shepherd)

나의 작업 경향은 전형적이고 전통적인 접근 방식으로서,
지형학적인 작업에 편향 되어있는 동시에 매우 숙련된 손 기술을 기반으로 하고 있다.

나의 주된 관심사는 풍경이나 건축물에서 보이는 빛의 효과와 주변의 분위기, 그리고 공기 원근법에 있다. 현장에서 즉시 이루어지는 작업 연구는 나의 모든 작품의 99퍼센트 기초가 된다. 많은 연구를 통해 작업 하는 것은 화가의 능력과 인내력 향상에 큰 도움이 된다. 60여 년 전 나의 미술 대학 선생은, "화가가 그릴 수 없다면 어떻게 자신을 표현할 수 있겠는가?"라고 물었다. 바로 그와 같은 질문에 답하기 위해서 나는 베니스의 한 높은 창가에 기대어 서서 똑바로 밖을 바라보는 불편한 자세로 여섯 시간 동안 작업하여 상당한 분량의 그림을 그려 냈다. 그 당시 나는 작업을 거의 포기할 만큼 지쳐있었으나 결국 해냈는데 그것이 가치 있는 노력의 산물이 되어 주었다. 많은 수채화 작품들이 그날의 연구 그림들에서 나왔다. 여기 있는 하나의 예제 그림은 현장에서 즉시 스케치한 후 거의 20년이 지난 1999년에 제작한 것이다.

드로잉 연구는 불필요하게 쌓아만 놓는 것이 아니라 실제 작업에 사용될 수 있는 실용적인 작업이다. 이것들은 작업의 아이디어가 실천에 옮겨질 때까지 몇 년 동안 사용되지 않을 수 있다. 나는 내가 본 것을 스케치할 뿐만 아니라 주제에 대해 내가 느끼는 것도 함께 그린다. 나는 자세히 관찰한다. 그리고 오래 그 자세를 유지하면 본능적으로 무엇을 선택해야 할 지, 어떤 부분을 변형시키거나 과장해야 좋은 효과를 가져올 지 알게 된다. 무엇보다, 나는 화면 구성에 대해 잘 단련된 기초를 가지고 있다. 너무 풍부한 설명은 오히려 드로잉을 복잡하게 만들지만 좋은 기억력을 가지고 작업하는 것은 그림에 보탬이 된다. 이러한 나의 작업 방식은 작업실 내에서 소요되는 작업 시간을 절약할 수 있게 한다.

나는 현장에서 드로잉 할 때 풍경에 대해 직접적으로 반응하며 연필과 동시에 움직이는 것을 좋아한다. 하지만 수채화에서 이러한 효과를 성취하기는 훨씬 더 어렵다. 가장 정교하고 훌륭한 수채화 작품은 그러한 기술을 이용한 최소한의 와시로 표현된 후, 작품의 나머지 부분은 관람자의 상상에 남겨두는 그림일 것이다. 하지만 이러한 방법은 매우 숙련되고 완전한 기술을 가진 소수의 화가들만이 도

'베니스: 캄포 SS 지오반니 에 파올로(Venice: Campo SS Giovanni e Paolo, 1999)', 수채화, 22×24cm(8.5×9.5in).

달할 수 있는 경지이다. 때때로 나는 나의 작품에 만족하지만, 내가 이룰 수 없는 것을 소망하고 있다는 사실이 나를 두렵게 하기도 하다.

다음 페이지에서 해저 석유 굴착 장치를 과슈로 그린, '달빛의 매그너스 아멕(Moonlight Magnus AMEC)'을 실었다. 석유 굴착지에 가까이 접근할 수 없었으나, 잔잔한 바다를 배경으로 한 석유 굴착지의 희미한 흑백사진은 나의 상상력을 휘저었고, 이 환상의 날개는 영국 낭만주의 전통을 이어 드라마틱하고 성난 바다의 모습을 작품으로 남기게 하였다. 아, 인간의 힘과 자연의 웅장함이여!

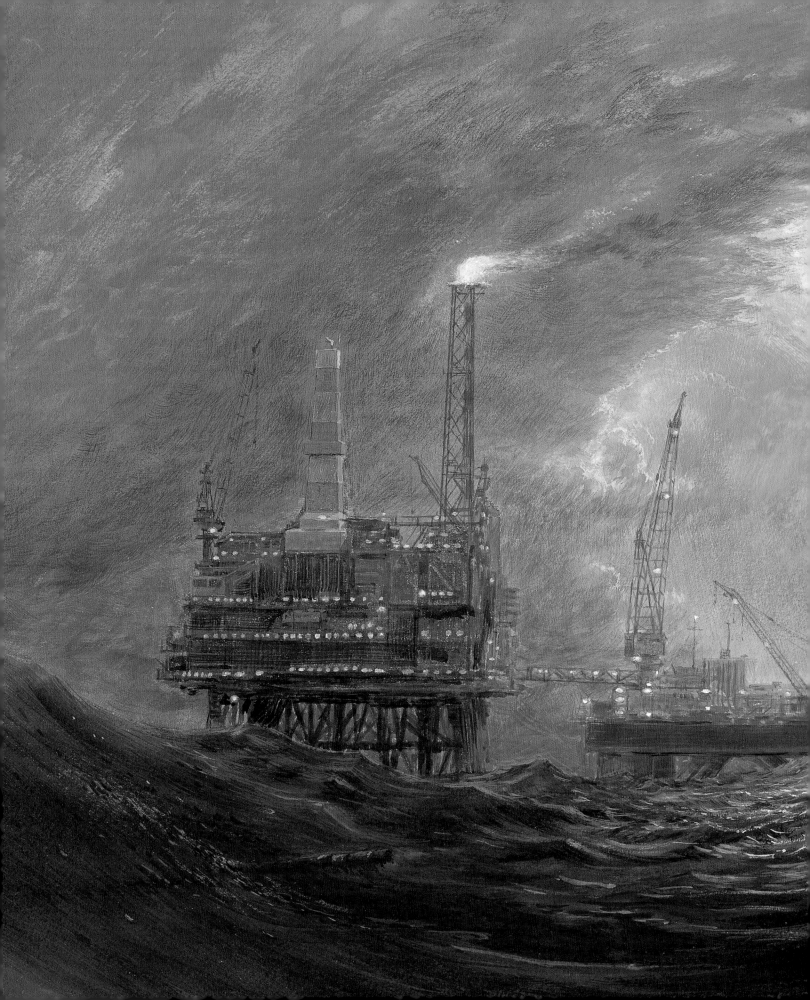

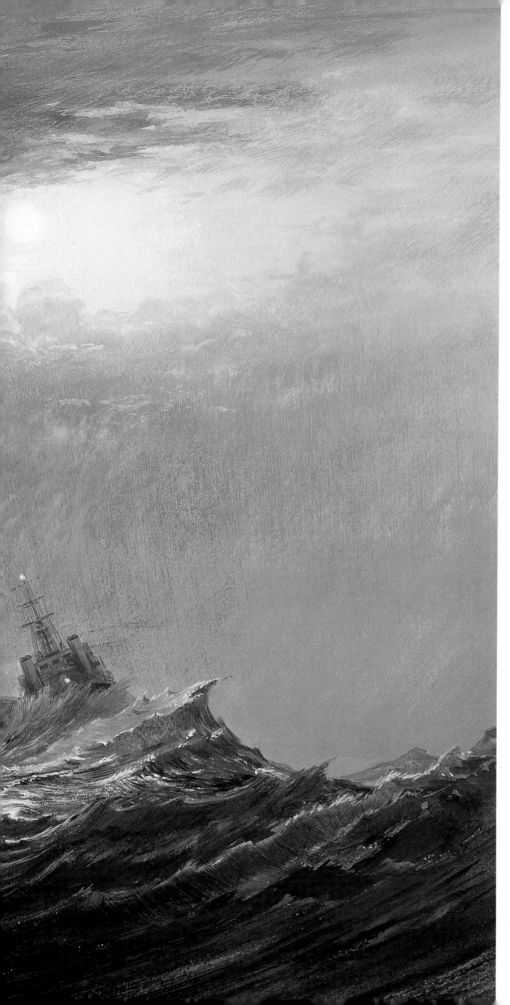

'달빛의 매그너스 아멕(Moonlight Magnus AMEC, 1990)',
과슈, 31×44cm(12×17.5in).

펜과 잉크와 수채화 혼합하기

닐 피터웨이(Neil Pittaway)

나는 작업을 하면서 근, 현대의 서양 문명의 역사적인 것들과의 접목을 시도한다.
나는 종종 19세기 풍자가의 작품적 요소와 고딕 부흥 건축물을 혼합하여 현대적인 상황으로 재해석하여
작품을 그린다. 때로 과거와의 접목을 통해 현재를 비유하기도 한다.

'하늘의 눈(The Eyes in the Sky, 오른쪽 그림과 다음 페이지 그림 참고)'에서
파리의 인공위성의 이미지는 프랑스의 돔과 특별히 들라크루아(Delacroix)와 혁
명 프랑스에 관한 파리 주민의 서사적 내용으로 둘러싸여 있다. 큰 위성 안테나는
지구의 통신시설을 나타내는데, 이것은 원형 건축물에 놓여 있으면서 파리 상공
을 불안정하게 떠다니는 샹들리에를 상징한다. 이는 현대의 도시가 인간의 업적
을 기념하고 마침내 신의 위치에까지 오르려고 하는 형이상학적 세계를 상징한다.
나는 작업에 다양한 기법을 사용한다. 때때로 물감을 화면에 직접 바르기도 하
고, 조심스럽고 주의 깊게 색을 섞어 사용하기도 한다. 나는 종종 펜과 잉크를 이
용한 복잡한 묘사를 하면서 다양한 글레이즈 기법을 이용한다. 나는 이미 관찰한
이미지들과 나의 상상력을 접목하여 작업한다.

'그리고 음악을 들어라(And Hear the Music, 오른쪽 그림 참고)'에서 색채는
감성적인 드라마와 극장의 마술적 요소를 재창조 해낸다. 펜과 잉크, 수채 와시
기법으로 극장의 물질적 구조를 드로잉 한 후 부피감을 덧붙이고 화면의 질을 한
껏 높여 표현하였다. 이 작품은 극장이라는 공간이 지닌 신비로운 무대의 분위기
를 그대로 반영한다. 그것은 숭고함과 평화이며 '거대한 깨달음'이다. 배가 공연
이 시작되면 신비로운 여행의 출발을 알리면서 가로질러 떠내려가고, 그 소리는
점점 더 커지면서 극장의 청중들을 깨우고 이 장관은 완성이 된다.

나의 작업은 물질문명에 의존한다. 자연에서 찾을 수 있는 탁월한 건축적인 작업
들은 공상적이다. 과거는 현재에 살아있다. 그림은 현실에 대한 상상과 공상으로
불분명한 세계를 묘사하면서 다양한 사상들과 때로는 복잡한 이데올로기를 표출
한다.

왼쪽 위 '하늘의 눈(The Eyes in the Sky, 2003)', 펜, 잉크, 수채화, 68×98cm(26.8×38.6in).
왼쪽 아래 '그리고 음악을 들어라(And Hear the Music, 2002)', 펜, 잉크, 수채화,
74×106cm(29.1×41.8in).
오른쪽 '하늘의 눈(The Eyes in the Sky)' 세부.

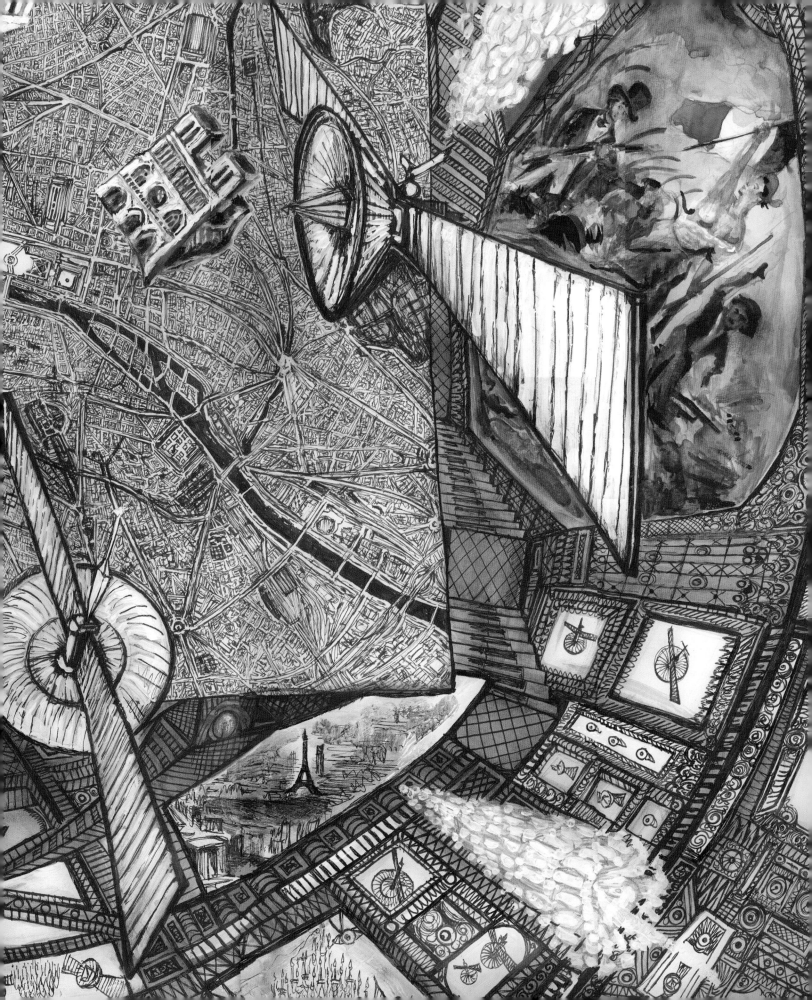

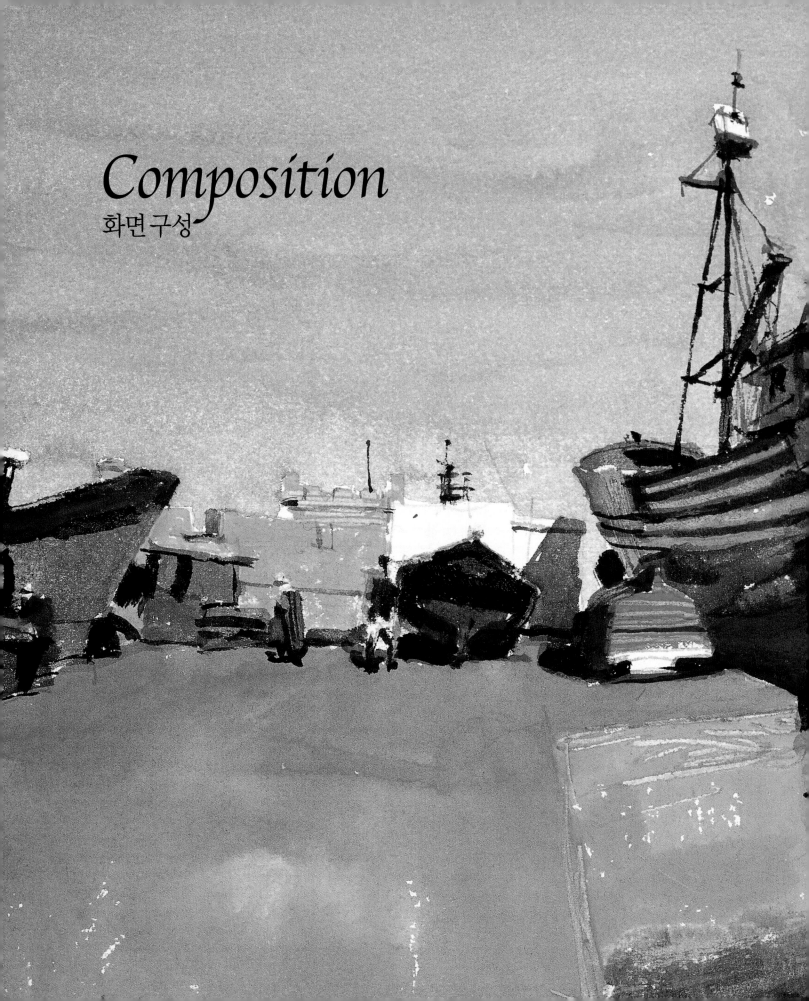

Composition
화면 구성

화면 구성

트레버 프랭크랜드(Trevor Frankland)

화면은 작품에 녹아 있는 영혼을 담아낸다. 이는 그림의 사면의 경계 뿐 아니라,
색과 톤, 선과 형태를 배열하는 방식으로 구성된다. 화면 구성은 화가가 작품을 창작해 내는
작업 의도를 담아내고 강조하는 역할을 한다.

수많은 시대를 통하여, 화면 구성법은 화가들의 작업을 돕는 역할을 담당해 왔다. 그림을 그리는 법에 대한 수많은 책의 홍수 속에서, 1785년에 출간된 '풍경화 고유의 화면 구성을 돕는 새로운 방법(A New method of assisting the invention of original composition of landscape)' 이라는 핸드북이 있었다. 이 책은 알렉산더 코젠스가 편집하였는데 그림의 얼룩을 가지고 화면을 구성하는 새로운 방식이었다. 당시에 이 책은 큰 반향을 불러 일으켰다.
터너(J M W Turner)의 Liber Studiorum은 19세기 초기에 출간되었는데 이책은 '터너의 드로잉 북'으로 알려지게 되었다. 또한 존 콘스터블이 '작업을 완성하기 위해 배워야하는 과정' 으로서 이 책을 연구해야 했다는 기록이 있다.

화면을 구성하는 방법들을 가장 잘 이해하기 위해서는, 이 화면 구성법을 특별한 작업의 하나로 구분할 필요가 있다. 사이먼 피어스(Simon Pierse)의 작품(오른쪽 상단 좌측 그림 참고)에 있어, 근경에는 두 개의 주요 녹색의 수풀이 있고, 두 그루의 주요 나무가 지평선에 위치하고 있으며, 세 번째 수풀이 원근감을 표현하면서 주사위의 5점이 있는 면을 만들어 내는 것을 볼 수 있다. 그 결과로 공간감이 깊게 표현되는 효과를 거두었다. 전경에 놓인 파편들은 관람자의 시선을 끌고 이후 그 시선이 화면을 따라 위로 올라가게 되면서 거리감에 대한 강한 인상을 남기게 된다. 터너는 이러한 장치를 종종 그의 작업에 이용하곤 했는데 러스킨은 이를 '터너의 근경 잡동사니' 라고 불렀다.
전통적인 원근법은 공간에 대한 환영을 불러 일으키는데, 키니스 잭(Kenneth Jack)의 작품(오른쪽 하단 좌측 그림 참고)에서, 하나는 윗부분이 붉고 다른 하나는 아랫부분이 붉은 두 개의 탑과 같은 형상이 관람자의 시선을 그림 안으로 끌어들이는 것을 볼 수 있다. 이 형상들은 건물과 나무로 막힌 틈새의 양편에 위치하고 있어 공간을 효과적으로 가로막음으로써, 관람자의 시선이 소실점에 빼앗기는 것을 막는다. 하늘은 땅과 비슷한 톤으로 칠해져 있어 밀폐된 공간효과를 만들어 낸다. 두 개의 가로등 역시 그림의 안쪽을 향해 뻗어 있어 밀실공포증과 같은 분위기를 조성하고 있다. 만일 당신이 손가락을 이용해 이 형상을 가려본다면 이들이 화면 안에서 얼마나 중요한 역할을 하고 있는지 보다 분명히 알 수 있을 것이다.
화면과 평행하게 구성하는 것, 즉 좁은 공간 속에 많은 일이 일어나게 함과 동시에 거리감을 생략하는 것은 보다 즉흥적인 이벤트가 된다. 캐롤리나 라루스도티르(Karolina Larusdottir)의 그림(오른쪽 하단 우측 그림 참고)은 화면을 구성하는 요소들의 형상과 사람들의 머리가 하나의 블럭을 형성한 것을 보여준다. 바닥의 가장자리는 그들의 옷의 연장으로 이 형상 역시 화면을 납작하게 보이게 한다. 서있는 남자의 뻗친 팔과 강한 최면의 효과를 보이는 여인들의 머리의 조합

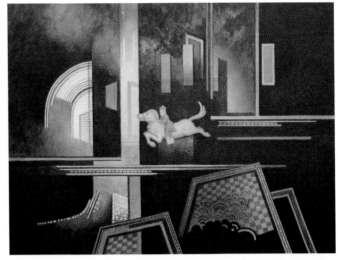

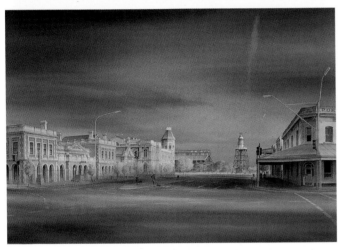

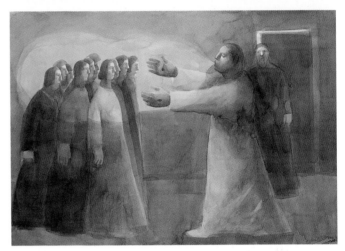

은 문의 윗부분에 보이는 밝은 'L' 자 형상을 뒤집어 놓은 모양과 같다. 여인들이 모여 있는 형상은 밀집된 하나의 덩어리를 형성하는데, 군중의 앞줄은 뻗친 팔을 피해 뒤로 물러서고, 군중의 뒷줄은 앞으로 몰려드는 형태를 만들어서 매우 빽빽하게 통제되어진 덩어리로서의 하나의 그룹을 만들어 낸다.

나의 작품인 '박물관 밤의 기수(Museum Night Rider, 상단 우측 그림 참고)'는 반복되고 연결된 형상들이 어떻게 화면을 형성해 내는지 보여준다. 말이 달리는 듯한 환영을 주면서 동시에 공간에 떠 있는 듯한 느낌을 주기 위해 화면상에 가로지르는 선들과 말의 형상을 수평으로 배열하고, 말의 코는 수직으로 떨어지는 빛의 띠에 맞닿게 해 공간에 매달려서 머무르는 효과를 주었다.

화면 구성의 기본 형태는 사물을 배경 앞에 놓는 것으로 대개는 배경이 얕은 공간감을 표현한다. 마이클 맥귀니스(Michael McGuinness)의 그림(앞 페이지 그림 참고)은 이러한 사실의 한 예가 된다. 이 그림에서 나뭇가지가 복잡하게 뻗어나간 형상이 주요 관심을 끄는 동시에 화면의 배경은 단순히 톤의 조절로만 표현되어 있다.

화면 구성 예술은 흥미롭고 재미있는 동시에 매우 중요한 부분을 차지한다.

1804년 로열 수채화 소사이어티 창단 회원인 존 발리(John Varley)는 '진정한 작업의 연습 과정은 둥근 것과 네모난 것, 밝은 것과 어두운 것, 가까운 것과 멀리 있는 것, 일반적인 것과 특별한 것들을 대조시키는 것을 포함해야 한다'고 쓴 바 있다. 이 형식주의자의 설명이 바로 어제 씌어진 것처럼 읽혀질 수도 있다.

왼쪽 마이클 맥귀니스(Michael McGuinness), 위놀의 나무(The Winnold's Tree, 92페이지 참고).
오른쪽 위(좌) 사이먼 피어스(Simon Pierse), 사막의 아침(Desert Morning, 98페이지 참고).
오른쪽 위(우) 트레버 프랭크랜드(Trevor Frankland), 박물관 밤의 기수(Museum Night Rider, 86페이지 참고)
오른쪽 아래(좌) 키니스 잭(Kenneth Jack), 오래된 아들레이드 항구, 오스트레일리아(Old Port Adelaide, Australia, 88~89페이지 참고).
오른쪽 아래(우) 캐롤리나 라루스도티르(Karolina Larusdottir), 성령을 받으라(Receive the Holy Spirit (St John 20.22), 90페이지 참고)

비율(균형)과 색

클리포드 베일리(Clifford Bayly)

예술계(디자인 작업)에 종사해 온 나의 예술적 경험에 의하면 그림의 보이지 않는 구조가 작업 전반에 있어
매우 중요하고 창의적인 요소가 된다는 사실이다.

나는 그림의 구조와 화면 구성을 하나의 틀(구조)로 인식하고 그 위에 시각적으로 능동적인 행위들 혹은 반대로 수동적인 행위들을 표현한다. 이 기본적인 행위만으로도 그림의 분위기를 자아낼 수 있다. 그림의 비율과 높이, 넓이와 이미지의 갯수와 같이 이미지 자체가 지닌 구조가 작품의 전반적인 특성을 정의 내릴 수 있다. 그런 다음 이미지의 첫 번째 분할로 생성되는 화면 비율이 주제와 연관하여 고려할 대상이다. 나는 이러한 기본적인 행위를 매우 창의적인 행동이라 생각하는데, 이는 시각적 효과를 극대화하여 보여주고 이를 잘 표현하여 가장 적절한 내용을 만들어 내기 위해 어떤 주제에 접근해가는 방식이 되기 때문이다.

나의 육감은 그림에 나타난 풍경의 환영적인 요소가 되는 광대한 거리감이나 공기 원근과 같은 스케일을 자유로이 움직일 수 있을 뿐만 아니라, 또한 이것이 보다 친밀한 형태, 즉 바디컬러와 투명하거나 혹은 불투명한 색과의 상호 공간적인 관계를 흡수, 내포할 수 있는 표현 방식을 발견해 낸다. 따뜻하거나 차가운 색을

사용함에 있어서도 이들의 공간적인 역학관계를 찾을 수 있다.

나의 어떤 작업은 특정한 시각적인 경험의 결과물임에도 불구하고, 나는 현장 작업시 눈에 보이는 수많은 불필요한 세부 요소들을 피해 작업실로 돌아와서 바깥에서 수집한 시각적 재료들의 가치와 중요한 의미를 재평가 하는 것을 좋아한다. 나는 이러한 '자유로운' 공간에서 작업하면서, 많은 풍경화 작업의 주제가 존재하는 보다 역사적인 것으로까지 발전시켜 간다. 이 연결선 상에서 나는 그림 상의 완전하고 창의적인 요소라는 용어를 소개할 수 있게 된다.

레드, 오렌지, 옐로우와 브라운과 같이 따뜻한 색은 전진하는 듯한 느낌을, 블루, 그린, 그레이, 모우브 색은 후퇴하는 듯한 느낌을 주는데 이런 분위기를 연출하는 것을 즐긴다. 따뜻한 색은 보다 다이나믹하고 활동성이 있는 반면, 차가운 색은 보다 정적이고 공간적이며 수동적인 효과를 낸다. 이러한 영역을 연구하는 것은 나의 작업에 끝없는 발전 가능성을 제공해 준다.

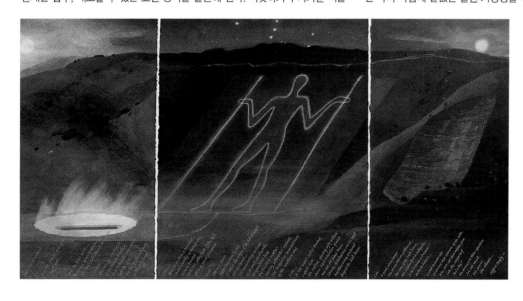

'장신의 남자 선포되다(The Long Man
Proclaimed, 2001)', 수채화,
56×106cm(22×42in).

관점의 선택

제인 카파니니 (Jane Carpanini)

화가가 한정된 시간 내에 이미지들을 표출해 내야 한다면, 그림을 그리는 관점을 조정하면서 발생하는
미묘한 효과들을 주의 깊게 살펴보는 일은 어쩌면 지루한 과정이 될 수 있다.
그러나 이러한 여러 가지 가능성을 열어 놓고 작품을 성공적으로 완성시키기 위한 다각적인 변화를 모색할 수 있다.

화면에 있어 정말 흥미로운 부분의 앞에 놓인 근경이 넓게 비어있다면 눈높이를
낮추어 화면을 축소함으로서 그 면적을 줄일 수 있다. 이는 마치 그림을 완성하
기까지 긴장해서 작업해야 하는 것을 의미 한다. 이와 마찬가지로, 현장 작업을
할 때 한 자리에서만 그림을 그려야 할 필요는 없다. 자유로이 주위를 돌아다니
는 것이 오히려 실제적인 작업의 관점에 더 가깝게 접근하는 방법이 되며, 이러
한 행위는 그림의 목표를 더 풍성하게 하는 유용한 정보를 다량으로 제공할 수
있게 한다. 베네치안 피아자의 카날레토는 확장적으로 회전하는 관점을 사용하
여 가능한 한 커다란 건축적 구조물을 기록할 수 있게 되었다.
나는 작업시 관람자와 사물간의 시각적 관계를 신중하게 고려하여 그림의 의미
를 형성하려 한다. 숲을 관통하는 길이나 점진적으로 후퇴하는 건물의 외관과 맞
닿은 그늘지고 곧은 길의 모습은 이러한 화면 세계로의 입문이 된다. 그림의 관
점은 앉아서 혹은 서서 바라본 사물과 눈높이와의 상관 관계에서 형성된 것으로
관람자는 이를 통해 자연스럽게 그림의 내용을 읽게 된다.

보편적으로 통용되는 시각적 관점의 다양한 양상을 주의 깊게 살펴보면, 이들은
의사 소통을 위한 방법으로서 몇몇의 그림을 효과적으로 만드는 기본적인 요소
가 된다는 것을 알 수 있다. 그러나 어떤 여정에서 길이나 계곡, 장소 등을 자세
히 기록한 것이나, 일반적인 풍경화에 환영을 그려 넣어 즐거웠던 때의 기억을
재현하는 목적으로만 이러한 관점을 사용하는 것은 좋은 방법이 아니다. 많은 사
람들이 카나폰 성(오른쪽 그림 참고)을 강의 어귀나 해협에서 가로질러 보는 관
점에 익숙해져 있지, 타워 상에서 바깥을 내다본 광경이나 이웃하고 있는 거리의
높이 보다 아찔하게 높아진 관점에서 바라본 풍경은 익숙하지 않은 경향이 있다.
나는 높고 전망이 좋은 지점을 선택하여 건축물의 구조나 건물의 강한 느낌을 그
대로 작업에 반영하였다. 이같은 새로운 관점은 관람자들에게 성의 물리적인 존
재감과 장엄함을 새롭게 느끼게 해주었다.

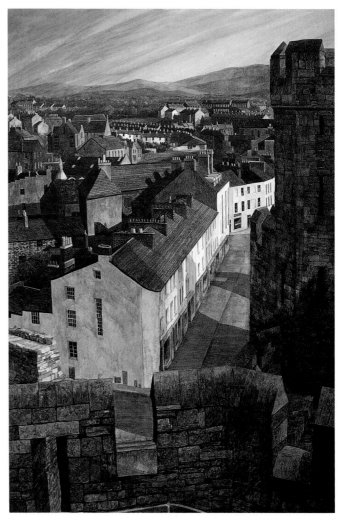

'이글 타워, 카나폰 성', (그려진 시기 확실하지 않음), 수채화, 77.5 x 53.5 cm (30.5 x 21 in).

표면 연결시키기

올웬 존스(Olwen Jones)

미술 대학의 학생시절 나는 작업의 소재가 되는 인테리어에 관심을 갖고 있었다.
이것을 기반으로 나는 화가로서 지속적으로 발전해 왔다.

나는 방안이나 온실, 복도와 같은 어떤 특정한 공간에 대한 느낌을 그대로 그려
내려고 노력한다. 내가 보고 느낀 것을 그대로 그리려 하지 않는 노력이, 보다
확대된 상상 속에서 작업을 계획하고 만들어 갈 수 있게 하는 너른 시야를 제공
한다. 작업의 많은 부분은 반사되는 바닥이거나, 거울, 창문 또는 식물원의 인테
리어를 자세히 관찰한 결과물이다.

온실은 나에게 자극적인 수많은 작업 재료를 제공하는 곳으로, 유리창들은 빛과
환영, 끝없이 변화하는 미스테리를 제공해 준다.

스케치북에 자료와 정보를 수집하는 과정은 언제나 작
업의 시작점이 된다. 나는 다양한 위치에서 사물을 그
리면서 내가 가장 관심 있어 하는 부분을 찾아낸다. 이
러한 연구결과를 가지고 작업실에 돌아와 화면을 구성
하며 발전시켜 나간다. 그리고 종이의 크기와 제한된
색의 팔레트를 정한다. 나는 또한 보이는 그대로만을
그리지 않고 작품의 주제에 대한 느낌을 작품에 담으려
노력한다. 큰 붓이나 스폰지로 자유롭게 색칠하는 것을
시작으로 화면의 넓은 면을 물기가 매우 많게 작업한
다. 가끔은 마스킹 액이나 스텐실로 복도 같은 부분을
마스킹하여 종이의 흰 부분을 남기기도 한다. 이 부분
은 나중에 덧칠해질 것이지만, 나는 완성된 그림에 종
이의 흰 부분이 남아 있도록 하기도 한다. 더 추상적인
작업은 나의 드로잉 작업들에서부터 발전되어진 것들
이며 화면 구성면에서도 균형은 매우 중요하게 유지되
어야 할 부분이다. 화면 상에 형태를 반복하는 것은 이
것을 강화시킬 수 있다.

나의 작품 '밤의 마술(Night Magic, 옆 그림 참고)'에

서 둥근 원에는 꽃의 머리부분을 담고 있는 동시에 열려진 창문의 삼각 형태를
상쇄하는 역할을 한다. 가로지르는 선들은 그림의 중앙에 반복되고, 창에 비친
블루 그레이와 화이트 형상들은 서로 교차하며 패턴을 교환한다. 이것은 원 주위
의 무성한 꽃과 복잡한 잎사귀들의 곡선 형태들과 대조를 이룬다.

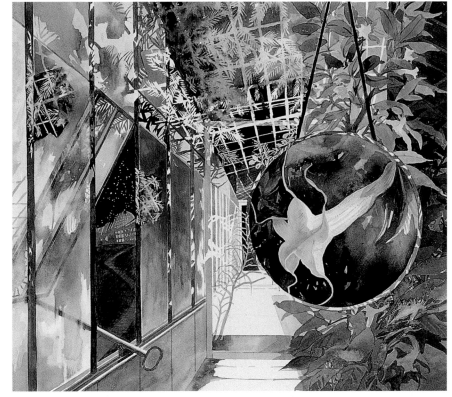

'밤의 마술(Night Magic, 2000)', 수채화, 44×55.5cm(17.3×23in).

깊이감 조성하기

조나단 크램프(Jonathan Cramp)

나는 특별히 이른 아침이나 늦은 저녁과 같이 고요한 순간에 해안선과 해협에 관한
수채화 시리즈 작업을 하는데 수년간 집중해 왔다.
이 주제들은 나의 스타일과 작업방식에 가장 잘 부합하는 것이었다.

나는 직관적으로 강렬한 수평과 수직의 구조를 작업에 사용하는데 이는 현란하고 율동적인 것과 대조되는 개념이다. 모래사장과 바닷물을 맞대 놓은 수평선, 방파제와 배의 돛, 심지어 이런 것들이 반사되어 비치는 형상들까지 이것들은 모두 나의 작업에 유용하게 사용된다. 나는 버미르의 작업을 유심이 바라보곤 하는데 그는 그의 작품에 기하학적인 구조를 어떻게 사용해야 하는지 아는 작가였다.

버미르는 또한 형태들과 그 형태들 사이의 형태까지도 완벽하게 구성하는 작가였다. 나는 하늘과 바다, 땅의 크기를 결정할 때 매우 조심스럽게 접근한다. 이와 같이 배나 부표, 밧줄과 이들의 그림자들의 크기와 방향, 이런 것들을 배치하는

과정은 나에게 있어 매우 중요한 부분이다.

나는 하늘과 바다 혹은 모래사장을 상대적으로 넓게 비어 두고, 배와 같은 작은 사물들을 자세히 묘사하여 이와 대조시킨다. 화면의 넓은 면은 공간적인 감각을 불러 일으킨다.

색과 톤은 바다와 해변 풍경 특유의 빛에 의해 결정되고 깊이감에 대한 환영을 제공한다. 이것은 내가 심사숙고하는 부분인데 이 부분이 특히 그림에 대한 느낌에 큰 영향을 주기 때문이다.

나는 그림과 그 구성이 완벽하게 어우러지기 바라며 작업을 하기 때문에, 그 어떠한 부분이라도 생각 없이 움직이거나 변화시키면 화면의 균형이 깨어지기 쉽다. 그러나 고요한 정적의 그림은 쉽게 지루해 보이는 경향이 있다(이는 노래를 크게 부르는 것보다 작게 부르는 것이 더 어려운 것과 같은 이치이다). 화면 구성에서 이러한 질서를 바로 잡을 수 있다면 그림에 긴장감과 그 자체의 생명력을 함께 표현할 수 있게 될 것이다.

이러한 작업에 도움을 줄 요인들이 있다. 자만이 아닌 자신감을 가지고 여러 겹 칠한 와시는 코트만의 작품에서 참고할 수 있다. 이러한 것들로 나의 그림이 완성되지만, 이것이 완전한 것은 아니다. 작업의 과정 중에 작은 마법이 행해진다. 마티스가 말했듯, "그림에 있어 가장 중요한 것은 설명 되어질 수 없다."

'두 개의 배, 뉴포트(Two Boats, Newport, 1997)',
37.1×46.3cm(14.6×18.2in).

'늦은 저녁, 뉴포트(Late Evening, Newport, 1993)', 수채화, 34.6×61.7cm(13.6×24.3in).

콜라주 이용하기

트레버 프랭크랜드(Trevor Frankland)

과거에 많은 화가들이 인테리어와 풍경화에 있어 3차원적인 작품을 생산해 왔다. 이것은 화면을 고치는데 사용되어었는데 그렇지 않으면 그림을 수정하기가 어려웠기 때문이다. 푸생은 색다른 조명 효과로 그의 독특한 형상의 작품을 만들어 내었다.

나는 내 작업에 도움을 주기 위해 그려진 것과 사진의 이미지를 얇은 카드종이에 옮겨 3차원적인 콜라주라 불릴 수 있는 것들을 만들어 낸다. 이러한 방법은 이미지를 신비롭게 조합하고, 보다 효과적으로 사물들을 혼합하여 우리에게 익숙한 형상이거나 혹은 보고 싶은 형상을 창조해 낸다.

나의 이러한 접근 방식이 다소 복잡해 보이지만 각 작업의 기반은 삼차원 콜라주를 바탕으로 한 커다란 콘테 드로잉으로부터 시작된다. 이 작업은 전체 구성에서 톤의 대비를 만들어 낸다.

드로잉은 이제 A3사이즈의 종이로 복사되어 색을 실험하는 기초 단계가 된다. 따뜻한 색과 차가운 색 등 다양한 색을 사용하여 전체적인 분위기와 구체적인 공간을 만들어 간다.

작품을 완성하기 위해 나는 무게가 많이 나가는 수채화 종이를 사용하는데 보통 낫(NOT) 표면의 워터포드 638gsm 종이로, 돼지털 붓으로 문질러도 그 표면이 상하지 않는 거친 종이를 선호한다. 나는 다양한 종류의 붓을 사용하는데 그중 가늘고 뾰족한 세이블 붓은 묘사를 필요로 하는 작업에 반드시 필요한 도구이다.

일단 기본적인 화면이 그려지면 나는 종이 전체에 와시하여 틴트 처리하고, 번트 엄버와 모네셜 블루, 약간의 블랙 물감을 가지고 기본적인 톤의 구성에 들어간다. 이와 같이 상대적으로 모노톤의 밑색 작업을 보통 '죽은 색감'이라 부른다. 이후 나는 글레이즈 기법을 통해 다른 색들을 첨가하고 더욱 양질의 효과를 얻어내는데, 따뜻하거나 차가운 색을 번갈아 사용한 레이어를 만들어 내기 위해 그림을 두드린다. 이렇게 두드리는 효과는 터너가 완성한 기법으로, 그는 자세히 묘사된 수채화 작품의 아주 미묘한 효과들을 성공적으로 창조해 내었다.

작업이 완성되었을 때, 색 글레이즈 기법은 화면의 전체나 부분에 적용되어 있고, 화면 구성에 있어 색은 균형을 이루어 내며, 내가 계획했던 효과들은 극대화되어 나타난다.

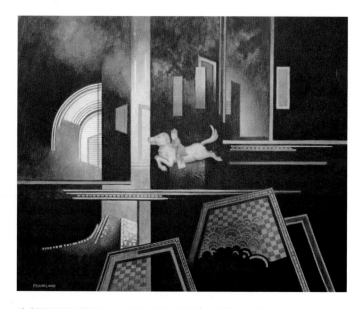

위 '박물관 밤의 기수(Museum Night Rider, 2002)', 수채화, 아크릴화, 56 x 66 cm (22 x 26 in).

오른쪽 '베네치안 빌라 No 1 (Venetian Villa No 1, 2002)', 수채화, 아크릴화, 36 x 28 cm (14.2 x 11 in).

큰 스케일로 작업하기

키니스 잭(Kenneth Jack)

나는 호주에서 출생하여 전 생애를 그곳에서 살았다. 그곳은 광대한 곳이며, 사람을 압도하는 공간이다.
작업의 주제로 나는 주로 자연적인 것과 인위적인 것으로 풍경과 건축물을 선택하는데
이것들은 대륙의 전체에 널려 있다.

수채화는 내가 좋아하는 매체이다. 내가 믿기로 이는 어떤 다른 매체보다 강렬하고, 큰 작업이든 작은 작업이든 나의 심미적 목표를 표현하는데 보다 만족스러운 미디엄이다.

나의 작업은 현실적이면서 톤의 제도술에 기반한다. 공간에서의 형태와 풍경에서의 리듬을 강조하고, 전체적인 흐름을 적절히 유지하기 위해 작업 현장에서 지속적으로 작업해야 한다고 생각한다. 3차원적인 공간감은 사진으로부터는 얻어지지 않으며, 이것은 훈련을 통해 이루어진다. 물론 작업실에서 작업할 때는 사진을 참고하기도 한다.

나는 커다란 작업에서 오는 도전을 좋아하는데 이 전에 3.7m 폭이나 1.5m, 1.2m, 90cm 폭의 수채화 작업을 여러 번 해 보았다. 가끔 이러한 작업은 몇 주가 걸리기도 한다. 미리 준비된 참고 자료를 통해 나는 몇 개의 변화 가능한 연필 드로잉을 만들었는데 이것들은 갈색지에 목탄으로 그려진 큰 사이즈의 카툰이었다. 그 카툰의 외곽선을 본떠 미리 보드에 배접해 놓은 300gsm이나 600gsm의 수채화 종이에 옮겼다. 나는 배접되지 않은 종이에는 작업하지 않는다. 배접을 해놓지 않은 종이에 물이 묻으면 구부러지거나 구겨지기 때문이다. 붓의 크기는 납작 붓 12mm부터 76mm까지를 사용하였고 둥근 붓은 2호부터 20호까지를 사용하였다.

나는 '순수한' 수채화가는 아니다. 가끔씩 나는 수채화와 오일 파스텔, 파스텔, 과슈, 연필, 잉크를 혼합하거나 사포질, 스크랩하기, 마스킹 액 사용하기 또는 색이 들어간 종이에 작업하는 등 다양한 방법을 이용한다. 나의 목표나 비젼은 작업의 기술과 감각을 얻는 것이지만 그렇다고 하여 단지 기술적인 기교만을 부리려고 하는 것은 아니다.

그림을 그릴 때 화면 구성에 있어 우선 크고 중요한 부분을 처리한 후 세부묘사에 들어간다 (이는 의미 있는 작업 과정인 동시에 전체적인 효과를 증대시킨다). 2단계의 중요한 목표는 주변 분위기와 빛의 효과를 인상파적인 느낌 없이 표현하는 것이다. 화면에서 형태는 반드시 충분하게 묘사되어야 한다. 나는 색과 톤의 정도를 작업 과정을 통하여 새로 고안해 낸다. 이것은 그림 그리는 행위에 모험적인 감각을 부여한다.

'테너시티 늪, 심슨 사막(Tenacity Bog, Simpson Desert, 1998)', 수채화,
76 x 114 cm (30 x 45 in).

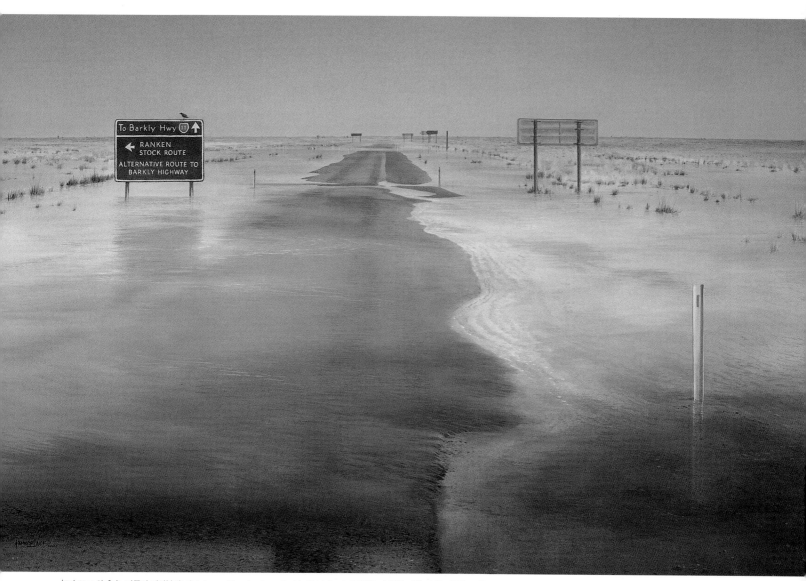

'고속도로 위 홍수, 바클리 테이블랜드(Highway Floodwaters, Barkly Tableland, 2000)', 수채화, 과슈, 103×154cm(40.5×60.5in).

틀 이용하기

캐롤리나 라루스도티르(Karolina Larusdottir)

나는 나 자신을 구상 작가라고 일컫는다. 거의 대부분의 작업 아이디어는 나의 고향인 아이슬랜드에서 나온다.
아이슬랜드는 무척 아름다운 경치를 가지고 있으며 그 풍경들은 보는 이로 하여금 경외심까지 갖게 한다.
나는 유년 시절로 돌아가 그 기억들을 그리려는 경향이 있다. 과거를 회상하면서 고향 사람들의 집을
이 방 저 방 거닐기도 하고 그 집의 뒷마당까지 돌아보기도 한다.
가끔 나는 어떤 그림을 자세히 살펴보거나 신문을 읽으며 아이디어를 얻기도 한다.

그러면 가끔은 머릿속에 번개같이 어떤 아이디어가 떠오르기도 하는데 이런 것들이 보통 작품의 가장 좋은 소재들이 된다.

아이슬랜드에 있어 또 다른 특이한 점이 있다면 매우 큰 국토에 비해 매우 적은 수의 인구를 가진 점이다. 거친 대지의 한가운데 서 있으면, 그 힘에 압도되어 버린다. 그렇게 되어 사람들은 자연스럽게 미신이나 요정과 같은 존재를 믿거나 대지에 관련된 모든 전통적 관습을 따르게 된다.

2차 대전 후 레이크자비크에서 자라던 시절, 그곳은 나에게 소우주와 같은 곳이었다. 사람들은 그곳에 작은 사회를 형성하였다. 그 안의 모든 사람은 서로를 잘 알았지만 서로의 울타리를 넘으려 하지 않았다. 그러다 잠시 주위를 둘러싼 산들로 한 걸음 나갔다 오기는 하였다. 그러나 아이슬랜드는 여러 방면으로 변화해 왔다. 시간이 경과함에 따라 변화들이 일어났으며 다른 어떤 나라보다 그 성장 속도가 빨랐다. 그래서 어떤 면으로는 나의 고향인 아이슬랜드가 내 머릿속에 더 이상 존재하지 않는 것처럼 생각될 때도 있다.

나는 상상의 세계와 사람들이 서로 엉켜있는 현실을 생각한다. 이것들은 단순한 일상적인 풍경이지만 이런 장면들 어딘가에 드라마와 같은 요소가 숨어 있다. 나는 그것을 즐긴다.

나는 많은 레이어를 형성하는 작업을 해 간다. 유리를 이용한 틀을 마련하여 그 사이에 그림을 끼워 넣어 보는 것도 도움이 되는 것을 알았다. 유리로 덮어 바라본 그림은 매우 달라보이게 마련이다. 이렇게 하여 그림을 살펴보면 어느 부분을 더 해야 할지, 또는 어디에서 작업을 그만 두어야 할지 정할 수 있게 된다. 이런 점검 방식은 수채화 작업에서 쉽게 이용할 수 있다.

이러한 방식으로 작업을 하면서 나는 무엇이든 내가 원하는 작품을 만들 수 있다는 자신감이 생겼다. 나는 천사와 마법과 같은 것을 그림으로 그린 후, 어느 정도

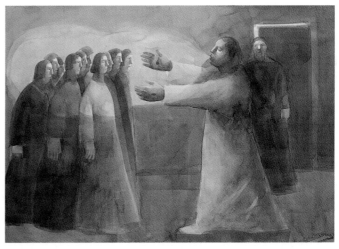

성령을 받으라(요한 20.22) (Receive the Holy Spirit, St John 20.22), 수채화, 70 x 100 cm (27.5 x 29.5 in).

는 그러한 그림이 현실적으로 보이게 하는 것을 좋아한다. 내 그림의 천사들은 우리의 삶 속에 무언가 좋은 것, 하지만 우리가 찾으려 들지 않기 때문에 우리가 알 수 없는 그 무엇을 뜻한다. 만약 그것이 존재한다고 믿는다면 얼마나 많은 천사가 우리 주위에 날고 있을지 상상해보라!

나는 종종 블랙과 화이트를 사용한다. 또한 나의 조부모님이 소유했던 보그라는 이름의 커다란 호텔에 대한 기억을 종종 떠올린다. 블랙과 화이트의 앞치마를 두른 웨이트리스들과 팔에 린넨 수건을 두른 웨이터들에 대한 기억도 있다. 부엌에 들어가 보면, 요리사들의 커다란 형상들, 주방의 허연 김을 통해 뿌연 김을 뿜어내는 냄비들 사이에 서있는 커다랗고 하얀 모자를 쓴 그들을 볼 수 있었다.

나는 드로잉 북에 작은 스케치를 하면서 그것들이 어떻게 작용하나 관찰한다. 종종 어떤 한 가지 생각이 시작되면 그 생각이 갑자기 다음 생각을 불러 일으키

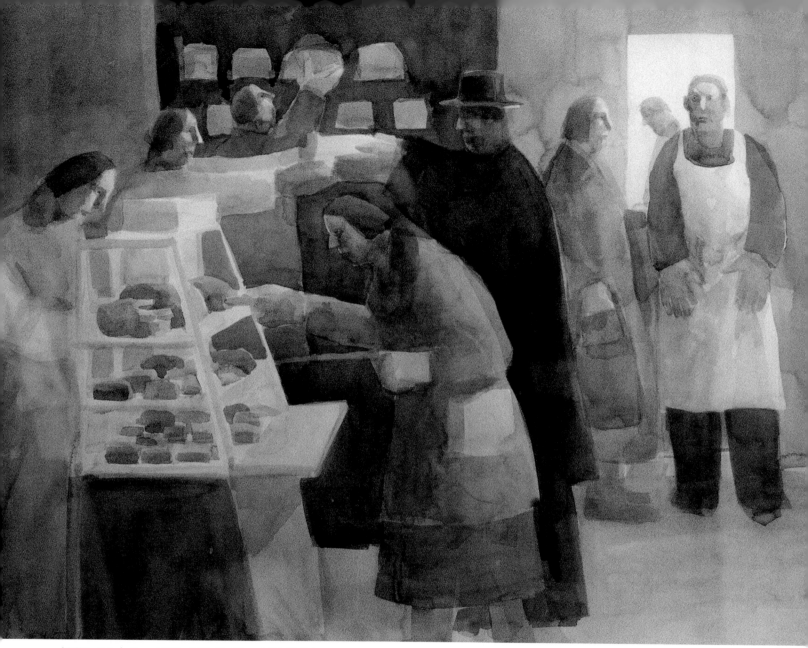

'빵집(The Baker's Shop, 2000)', 수채화, 80 x 100 cm (31.5 x 39.5 in).

곤 한다. 대부분의 작업 아이디어는 내 주위에서 얻는다. 내가 생각하기에 이런 것들은 거의 유년 시절의 기억들인 것 같다. 그렇지만 내가 집중하면 기억이 쉽게 살아난다.

몇 해 전에 나는 정물화를 주로 그렸다. 여러 정물들을 한 곳에 모아 작업하는 것은 즐거운 일이다. 그렇기 때문에 아마도 다시 정물화 작업을 시작하게 될 것 같다. 나는 한 번도 풍경화만을 그리는 작가가 될 것이라 생각해 본 적이 없으나 후에 내가 풍경화를 그리게 될지 누가 알겠는가?

나는 주로 흰 종이 위에 진한 메탈 연필로 이미지를 드로잉하면서 그림을 시작한다. 그리고 물을 많이 섞은 물감으로 종이 전체를 칠한다. 이 과정을 통해 종이의 번들거리는 면을 감소시킨 후 다음 단계에서 빛의 느낌을 살릴 수 있다. 다음으로 다시 물을 많이 섞은 물감을 큰 붓에 묻혀 바른다. 나는 화면에 나타날 빛의 효과를 매우 중요하게 생각하므로 이 과정을 너무 급하게 진행하지 않는다. 물감을 닦아내거나 화이트 과슈를 이용하는 방법으로 그림을 고칠 수는 있지만 나는 이러한 방법은 완벽할 수 없다고 생각한다. 과슈 작업과 그 결과로 얻는 색의 선명함을 좋아하지만 이것은 단지 다른 방식일 뿐이다.

많은 색이 필요한 공간을 색칠 할 때는 큰 블랙의 메탈 물감접시를 사용한다. 나는 튜브에 든 전문가용 물감을 주로 사용한다. 팔레트의 칸칸마다 서로 다른 색을 짜놓고 작업을 시작하는데 사실은 그 중 몇 색만 주로 사용할 뿐이다. 하지만 보기에 매우 좋지 않은가!

그림 발견하기

마이클 맥기니스(Michael McGuinness)

나의 경험에 비추어 볼 때 화면 구성은 작업의 처음 단계라기보다는 그림을 그려가면서 계속적으로 만나게 되는 가슴두근거리는 일종의 탐험인 것이다. 화면 구성에 관한 이론과 아이디어는 많이 있으나 어느 것도 완전한 법칙이 될 수 없다. 내가 흥미 있어 하는 무언가를 바라보면서 나의 작업은 시작 되고, 두 개의 L자 모양을 가지고 그림의 주위를 둘러싸 틀을 만들어 그것들을 움직여 가면서 그림이 보기 좋게 완성되어 균형을 이루는 순간에 이르러야 작업이 끝이 난다.

작업 과정 중에 여러 시리즈의 실험적인 순간이 생기는데, 첫째는 주제에 관련된 나의 관점을 결정하는 중요한 부분이고, 그 다음으로는 대비와 조화를 이용하여 색과 형태와 화면의 균형을 만들어 가는 것으로, 그림에 필요한 많은 양의 이미지들을 그 순서에 맞춰 배치하는 법을 찾는 과정이라 할 수 있다.

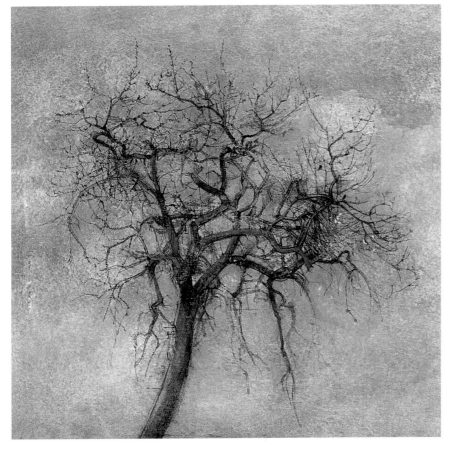

내가 나의 작업실에 몇 년 간이나 놓여있었던 붉은 램프(오른쪽 그림 참고)를 그리기로 결정했을 때, 이 그림이 색과 기하학적인 형태의 대비에 관한 연구가 되고 특별히 그린과 대비되는 레드와 각진 것에 대비되는 원의 형태에 관한 작업이 될 것을 깨달았다. 작업의 첫 단계로 상자의 모양(두 면과 하나의 바닥)을 만드는 것과 배경으로 칠해질 여러 종류의 그린을 시도해 보았다. 다음으로 나는 양쪽에서 쏟아지는 빛의 한 가운데에 상자를 위치시켜, 램프와 그림자의 형상이 재미있는 기하학적인 대비를 이루게 하였다. 그러자 원과 타원형, 구부러진 부분과 각진 형상이 생겨났다. 그 후 나는 비율과 형태를 재어, 가는 붓으로 외곽선을 드로잉 한 후, 물감의 레이어를 쌓아올렸다. 작업이 진행되어 감에 따라 톤과 형태 그리고 텍스처 간의 관계가 드러나기 시작하였다.

나무(왼쪽 그림 참고)를 드로잉할 때 나는 이것이 척추에 연결된 뇌정맥들의 형태와 비슷한 것처럼 보였다. 그래서 그림의 배경을 실제와 같이 그리기보다 비정형의 느낌으로 처리하였다.

수년을 작업하다보니, 화면구성이란 내가 보는 것을 구성화하거나 미리 정해진 어떠한 아이디어로 압축하려는 시도라기보다, 사물에 대한 관찰과 발견의 과정이라는 것을 깨닫게 되었다.

'윈놀의 나무(Winnold´s Tree, 2003)', 수채화, 21x23cm(8.3x9in).

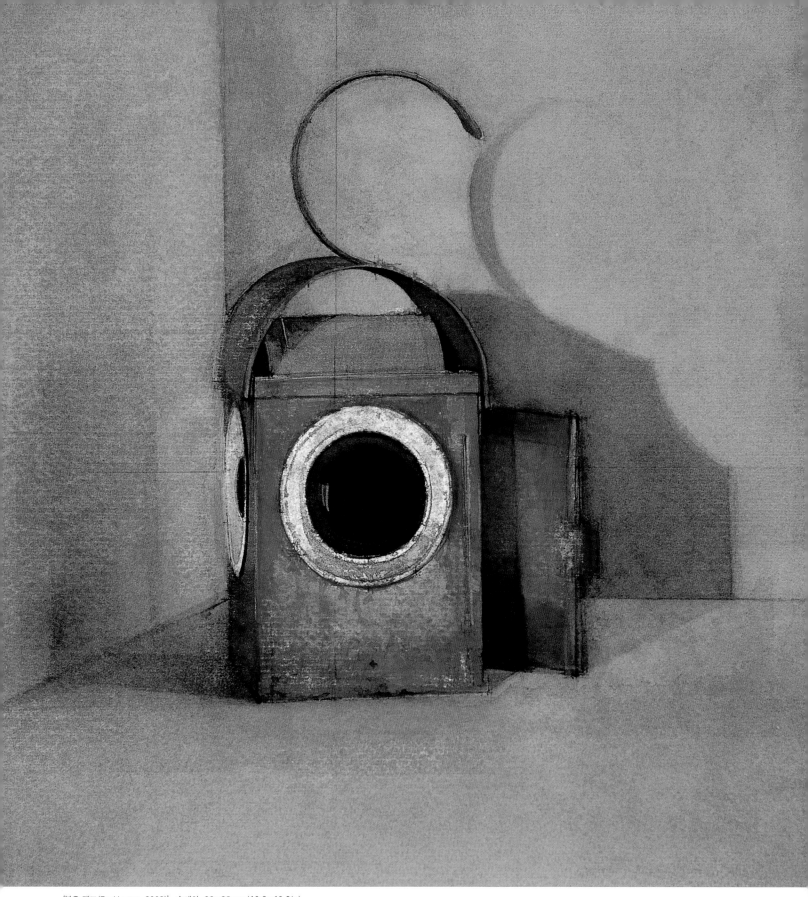

'붉은 램프(Red Lamp, 2003)', 수채화, 26×26 cm (10.2×10.2 in).

스케치를 통해 화면 구성 결정하기

애거티 소렐(Agathe Sorel)

수채화는 나에게 가장 중요한 작업이다, 또한 수채화는 나의 작업이 판화나 조각과 같은 영역으로까지 확대될 수 있도록 나의 아이디어를 충족시켜주는 매체이다. 수채화는 관찰을 통해 자연과 연결되는데, 여기서 후에 더욱 추상적인 작업이 될 지 혹은 개념적인 재현의 예술이 될 지 결정되는 중요한 순간인 것이다.

나의 수채화 작업의 대부분은 여름철을 보내는 란자로트에서 제작되었다. 그곳에서 사람들은 하루 동안 드라마틱하게 변화하는 색과 빛에 대한 특별한 경험을 하게 된다. 나는 스타일적으로 인과관계를 가지고 있는 환경들, 즉 강한 바람과 햇빛, 외 또 다른 그림의 요소들과 씨름하며 대부분 현장에서 수채화 작업을 마무리 짓는다.

우선, 나는 연필이나 크레용을 사용하여 작은 스케치를 만들어보고 화면의 구성이나 골격을 세우며 작업을 시작할 때 도움을 받곤 한다. 그런 다음 큰 붓이나 키친 타월을 뭉친 것을 이용하여 물감을 매우 강하게 칠해서 전체적인 분위기나 효과를 잡는다. 다음에는 세부 묘사에 신경을 쓴다.

이 전에는 작업을 현장에서 한 번에 끝내려고 노력하였으나, 점차적으로 작품을 작업실로 가지고 들어와 보다 안정되고 조용한 분위기에서 마무리하게 되었다.

만약 그림에 과감한 변화가 필요하다면, 화면을 물에 완전히 담그거나 문지른 다음 톤과 와시작업을 보다 자유롭게 더 할 수도 있다.

이러한 단계를 지나면 다음으로 형태가 첨가된다. 이러한 형태는 이 전에 연구된 결과물일 수도 있고, 해변이나 또 다른 장소에서 따온 것일 수도 있으며 원형적인 존재를 강조하는 신화적인 인물들이 될 수도 있다.

형상들이 주요 주제를 나타내고 화면의 많은 부분을 차지하게 되면, 그 작업 방식은 조금 달라지게

된다. 형태와 풍경의 기본적인 스케치가 작업실 내에서 정리되고 현장의 빛의 조건과 비슷한 환경에서 작업된다.

나는 종종 이러한 화면구성에서 꼴라주 기법을 사용하여 각 요소의 스케일을 실험해보고 또 다른 아이디어를 접목시켜 보기도 한다. 또한 작업에 임할 때마다 새로운 도전을 받는 것을 좋아한다.

'붉은 재 위를 나는 새(Birds Soaring over Red Ash, 1987)', 수채화 꼴라주, 45.5×57cm(17.9×22.4in).

관점 찾기

존 뉴베리(John Newberry)

야외에 나가 현장을 바라보며 작업을 한다면 종이 위에 사물들을 배열하는 패턴,
즉 화면구성에 있어 가장 중요한 첫 번째 요소는 심사숙고하는 것이다.
당신이 바라보고 있는 어떠한 부분적인 요소도 작품이 될 수 있는 여지가 있기 때문이다.

이렇게 수많은 가능성을 대하는 나의 반응은 매우 즉각적이다. 나는 가장 좋은 그림을 그려야하기 때문에 초조해하지 않는다. 그러나 작품이 될 만한 소재를 발견하면 그 즉시 자리를 잡고 앉아 그림이 완성될 때까지 빠른 속도로 작업한다. 나는 작업에 임하면 두 번 생각하지 않는데, 이것을 카르티르 브레숑 접근법(Cartier-Bresson approach)이라 부르기도 한다.

지금 내가 바라보고 있는 작업의 주제는 내가 만들어 낼 수 있는 어떠한 것보다 월등한 것이라는 것을 믿기 때문에, 조각들이나 부분들을 움직이거나 사물을 지워버리거나 가장자리를 없애거나 해서는 화면의 구성도를 향상시킬 수가 없다. 모든 사람들이 사물을 배치하는 데에 있어 선천적인 감각을 가지고 있기 때문에

연습을 통해서 그것을 자연스럽게 발전시키거나 강화시킬 수 있다.

이 페이지와 다음 페이지에서 예로 든 두 작품은 같은 항구에서 연속적으로 작업된 것이다. 두 그림 모두 수리하기 위해 물에서 끌어 올린 것 같은 배 무리의 풍경이지만 작업의 위치는 같은 항구 안에서 25페이스쯤 이동한 곳이었다. 그림 하나는 썰물의 풍경이고, 또 다른 하나는 어부들의 창고 벽이 그림의 왼편에 길게 위치해 있다. 각각의 그림은 서로 다르게 구성된 화면을 가지고 있다.

나는 그림을 그리기 위해 땅에 앉았는데 이것은 평소와 달리 매우 낮은 관점이었다. 사실 앉을 자리를 찾는 것이 작업의 전부를 결정하기도 한다. 이러한 예로, 나는 별로 뜨겁지 않은 태양빛 아래 자리 잡았으나 어떤 나라에서는 반드시 그늘을 찾아 자리잡아야 하는 경우도 있을 것이다. 나는 또한 시야를 매우 넓게 잡아서 어떤 때는 180도까지 넓히기도 하는데, 정확히 내가 어디를 보고 있는가를 결정하는 것은 매우 중요한 사항이다. 만일 이 시선의 중심이 정해지고 고정되었다면(나의 두 그림에서는 흰 색의 작은 건물이 시선의 중심이 된다), 원근법과 그 패턴이 바르게 표현될 수 있다. 작업의 요소들이 화면 전체에 고루 놓여질수록 더 좋은 화면을 구성해 낸다.

'낚시배, 에사우이라, 모로코(Fishing Boats, Essaouira, Morocco, 2003)', 수채화, 23.5x32.5cm(9.3x12.8in).

'부두 지대, 에사우이라, 모로코(Quayside,
Essaouira, Morocco, 2003)', 수채화,
22.1×32.9cm(8.7×13in).

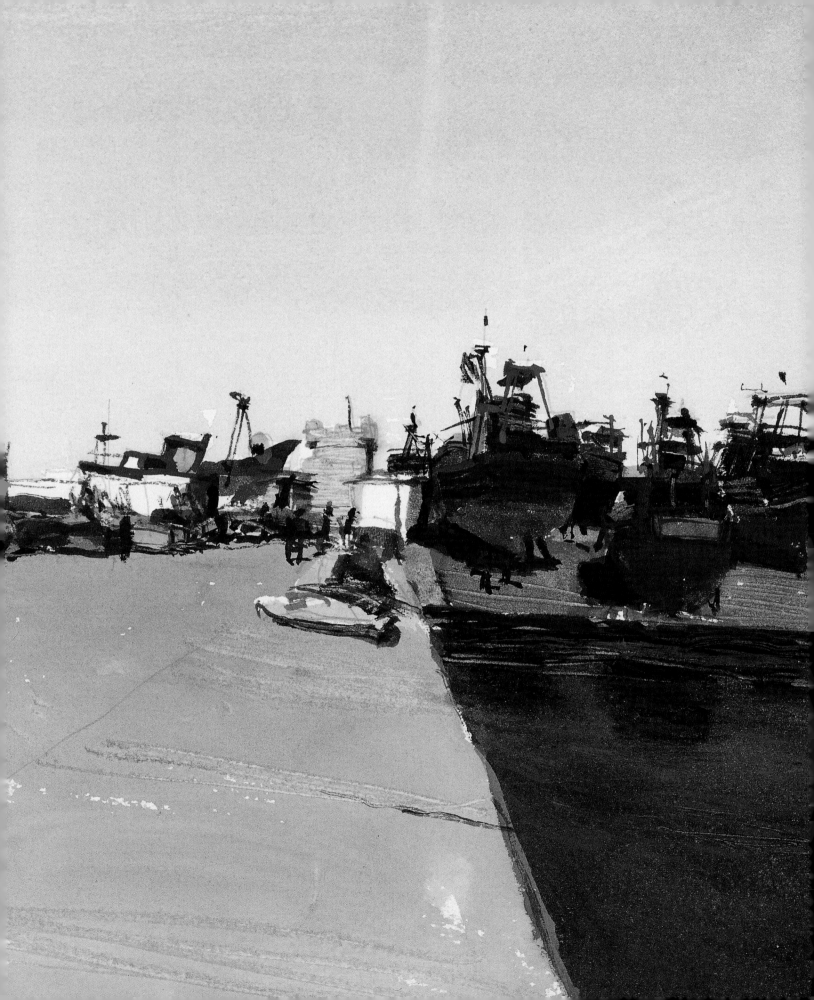

거리감 조성하기

사이먼 피어스(Simon Pierse)

나는 풍경 수채화의 오래된 전통 기법과 내가 선택하는 주제에 대해 깊이 인식하고 있기 때문에 우리가 흔히 전통적인 풍경화의 구성법이라고 부르는 그러한 것을 피해 작업하려고 노력한다. 부분적이긴 하지만 이런 이유로 가끔은 몇 그루의 나무나 매우 삭막한 사막의 풍경에 관심을 갖게 되었는지도 모른다. 그러므로 내가 그림으로 표현 하고자 하는 공간감은 르푸수아(repoussoir, 높은 톤의 색을 근경에 위치시키는 것)와 같은 전통적인 장치의 잇점을 벗어나기 위해 오직 넓은 공간에 몇 개의 사물만 배치함으로써 연출할 수 있도록 노력했다.

사막의 풍경은 많은 경우 신비하게 꾸며져 있어 마치 정비된 가든과 같은 느낌을 준다. 그곳의 모든 스피니펙스 수풀더미나 가시가 많은 나무, 바위와 자갈들이 마치 누군가 관심 있게 돌보아 풍경 속에 배치해 놓은 것처럼 보인다. 이러한 풍경을 그리는 것은 광대한 규모의 자연적인 정물화 작업을 하는 것과 같다. '사막의 아침(Desert Morning, 아래 그림 참고)'은 중앙 오스트레일리아를 여행하며 찍은 사진을 가지고 작업실에서 그린 것이다. 화면의 구성을 시원하게 하고 관람자의 시선을 근경의 세부적인 사물, 즉 자갈이나 색이 바랜 막대기와 같은 것에 끌기 위해 나는 넓은 각도의 렌즈를 이용하여 바로 나의 발밑까지 클로즈업한 사진의 슬라이드를 이용하였다.

내가 그림의 주제를 선택하는데 크게 작용하는 것은 무엇보다 색과 빛이다. 이 때 빛이란 맑은 하늘에서 내리쬐는 햇살이 아니라 일상과는 다르거나 독특한 효과를 나타내는 빛과 그림자를 의미한다. 인도 북서부에 위치한 히말라얀 사막의 라다라는 곳에서는 가볍고 마른 대기가 반짝이면서 마법과 같은 빛을 창조해 내었다. 라다의 풍경은 매우 특이했다. 일종의 황갈색을 띄면서 경우에 따라서는 관개수로의 에머랄드 빛의 조각들과 불교 승려들의 크림슨 색깔의 망토가 어우러져 활기를 띄기도 한다. '겔룹가 수련승, 틱스(오른쪽 그림 참고)'는 라다 특유의 햇빛과 색에 관한 그림을 통해 공간에 대한 시각적인 연출을 해 보려 하였다. 나는 네이플스 옐로우를 많이 사용하고 약간의 셀룰리안 블루와 코발트 바이올렛을 배경에 칠하였다. 이 색들은 수채화에서 대체로 투명한 효과를 만든다. 스트레치 처리한 무게감 있는 와트먼 수채화 종이를 이 작업에 사용하였다. 그림의 배경을 위해 종이를 다시 적시고 인테리어용 붓으로 문질러 주고, 붉은 갈색빛의 와시 레이어를 이용하여 승려의 형상을 작업한 후, 면도날을 가지고 하이라이트 부분을 긁어 주었다.

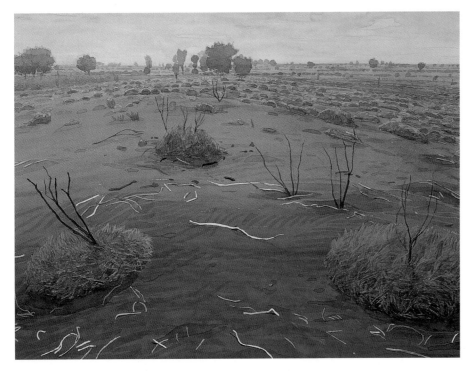

'사막의 아침(Desert Morning, 1995)', 수채화, 50.8 x 71.1 cm (20 x 28 in).

'겔룹가 수련승, 틱스(라다) (Novice Gelupga Monks, Tikse(Ladakh), 1998)', 수채화, 38.1×55.8cm(15×22in).

원근법 제거하기

윌리엄 셀비 (William Selby)

나는 어렸을 때부터 드로잉을 좋아했지만 20대 초반이 될 때까지 채색의 과정을 밟지는 않았다.
이 후 그림을 그리는 나의 스타일은 매우 빠르고 쉽게 발전해 왔는데, 요크셔의 겨울을 나의 작업의 주제로 삼고,
그 당시 내가 잘 알지 못했지만 시커트(Sickert)의 작업 경향을 따라 드로잉과 페인팅을 주로 하게 되었다.
60년대는 누드와 음악가들, 술집과 해변을 그리는 구상화가 성행했던 시기였다.

이러한 경향은 1980년대 중반까지 이어졌는데, 이때 나의 스타일은 정물화를 강한 색감을 표출하는 드라마틱한 스타일로 변화되었다. 이러한 정물화는 인공적으로 계획될 수 없는 것이 특징이다. 작업실 내의 평평한 부분은 모두 집안의 물건들로 가득 차게 되었는데 주로 꽃병이나 병, 화분이나 접시, 칼 등이었다. 어떤 지정된 공간에 특정한 형태가 필요하다면 그 형태와 비슷한 정물을 고르지만, 그것이 놓였던 위치에서 완전히 옮기지는 않았다. 다음 단계로 이것을 종이에 그리면서 작업이 시작되고, 이렇게 그림이 진행, 발전되는 과정에서 때로는 정물이 본래의 형태와 색에서 완전히 벗어나기도 한다. 사물은 대개 그 외곽선으로 인식되어진다. 병과 꽃병, 컵과 칼과 같은 것들에 어떤 다른 색이 입혀져 그림과 전체적인 연관성을 갖게 될 수도 있다. 배가 블루로, 사과가 화이트로 변할 수 있는 것이다.

원근법을 그림에서 제거하는 일이 처음에는 어렵게 느껴졌다. 그러나 그림의 틀 안에서 각각의 사물에 같은 정도의 중요성과 관심을 쏟고, 열려진 공간에 조심스럽게 사물을 배열하면서 서로간의 관계성을 실험해 보는 것이 나에게 필요한 과정이라 생각되었다. 브릭스햄 선박의 불침번(Brixham Trawler Vigilance, 아래 그림 참고)에서 그 예를 보여준다. 원근법을 없애고 강한 색과 톤으로 적은 수의 정물을 그린 그림은 상당히 강렬한 이미지를 제공한다. 단순히 물감을 평평하게 바르는 것이 아니라 마티스와 같이 화면에서 깊이감과 형태를 유지하려 하였다. 수채화 혼합 재료, 검 아라빅과 안료를 혼합한 바디컬러, 아크릴 물감을 이용하면서 화면의 텍스처를 더해 나갔다. 요즈음의 나의 작업은 강하고 힘 있는 색을 사용하면서도 이것이 너무 지나치지 않게 하고, 원근법을 제거한 화면에 레드, 그린, 블루와 옐로우 색감이 한 이미지로 어우러지게 하는 경향을 띤다.

50년 동안 그림을 그려왔면서도 나는 여전히 배우려는 자세를 지키고 있다. 배우는 것은 지식이다. 이것을 계속적으로 확충해가면 흥미롭고 만족스럽게 그리게 해 준다. 이것이 나로 하여금 가벼운 발걸음으로 매일 아침 작업실로 향하게 하는 원동력이 되어 준다.

'브릭스햄 선박의 불침번(Brixham Trawler Vigilance, 2001)',
혼합재료, 76×91cm(30×36in).

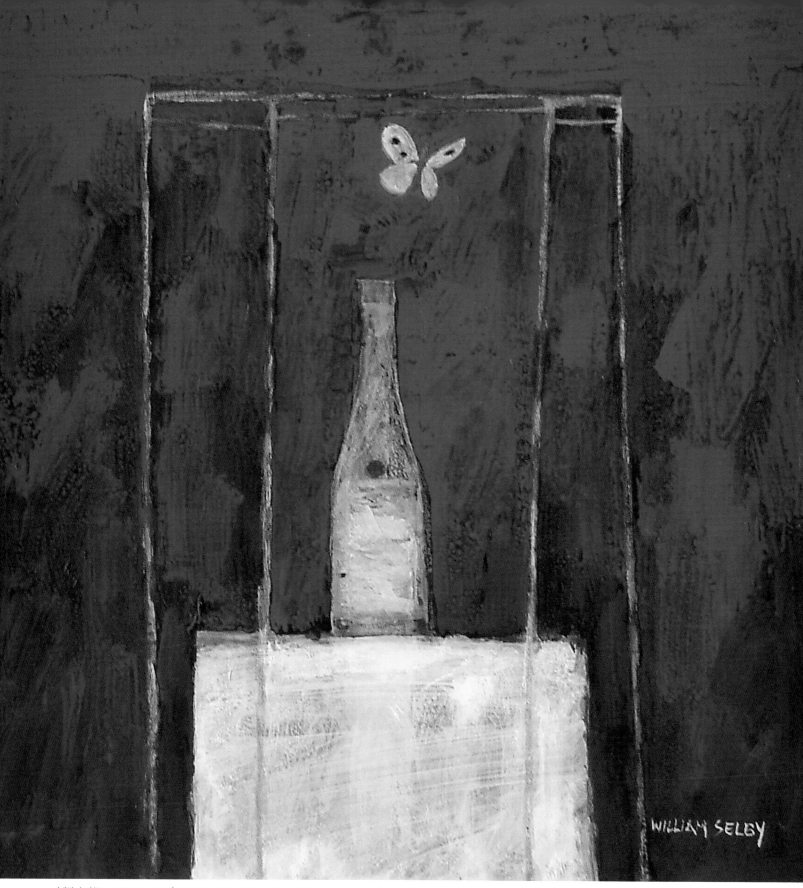

'새장의 병(Caged Bottle, 2001)', 혼합재료, 86.4×86.4cm(24×24in).

시선 이끌기

마이클 위틀시(Michael Whittlesea)

작업을 시작하지 않은 상태에서는 그림이 어떻게 그려질 지 예측하기가 매우 어렵다.

작업의 주제는 보고 적어야 한다(겨울에 나는 작업의 주제를 작게 드로잉하여 노트에 적어 놓았다). 나는 그 주제가 맨 처음 나에게 주었던 흥미로운 인상을 잊지 않으려고 노력한다. 작품의 주제가 때로는 매우 작은 것이 될 수도 있다.

예를 들면 차가운 겨울날의 풍경으로 손수레에 달린 빨간 핸들(오른쪽 그림 참고)이 될 수 있다.

나는 베니스의 석양과 같은, 주제를 너무 '거대하게' 잡지 않으려고 노력한다.

나에게 있어 작업이라 함은 대 여섯 개의 다른 보드에 각각의 종이를 스트레치 하는 과정을 포함하고 있다. 나는 언제나 중심이 되는 형태와 구성을 연필로 드로잉하면서 작업을 시작한다. 이 때 기본적인 구성이 중요한 역할을 한다. 만일 화면의 중앙에 무엇인가를 배치한다면 그것은 반드시 흥미로운 어떤 것이어야 할 것이다. 재미있는 주요한 포인트를 화면 중앙에서 약간 비껴 배치하는 것은 보다 안전한 방편이면서 더 나은 화면을 구성하게 해준다. 지평선은 그림 중앙선 보다 조금 높거나 조금 낮은 것이 좋은 구성을 하게 해준다. 화면을 정확히 절반으로 나누는 구성은 바람직하지 않다. 나는 또한 관람자의 시선이 너무 빠르게 화면을 훑고 지나가도록 하는 구성도 피하려고 한다. 이럴 경우 시선은 화면의 좌에서 우로 지나면서 아무것도 자세히 살펴보는 것 없이 관람을 끝낸다. 나는 그림을 보는 이가 그림의 내부를 여행하듯이 화면을 찬찬히 바라볼 만한 값어치가 있는 작업을 하고 싶다.

드로잉은 매우 중요하다. 나는 이미 정해진 태도를 버리고, 처음의 드로잉 위에 지속적으로 재작업해 나가려고 노력한다. 이러한 과정 때문에 드라마틱하게 그림이 변할 수도 있다. 나는 지우개를 잘 사용하지 않는다. 지우는 과정 때문에 수채화 종이의 표면이 상하게 되는데 와시작업을 해보면 정확히 그 상한 면이 드러난다. 나는 맨 처음 작업한 흔적들을 바라보는 것이 좋다. 그것들이 어떻게 발전하고 변화되어 가는 지를 관찰하는 것도 흥미롭다. 역시 여기에도 미묘한 균형이 자리 잡아야 한다. 만약 드로잉이 너무 자세하고 빽빽하게 묘사되어 있다면 뒤이은 채색의 과정은 단지 '색칠 공부'에 지나지 않기 때문이다.

나는 이성적인 작업을 선호한다. 또한 작업의 실수나 발전의 과정도 숨기지 않고 이것들이 변화하도록 가능성을 열어 둔다. 나는 예측이 쉽지 않은 이미지들을 생산해 내는 수단으로 수채화를 사용하는 모험을 즐긴다.

화면 구성을 계획해 오면서 나는 여러 보드 사이를 오가며 와시를 얹고 건조되기를 기다리고 또 다른 와시를 더하면서 '균형을 맞춰가며' 작업한다. 와시 작업은 물의 양을 지속적으로 확인하며 질척거리지 않게 해야 한다. 나는 또한 '너무 많이' 작업하는 것을 피하려 한다. 여러 개의 그림을 동시에 그리는 것은 각 그림을 오가며 작업에 대한 신선한 시각을 유지할 수 있으므로 큰 유익이 된다(나는 지나치게 묘사를 하는 버릇이 있어 만약 한 개의 그림에만 몰두한다면 그림의 초점을 잃게 될 것이다).

또한 확률상, 6개의 그림을 시작했다면 적어도 그중 한 작품 정도는 훌륭하게 완성될 수 있을 것이다. 많은 수의 작품을 동시에 작업하는 것은 조금 위험할 수 있는 일이지만 나는 그 위험을 감수할 만 하다고 생각한다.

나는 그림을 그리면서 감정이 편안해지는 경지에 자주 도달한다. 이것도 나쁘지는 않지만, 그래도 나는 여기서 조금 더 나아가 예측하기 어려우면서도 흥미로우며 일상적이지 않은 그림을 그리고 싶은 마음이 있다. 이것은 어쩌면 소모전이 될 수 있다. 그러나 이러한 도전은 그만한 가치가 있다. 그저 일상에서 벗어난 어떠한 것이라도 시도해 보라.

'겨울의 정원(The Garden in Winter, 200)', 수채화, 43×57cm(17×22.5in).

Colour & Wash
색과 와시

색과 와시

프란시스 바우어(Francis Bowyer)

색에 대한 이해는 그림을 그리는데 있어 가장 기초적인 요소이다.
일반적으로 작업을 시작하기 전에 자신에게 친숙한 색을 한정된 범위 내에서 선택하고,
그 색들이 서로 어떻게 혼합되고 관계가 이루어지는 지 사전에 이해하는 것이 좋다.

색의 선택은 시간에 따라 또는 장소에 따라 달라진다. 예를 들어 추운 북쪽의 풍경과 무더운 지중해의 경관을 표현하는데 사용되는 색의 범위는 매우 달라지는 것을 볼 수 있다.

작업에 사용되는 종이의 질이나 구성에 따라 물감을 칠하는 방식과 와시 기법의 성공 여부가 달라지기 때문에, 색이나 와시에 대해 말할 때 종이에 대한 언급이 불가피하다. 종이를 만드는 재료로 나무 펄프나 면, 리넨 등이 있고, 또 그 표면을 입히기 위해 젤라틴으로 사이즈 처리하는 방식이 있는데 이와 같은 여러 상황에 따라 여러 종류의 고급 수채화 종이들이 만들어 진다. 이렇게 서로 다른 구성 요소들은 물감이 종이의 표면에 안착하는 방법에서부터 흡수되는 과정까지 많은 영향을 끼치게 된다. 화가들은 수 차례의 시도 끝에, 종이가 만들어지는 방식의 차이에서부터, 종이 표면에 발라진 사이즈의 양의 차이를 알아가면서 만족스럽게 사용할 만한 종이와 그렇지 않은 종이를 구분해간다. 화가가 작업을 하면서 느끼는 종이 표면의 텍스처로 인해 종이에 대한 반응이 달라지거나 물감과 종이의 관계가 변할 수도 있다. 화가들은 종종 여러 종류의 종이를 서로 비교해 보다가 결국은 각 개인의 주관적인 취향에 따라 결론 내리게 된다.

한 가지 색만 사용할 때, 여러 색을 섞어 사용할 때, 또는 여러 층의 레이어로 서로 색이 혼합될 때에 색은 따뜻한 색(레드, 오렌지, 옐로우)이나 차가운 색(블루, 그린, 바이올렛)으로 구분 되어 묘사된다. 이것은 특별히 데니스 록스바이 보트(Denis Roxby Bott, 다음 페이지 오른쪽 위 그림 참고)의 작품에 잘 나타나 있다. 그는 선과 와시를 섬세하고 가볍게 조화시키고 그 위에 뛰어난 드로잉 기술을 덧입혔다. 종이의 매끈한 표면이 작품에 있어 중요한 역할을 하면서, 작품의 전체적인 이미지에 차가운 정적감을 부여한다. 이와는 반대로, 데이빗 위테이커(David Whitaker)의 아름다운 추상화(아래 왼쪽 그림 참고)는 신선하고 반짝이는 색감들로 이루어져 있어 따뜻한 느낌을 준다. 그의 작품은 촛불이나 창문에서 들어오는 빛과 같이 빛의 직선효과를 작업의 소재로 사용하는 아이디어에 착안한 것이다.

그는 일차적으로 선을 드로잉 하였다. 그리고 선의 일정한 간격을 유지하기 위해서 최상급 붓을 사용하고, 각 선이 수채화의 느낌을 잃지 않도록 한 번의 터치로 채색을 완성시켰다.

또한, 색으로 그림 안에서 공간과 형상을 표현할 수 있다. 강한 색을 사용해서 물체를 앞으로 끌어내는 효과를 내는 동시에 평면적으로 보이게도 하고, 아울러 공간감을 사용하여 균형감과 반복적인 느낌을 주는 것 등은 쉴라 핀들레이(Sheila Findlay)의 정물 작품(앞 페이지 오른쪽 그림 참고)을 보면 이러한 효과들을 살펴볼 수 있다.

수채화의 가장 재미있는 점 중의 하나는, 여러 가지 색의 레이어가 흰 종이 위에 표현된다는 것이다. 이러한 점은 수채화의 투명한 성질을 다양하게 나타낼 수 있게 해준다. 제임스 러스튼(James Rushton)의 섬세한 두상 작품(위 왼쪽 그림 참고)은 300파운드 무게의 수채화 종이에 와시 작업을 한 다음, 스폰지와 휴지 또는 다른 도구들로 바로 문질러 제작되었다. 그런 다음, 제한된 색의 팔레트와 화이트 바디컬러 기법을 사용하여 같은 이미지를 덧그리고 덧입힌 것이다. 그는 이러한 방식을 작업에 자주 사용함으로써 그림에 전체적인 조화를 이루고, 점차적으로 드로잉과 톤을 완성시켜갔다.

수채화 작업에는 붓, 스폰지 또는 스프레이 같이 다양한 종류의 도구들이 사용될 수 있다. 납작붓으로 와시 효과를 낼 때에는 충분한 양의 물감과 최대한의 물이 함께 종이 위에 발라져야 하기 때문에 종종 어려운 과정으로 여겨지기도 한다. 자신감 없이 주저하는 태도로 와시를 하게 되면 색의 표면이 고르지 않고 완성도가 떨어져 흔적들이 남게 된다. 이것은 건조된 상태의 수채화 종이에 묻어, 붓이나 손가락 등에 의해 다른 색들과 섞이면서 종이의 표면 위에서 나타나게 된다. 또 다른 기법으로 '웨트 인투 웨트(wet into wet)'가 있다. 이것은 스폰지나 붓, 스프레이 등을 이용하여 물감을 바르기 전에 종이의 표면을 적셔준 후, 그것이 건조되기 전 습기가 있는 상태에 수채 물감을 바르는 것이다. 소피 나이트 (Sophie Knight)의 강렬한 느낌의 작품(위 중간 그림 참고)은 하이라이트 부분에만 바디컬러를 약간 사용했을 뿐 거의 대부분 순수 수채화 재료를 사용하였고 '웨드 인투 웨트' 기법이 쓰여졌다. 그녀는 주제에 대한 직관적인 반응에 자신을 맡기고 화면을 구성해 나가고 있다. 작업을 진행해 가면서 각각의 단계에 맞게 그림의 방향을 잡아가고 있다.

왼쪽 좌 데이빗 위테이커(David Whitaker, 136-137페이지 참고)의 아름다운 추상 이미지는 움직임과 빛을 따뜻한 색을 사용하여 표현한다. 그리고 보색을 병렬 배열함으로써 시각적인 진동감을 만들어 낸다.

왼쪽 우 쉴라 핀들레이(Sheila Findlay, 117페이지 참고)는 강한 색을 사용하여 사물을 앞으로 나오게 하고, 정물을 화면에 배치하듯이 정물 이외의 공간들을 작업의 한 부분으로 중요하게 사용한 것이 특징이다.

오른쪽 좌 제임스 러스튼(James Rushton, 134페이지 참고)은 여러 시리즈의 와시 작업을 통해 섬세하고 감각적인 작품을 생산해 내었다.

오른쪽 중간 소피 나이트(Sophie Knight, 127페이지 참고)는 웨트 인투 웨트 기법을 잘 보여주는 한 예가 되는데, 이 그림에서 순수한 수채화 기법이 주로 사용되었고 하이라이트 부분에는 경우에 따라 바디 컬러 기법이 사용되었다. 소피는 작업의 주제에 대한 그녀의 직관에 따라 강렬한 그림을 그려 낸다.

오른쪽 우 데니스 록스바이 보트(Denis Roxby Bott, 108페이지 참고)는 매우 기술적인 선과 섬세한 와시작업을 이용하여 흰 색의 종이가 비쳐 보이게 하여 정교한 이미지를 제작한다.

선과 와시

데니스 록스바이 보트(Denis Roxby Bott)

나는 연필 드로잉으로 작품을 시작한다. 이 단계에서 이미지가 주는 느낌은 아직 평면적이다.
화면의 대조적인 느낌이나 깊이감은 오로지 굵거나 얇은 연필의 선을 통해서 표현된다.

나는 작품의 주제에 깊이감과 형태를 부여할 뿐 아니라, 주변 풍경에 대한 반응과 감정을 가장 잘 나타내 줄 수 있기 때문에, 이 단계에서 와시의 기법을 이용해 채색하는 것을 좋아한다. '모리스 1000(Morris 1000, 아래 그림 참고)'을 보면, 자동차 뒤로 기울어져 있는 그림자가 이 작품의 가장 중요한 요소인 것을 알 수 있다. 하루 중, 태양이 작업하기에 적당한 위치에 오는 알맞은 시간을 선택하는 것은 당연히 나의 작품 계획의 일부가 된다.

수채화는 내가 풍경의 분위기를 표현할 수 있도록 하는 이상적인 매체이다. 그림자와 반사된 빛에 의해 생성되는 색과 농도의 변화는 와시 작업을 해가면서 물의 농도와 강도로 완벽하게 표현할 수 있다. 이것이 바로 작품의 분위기를 좌우하게 된다.
내가 처음 건초 수레를 헛간에서 발견했을 때(다음 페이지 그림 참고), 내가 계획한 만큼의 완성도를 작품에 나타낼 수 있을 지 자신할 수 없었다. 헛간 안은 매우 어두웠고, 유감스럽게도 하이라이트를 끌어낼 만큼 빛이 들어올 수 있는 곳이 전혀 없었다. 그렇지만 나는 이 소재를 그냥 지나쳐버릴 수가 없었다.

화면의 구도에서 가장 밝은 부분이 되는 열린 문가는 작품 전체에서 너무 작은 부분이므로, 나는 전체의 분위기가 너무 어둡거나 침침한 회색이 되지 않게 하면서, 건초 수레의 파란 느낌이 회색에 섞이지 않게 하는 방법을 고심했다. 다음으로는, 문을 통해서 들어오는 널리 퍼진 빛을 효과적

으로 표현할 방법을 찾는 것이 중요했다. 그래서 실내의 그늘진 곳의 그림자에 더욱 집중하게 되었다.
또한, 내가 위치한 곳의 왼쪽 문에서 들어오는 빛으로 인해 수직 벽이 바닥에 그림자를 드리워서 풍경에 깊이감을 주는 효과를 낼 수 있었다.
위의 두 가지 예들을 통해 각각의 주제가 모두 다른 문제를 가지고 있고, 서로 다른 방식으로 접근하여 해결해야 하는 것을 알 수 있다.

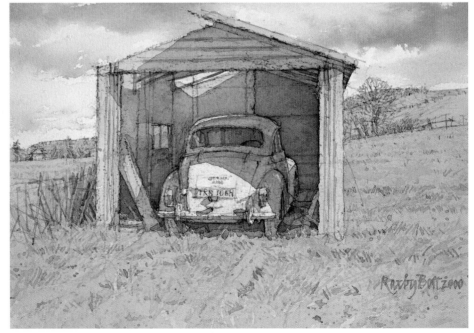

'모리스 1000(Morris 1000, 2000)', 수채화, 16.5 x 25.5 cm (6.5 x 10 in).

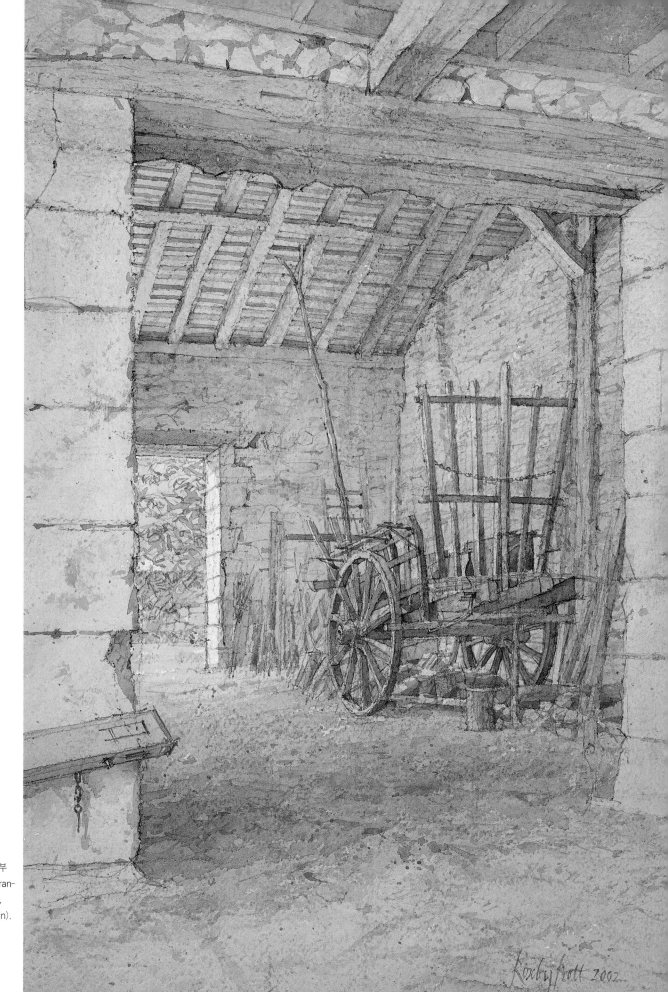

'브랜톰 근처의 헛간 내부
(Barn Interior near Bran-
tôme, 2002)', 수채화,
51×30.5cm(20×12in).

빛과 분위기

프랜시스 바우어(Francis Bowyer)

나는 항상 빛과 선택된 주제를 묘사하면서 빛이 그 분위기를 좌우하는 것에 대해 깊이 매료된다.
내 작업실의 한 쪽 구석을 관찰하다가 채광창을 통과해서 작업실을 가로지르는 태양 빛에 대한
그림을 그리기 시작했다.

맨 먼저 나는 아침나절의 햇빛이 형성하는 형태를 이해하고자, 작업실 구석에 있는 싱크대를 정확하게 그려보기 시작했다. 오후 늦게 이 빛은 작업실 구석으로 옮겨갔다. 처음에는 평범한 주제로 보였던 것들이 점차적으로 일련의 놀라운 시각적 경험으로 나를 이끌었다. 흰 벽에 빛이 비치면서 톤의 색과, 화면의 구조, 그리고 그들 간의 조화가 작품에서 아주 중요한 부분이 되었다. 주제가 단순할수록 이들은 더욱 미묘한 상관관계를 갖게 되었다. 작은 회색 아세테이트 종이를 눈에 대고 주제를 보면(두 눈을 반쯤 감은 상태와 비슷하지만 더 효과적이다) 색이 주는 복잡함을 없애고 톤을 단순화시켜 볼 수 있다.

나는 검 스트립으로 스트레치 처리하고 그 위에 미리 습기를 준 RWS 수채화 종이에 한 번에 대여섯 개의 그림을 동시에 그리기 시작한다. 처음부터 수채화 물감을 사용하여 가는 붓으로 그려 나가며 형태와 구조를 이해해간다. 나는 스프레이로 물을 뿌리거나 스펀지로 물을 적신 수채화 종이 위에 와시용 붓이나 스펀지 등으로 와시 레이어를 만들면서 물감의 농도를 서서히 강화시켜 나간다. 화이트 과슈(바디컬러)를 수채화 물감과 섞어서 빛의 차갑거나 따뜻한 느낌을 표현하고, 가끔 필요하다면(또는 그림을 살려야 할 때) 분필 파스텔을 쓰기도 한다. 주제에 대한 이해의 폭이 넓어질수록 나는 내 앞에 놓인 주제에 대해 자유로워지고, 더욱 풍부하고 힘찬 나만의 작업 목표를 화면에 드러낼 수 있다. 추상 회화에 접근하는 것, 그것은 아주 흥분되는 일이다. 자신이 표현하고자 하는 것에 대해서 강한 시각적 아이디어를 가지고 있어야만 작업이 가능하지만 한편으로는 그 과정을 통해 작가의 생각이 변화되는 기회와 자유가 제공되기도 하는 것이 사실이다. 다시 말해서, 이러한 작업은 작가의 직관과 목적이 정교하게 조화를 이루어내는 셈이다.

왼쪽 '3시의 작업실(The Studio at 3 O' Clock, 2002)', 수채화, 바디컬러, 41 x 61 cm (16 x 24 in).

오른쪽 '2시의 여름 햇빛(2 O' Clock Summer Sunlight, 2002)', 수채화, 바디컬러, 37 x 28 cm (14.5 x 11 in).

화이트 과슈 와시

제인 코셀리스(Jane Corsellis)

나는 항상 빛의 특성이 작업의 주제를 결정하는 중요한 요소가 된다고 생각한다.
나는 정물화뿐만 아니라 풍경화의 주제에서도 빛이 드리우는 각도와 그림자가 주변에 만드는 패턴들을 유심히 살핀다.
다음 두 그림의 주제는 다르지만 빛이 떨어지는 특별한 순간을 주목하자 처음의 느낌은 똑같았다.

아침 식탁의 정물화(다음 페이지 그림 참고)는 내가 단숨에 흥미를 갖고 약간의 재배치만으로 작업에 임할 수 있었던 주제였다. 나는 밝은 직사각형과 대비되고 그림자 속의 과일과 평행이 되는 어두운 배경과 그와 대조를 이루는 섬세한 핑크 빛이 흥미로웠다. 미묘한 대각선 구도가 화면에 힘을 더 해 주었다. 나는 앉은 자리에서 이 그림을 끝냈고, 작품의 완성을 위해 약간의 터치만 했다. 나는 이 작품에 화이트 과슈 와시를 많이 사용했다. 그리고 이 기법을 사용하면서 그 위에 색을 덧바르기 위해서 충분히 건조 시킨 후 사용하였다. 과슈가 아직 젖어있는 상태라면, 투명한 색과 혼합되어 칙칙하고 지저분한 느낌을 갖게 되기 때문이다. 또한, 입자가 고운 텍스처를 가진 터너 그레이 종이(Turner Grey paper)를 이 작업에 사용했다. 나는 이 종이가 구부러지는 것을 방지하기 위하여 종이를 적셔 보드에 펴서 강하게 스트레치 했음에도 불구하고, 물기가 많은 와시 처리를 하면 매우 울퉁불퉁하게 되었다. 즉, 와시 작업 후에 종이를 완전히 건조시키기 위해서 많은 시간을 소요해야 한다는 것을 의미한다. 그러나, 과슈를 이용한 와시 처리는 종이의 성격과 잘 맞으므로 노력해 볼 가치가 있다. 캔싱턴 가든(Kensington Garden)의 겨울 풍경화(옆의 그림 참고)는 전체적으로 단색의 흑백 톤이어서 작품의 분위기가 가라앉은 회색의 느낌이었다가 크림색과 같은 겨울 태양 빛이 내리쬐는 부분을 통해 생동감을 찾게 되는 구도가 매우 매력적으로 다가왔다. 이 풍경화에서 입자가 고운 흰 수채화 종이를 사용했고, 위에 언급한 정물화

와는 달리 스폰지나 다른 도구를 이용하여 많은 부분 닦아내는 기법으로 화면의 상당 부분을 재작업 하였다.

나는 주제에 대한 간단한 생각만 가지고 채색 작업을 시작하곤 한다. 나는 파인 그레이를 엷게 사용하여 재빨리 드로잉 한다. 나는 옅은 와시를 반복하여 그림을 만들어 나가며 점차적으로 강도를 높이고, 색을 쌓아가면서 재 드로잉 하는 것을 선호한다. 마지막으로, 나는 드로잉과 구성된 화면에서 엑센트를 다듬고 강조하기 위하여 좀 더 정교하고 날카로운 붓 작업을 더한다.

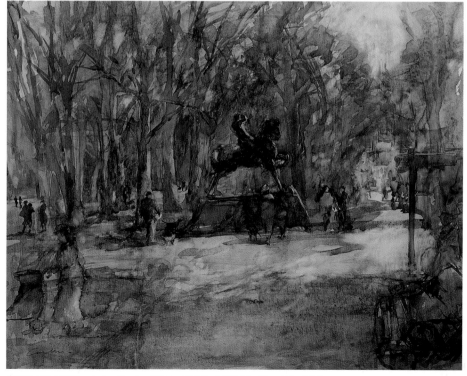

'캔싱턴 가든, 겨울(Kensington Garden, Winter, 2000)', 수채화, 51x61cm(20x24in).

'분홍 장미와 복숭아(Pink Roses and Peaches, 2000)', 수채화, 30×38cm(12×15in).

색 번지기

캐서린 덕커(Catherine Ducker)

작품에서 볼 수 있는 느낌과 감정 그리고 색은 주제에 대한 인간의 반응과 느낌 그리고 순간적으로 스쳐가는
영감을 그림으로 표출하려는 욕망과 엉켜 있다.
나는 즉흥적으로 그림을 그려 나가기 때문에 결과를 미리 계획하며 그리지는 않는다.

나에게 도전을 주는 환경이나 일에서 나는 작업의 영감을 얻는다. 현재, 나는 농촌에 살면서 유기농 음식 제조와 관련된 일을 하고 있다. 농촌 문제들과 자연에 대한 애착이 깊어지면서 이러한 소재들을 2차원적인 작품으로 옮기고자 하는 작업 목표를 세웠다.

나는 미술대학을 졸업한 뒤 수채화 작업에 매료되었다. 나에게 있어 현대 미술에서 널리 쓰이지 않는 매체라는 사실이 매우 흥미로와 내 개인적인 미술 언어를 발전시켜 보자는 차원에서 수채화의 가능성을 탐구해보기로 결심했다. 수채화는 재료 자체가 유연성과 투명함, 그리고 색의 순수함을 지니고 있다. 나는 종이의 젖은 부분에 물감이 자유롭게 움직이도록 작업하는데 이것이 마르고 난 후 그 위에 물감을 더 발라 그림을 그리고 또 건조시키고 하는 과정으로 많은 시간을 사용한다. 작업을 시작하기 전에 작업공간을 미리 준비하는 일은 나에게는 거의 종교의식과도 같다. 나의 눈을 방해하는 모든 색을 없애고 주위의 모든 것을 정리한다. 물통, 작업복과 작업실의 벽은 모두 흰색이다. 그런 다음 나는 작품이 완성될 때까지 그림을 그리는 일에 몰두하면서 화면의 이미지 작업에 집중한다.

여기서 보여줄 첫 번째 그림은 '들판의 선(Field Line)'으로, 나의 집을 둘러싼 풍경과 농경지의 분위기를 추상화한 작품이다. 넓은 붓자국과 가는 선들이 화면에 리듬을 준다. 마치 땅에 새겨진 인간의 자취와 같이, 어떤 부분은 부드럽게 떠다니는 듯하고 또 다른 부분은 날카롭게 보인다. 색과 색의 투명함이 이 추상화의 주요 요소이다. 이 작품은 크기가 작으면서도 강렬한 느낌을 주는 그림이다.

두 번째 그림은 '헬레니움과 버베나(Helenium and Verbena)'이다. 이 작품의 구성은 작은 몇 장의 스케치로 만들어진 것이다. 나는 빛을 생각하면서, 또한 꽃의 줄기들과 꽃 잎사귀들 사이의 공간을 즐기며 작업을 시작하였다. 이 그림을 보면 내가 그리는 꽃들과 나 사이에 어떠한 깊은 연관이 있는 것 같은 느낌이 든다. 꽃을 그릴 때 어떤 꽃들은 아직 땅에 심겨 있는 상태에서, 어떤 꽃들은 꺾어온 직 후의 싱싱한 상태에서, 또는 시들어가는 과정에서 그려진다. 나는 엘리자베스 블랙커더(Elizabeth Blackadder)의 선명한 이미지와 단순한 배경, 그리고 꽃에 대한 집중력에서 작업의 영감을 받았다. 나는 종이 위에 꽃들을 자유롭게 놓아 주고, 물감이 자연스럽게 흐르도록 한다. 나의 과제는 화면에서 조화를 이루기도 하고 한편으로는 긴장감을 유발하는 색을 찾아내고 그 색들이 작품 속에서 한 목소리로 노래할 수 있도록 하는 것이다.

'들판의 선(Field Line, 2001)', 수채화, 30×40cm (11.8×15.7 in)

세 번째 그림은 수크(Souk)이다. 이 작품은 내가 모로코 여행 중에 영감을 받아 그린 것이다. 그 당시 관찰한 색들과 패턴, 그리고 빛을 천의 문양처럼 레이어를 준 것이다. 이 작품은 나에게 있어 또 다른 세계로 통하게 하는 창과 같다.

그동안 다른 수채화가들의 도움이 없었다면 이와 같이 열성적으로 수채화 작업을 지속할 수 없었을 것이다. 하지만 한 편으로는 수채화가 매우 변화무쌍한 매체이어서 그 자체의 매력만으로 나의 작업을 계속하게 하였는지도 모르겠다. 가끔은 작업 중에 내 머리카락과 얼굴에 물감이 지저분하게 잔뜩 묻기도 하지만, 그래도 조절이 가능하면서 화가에게 아주 즉각적인 반응을 보여주는 것이 바로 수채화이다. 나는 모든 이에게 수채화 작업을 권하고 싶다. 그림을 그리는 일은 나를 표현하는 여행이고, 수채화는 그것을 돕는 도구가 되어주기 때문이다.

위 '헬레니움과 버베나(Helenium and Verbena, 1999)', 수채화, 70×120cm(27.5×47.2in).
아래 '수크(Souk, 2000)', 수채화, 70×90cm(27.5×35.4in).

색 레이어 만들기

데이빗 글럭(David Cluck)

야외 작업 현장에서 완성되었든 작업실 내에서 완성되었든, 나의 풍경화와 정물 수채화는
내가 관찰한 것들의 변형이고 그것에 대한 해석이다. 나는 레이어로 색 와시 작업을 쌓아가면서 장소에 대한 감각과
그 특정 시간에 대해 집중한다. 작품이 완성 될 때 내가 보일 최초의 반응과 흥분에 가슴을 설레이며
그것을 작업으로 발전시키기 위해 노력한다.

나는 작품 주제가 되는 색을 여러 면으로 검토하고, 화면 각 부분의 밑칠 작업에 처음으로 칠할 색을 결정하면서 작품을 시작한다. 이 시점에서 색을 선택하는 일은 미리 짜여진 공식과 같은 것이 아니기 때문에, 오직 경험과 희망적인 예측에 기대어 볼 수밖에 없다. 나에게는 이러한 불확실성이 오히려 적극적인 도전과 흥미를 불러일으킨다. 예를 들어서, 만약 내가 완성된 작품에서 그린색의 영역을 원한다면, 아마도 나는 로 시에나를 사용한 와시작업을 시작으로 하여 결국 블루와 그린톤이 강하게 나타나도록 여러 겹의 레이어를 쌓아 표현할 것이다. 대체로 와시 작업은 밝은 색부터 시작하여 어두운 색으로 가는 것이 순서이며 가장 어두운 부분에는 4번까지 칠할 수 있다. 두 세 차례 서로 다른 색의 와시가 겹쳐지면, 그 색들의 관계가 조잡하고 때로는 서로 무관하게 보이지만, 결국 색이 서로 녹아들고 혼합될 때까지 자신감을 잃지 않고 계속 작업하도록 노력하는 것이 중요하다.

즉흥적이고 직접적이며 에너지가 넘치는 태도로 작업에 임하는 나의 성향으로 인해 이미 건조된 밑칠 위에 와시작업이 아주 강하게 들어가지만 밑색과 섞여 버리거나 더럽혀지지 않게 하는 것이 중요하게 생각된다. 색이 떨어져 나가는 것을 막기 위하여, 나는 색이 약간 스며들도록 중간 정도로 사이즈 처리된 종이를 사용한다. 또한 작업 과정 중 가장 중요한 부분이 있는데, 그 순간은 큰 붓으로 가볍게 작업하는 단계이다. 이같이 하는 이유는 와시 작업 중 작은 붓으로 되풀이 하는 붓작업으로 인해 물감이 진창을 이루거나 심지어 그림이 완전히 망쳐지

는 것을 방지하기 위해서이다. 종이 표면의 상태와 무게, 사이즈 처리의 유무와 색의 결정, 색의 투명도와 그 범위를 정하는 것 등이 작품의 완성과 그 결과에 매우 중요한 영향을 미친다.

수채화는 때로 너무 모호한 것, 혹은 시시하고 평범하거나 유행이 지난 것이라고 평가되기도 한다. 나는 이런 것은 사실이 아니라고 믿는다. 때로 낙담되고, 예상을 빗나가 걷잡을 수 없게 되는 것이 사실이지만, 수채화는 강렬하면서도 매우 유연하며 또한 흥미로운 매체이다. 수채화의 이런 면이 살아 있기 때문에 오늘에도 나는 수채화에 흥미를 느끼는 것이다.

'벨라 비스타, 페트로나노, 루카, 이탈리아(Bella Vista, Petrognano, Lucca, Italy, 1998)', 수채화, 56 x 76 cm (22 x 30 in).

색 혼합하기

쉴라 핀들레이(Sheila Findlay)

나의 작업은 관찰과 기억 그리고 상상의 조합을 기반으로 내가 표현하고자 하는 정물화와 풍경화 그리고 실내 장식과 같은 주제들을 그리는 것이다. 나는 내가 성장한 스코틀랜드의 풍경과 켄트에 있는 나의 집에서 몇십 년간 수집해 온 내 주위의 친숙한 사물들에서 내 작업의 영감을 찾아낸다.

나는 화면에서 균형과 리듬이 형성하는 수채화의 흐름과 그 풍요로운 느낌, 그리고 그것들이 허락하는 자유로움과 함께 손으로 그려지는 붓터치와 드로잉을 사랑한다. 또한 수채화의 유연함을 좋아한다. 에딘버그 미술대학(Edinburgh College of Art)에서 나는 스코틀랜드의 전통적인 방식으로 수채화와 정물화를 배웠다. 존 맥스웰(John Maxwell)은, 필요하다면 모든 이미지를 수채화로 표현할 수 있을 만큼 시적이고 생동감 있는 방법으로 자유롭게 작업할 수 있도록 나를 격려해 주었다. 윌리엄 맥태거트(William MacTaggart)는 색이 흐르면서 서로 섞일 수 있게 직접적으로 물감을 화면에 바르는 기법을 나에게 가르쳐 주었다. 이것은 그의 영감에서 나온 가르침이었으며, 이후 내가 그린 스테인드 글라스

와 벽화에서 색과 화면 구성, 그리고 크기를 결정하는 등의 수채화 방식을 적용하는 데 큰 영향을 끼쳤다.

나는 자유로운 회화의 방식과 큰 스케일 그리고 거친 표현을 이용해 매번 작업을 시작한다. 이렇게 작업을 시작하면 최종적인 이미지를 완성할 때 그림을 바닥에 펼쳐 놓고 직접적으로 강렬한 색 와시를 칠할 수 있게 된다. 나는 팔레트에 물감을 많이 섞어 놓고 이것을 재빠르게 화면에 옮긴다. 이것이 마른 뒤에는 이젤로 옮겨 작업한다. 나는 작품에 리듬감과 어떠한 분위기('부엌의 테이블, The Kitchen Table', 아래 그림 참고)를 만들어 내기 위해 물체의 색과 형태, 놓인 위치 등을 조정하고, 이미지를 계획하고 만들어내는 과정 등에 심사숙고하며 많은 시간을 할애한다. 그림을 그려가는 동안, 처음의 계획과는 다르게 위치를 바꾸기도 한다. 작업이 어느 단계에 있든지 나는 스폰지로 물감을 닦아내거나 전혀 새로운 소재를 화면에 등장시키는 등 여러 가지 변화를 만들어 내기도 한다. '흰 튜울립과 양파가 있는 정물화(Still Life with White Tulips and Onions, 다음 페이지 그림 참고)'에서 나는 로 시에나 색의 테이블 표면에 풍성한 느낌을 주는 어두운 와시를 더하여 더욱 안정감을 주는 동시에, 작업의 마지막 단계에서 이미지에 생기를 불러일으키는 효과를 만들기도 하였다.

'부엌의 테이블(The Kitchen table, 2002)', 수채화, 아크릴화, 71×102cm(28×40in).

다음 페이지 '흰 튜울립과 양파(White Tulips and Onions, 2001)', 수채화, 61×94cm(24×37in).

Sheila Findlay

그레이 색채의 조화

탐 갬블(Tom Gamble)

신낭만주의가 최고로 왕성했던 시대에 예술가로서 성장하게 된 나는 초기 작업의 소재로 시골집들과
오래된 교회들을 선택하였다. 그러나 점차 나의 관심은 영국 북동쪽에 자리 잡은 나의 고향인 한 산업도시와
그 이미지들로 옮아가게 되었다. 부둣가와 제철소들이 있는 중심가, 먼지 많은 자줏빛 벽돌의 작은 길들, 선술집들과
웨슬리파 교회들, 눈에 거슬리는 낙서들이 가득한 모퉁이 상점들이 바로 그것들이었다.

이 도시의 분위기는 내게 항상 위협적이었지만 동시에 끌리게 하는 무엇인가가 있었기 때문에 나는 매우 진지하게 그 풍경들을 관찰하였다. 이러한 현상은 마치 혐오감을 갖고 무엇을 보면서도 그것에 심각하게 빠져버린 관음증 환자와 같았다. 학대받고 초라한 회색의 세계 안에서 나는 현실과 다른 매우 미묘한 색의 세계를 발견했다.

기본적으로 나는 짜여진 예술적인 행동 방식을 절대 이해하지 못했기 때문에 자유롭게 작업을 해나가며 나만의 작업 방법을 형성해 가는 것이 적당하였다. 어떤 창작적인 작업이든 간에 작업에 대한 최초의 자극은 보는 것에서 온다. 나의 경우에는 노트를 하면서 드로잉 한 것들과 사진으로 기록을 남긴 것들이 작업의 참고자료가 된다. 이러한 과정 후에 화면의 구성은 커다란 스케치북에 그린 드로잉을 토대로 발전하게 된다.

옆에 보이는 작품, 햄버그의 성 폴리 디스트릭트의 뒷마당에서 나는 배경으로 보이는 꽤나 질서 있고 점잖게 서 있는 집들과 대조적으로, 부서져가는 자동차집들이 눈앞에 놓여 있는 모습과 무단 입주자들이 그려놓은 원색의 페인트 그림에 관심이 쏠렸다. 이것은 찌푸린 11월의 하늘이 내려앉으면서 형성된 분위기로, 헝클어진 수풀의 잔재 형상이 자연스럽게 완화되면서 시각적으로 충격적인 장면을 연출해 내었다.

실제적으로 나는 순수하게 수채화만을 그린다. 작업의 매체로서 수채화는 완벽하게 작품과 조화를 이루면서 탁월한 표현들을 생성해 낸다. 나는 다른 방법으로는 이런 효과들을 만들 수 없다. 많은 산업적인 환경을 그린 작품들에서 나는 겨울이나 늦가을에 볼 수 있는 부드럽고 촉촉한 안개와 같은 느낌을 만든다. 글레이징 기법으로 수채화에서만 만들어 낼 수 있는 와시 위의 와시 효과는 화면의 깊이감과 함께 미묘하면서 다양한 색의 범위, 즉 그레이 색채의 조화를 창조해 낸다. 이와 같은 효과는 임시 거주지인 자동차집 뒤에 놓여진 건물에 채색된 와시 작업에서도 잘 나타난다.

왼쪽 '워싱턴 바(The Washington Bar, 1995)', 수채화, 38×52cm(15×20.5in).
오른쪽 '워싱턴 바(The Washington Bar, detail)' 세부

색과 혼합재료

지넷 골핀(Janet Golphin)

순수한 수채화 작업은 나에게 끊임없는 도전의식을 준다. 특히 수채화 재료에 다른 수용성 미디엄을 추가한다면,
종이 위에 그림을 그리는 작업의 특성상 각 화면마다 각각 다른 반응이 나타남으로 인하여 또 다른 흥미로운 세계로의
문이 열리는 것을 볼 수 있을 것이다. 그림을 그리는 것은 내가 본 것에 대한 것뿐만 아니라 내가 느낀 그 어떤 것에 대한
표출이기도 하다. 내면의 시각으로 작업의 분위기와 깊이감을 조성하는 것, 그리하여 하나의 작품으로 연출되는 화면,
그 이상의 의미가 있는 것. 그림은 자신만의 풍부한 매력과 도전적인 요소를 지니고 있다.

나의 한계를 벗어나 또 다른 차원의 색과 혼합 재료를 이용한 기법을 터득하는 것은 자석과 같이 매력적으로 끌어 당기는 무엇인가가 작용하는 것 같다.

강한 색으로 화면을 구성한다는 것은 반드시 밝은 색을 쓴다는 의미가 아니다. 이는 관람자의 시선을 사로잡기 위해 사물이 잘 배열되고 인식될 수 있도록 그림에 좋은 효과를 제공하는 색을 사용하였다는 것을 의미한다. 그런 다음 관람자는 작업이 어떻게 진행되었나에 관심을 가지게 되면서 작가의 기술이나 기교에 주의를 기울이게 된다.

와시 작업의 중간 중간에 건조가 용이한 아크릴 물감을 사용하면 점차적으로 색의 강도를 높일 수 있고 물기가 많은 수채화 물감이나 과슈, 전문가용으로 사용되는 기본적인 안료들은 함께 작업하기에 좋으므로, 이러한 것들이 밑작업의 이상적인 재료가 된다.

물감 묻힌 붓으로 때로는 화면에 물감을 바르고, 가끔은 의도하지 않은 방향으로 거칠게 흩어지는 느낌을 낼 수도 있다. 이러한 과정을 통해 화면에 다양한 단계의 감각적인 새로운 텍스처를 만들어 내기도 한다. 이와 같이 계획하지 않은 붓놀림이지만 유연하면서도 너무 과하지 않게 조절이 된다면 작품의 주제나 형태, 전체적인 색 구성의 완성도를 끌어 올리는 핵심적인 요소가 될 수 있다.

색들을 연합하고 물감을 혼합하여 그림의 분위기와 방향을 만들어 가는 것은 나에게 매우 즐거운 과정이므로 나는 매번 그림을 그리는 작업이 흥미로운 모험이 되어 주기를 바란다. 모든 그림은 보는 이에게 들려주고 싶은 어떤 이야기들을 반드시 간직하고 있다. '데이지와 라벤더 사이에 있는 백합(Lily between Daisy and Lavender, 아래 그림 참고)'은 기발한 유머 감각과 함께 색과 텍스처가 풍성한 감각적인 작품이다. 한편, '접시 위의 체리(Cherries on a Plate, 오른쪽 그림 참고)'는 관람자의 시선을 화면에 고정시키면서 무아지경의 명상 세계로 이끈다.

바로 이것이 색과 혼합 재료만이 줄 수 있는 매력이다. 이 영역의 가능성은 무한한 것이다.

왼쪽 '데이지와 라벤더 사이에 있는 백합(Lily between Daisy and Lavender, 2002)', 혼합 재료, 76×81cm (30×32in).
오른쪽 '접시 위의 체리(Cherries on a Plate, 2002)', 혼합 재료, 91×71cm (36×28in).

색 쌓아가기

사라 할리데이(Sarah Holliday)

나의 작업은 도시 환경에서의 그 숨겨진 의미의 깊이와 시간의 역사성 등에 관한 것들이다.

도시는 건물들이 높아지거나 혹은 낮아지면서 끊임없이 변하고 있다.

이런 과정을 통해서 과거의 시간의 퇴적층이 드러나고, 도시에 사는 우리 각자의 시간이 노출되거나 사라진다.

또한 우리는 도시에 용해되어 그 과정의 일부분이 된다.

나는 시내에 나가 건물의 공사현장과 지저분한 모퉁이들, 아니면 길에 새겨진 상형문자들과 흔적들을 드로잉한다. 이 경우 반드시 지형적으로 세밀하고 규모가 있는 드로잉을 하는 것은 아니다. 내가 어디를 가든지 볼 것들과 그릴 것들이 주위에 산재해 있다. 내가 찾는 것은 후에 작업에 사용할 가능성이 있고, 짧은 순간에 나의 흥미를 유발해 노트에 담을 수 있는 장면이다. 이러한 과정에서, 세부 요소들을 보고 이들이 어떻게 건물 전체와 조화를 이루는지 이해하는 것이 중요한 것이지, 건물에 대한 정확하고 완전한 묘사가 급선무가 아니라는 사실이다. 나는 나의 작업에 있어 이러한 많은 요소들을 조화롭게 합칠 수 있는 아이디어를 얻기 위해 매우 전통적인 방법을 사용하고 있다. 나에게 있어 이러한 전통적인 방법은 내 앞에 사실적으로 펼쳐진 풍경을 그대로 작업 안에 그릴 수 있게 한다.

나의 채색하는 방법은 이러한 생각들을 잘 반영해 주고 있다. 나는 면밀히 계획된 톤을 이용한 드로잉(페인팅이 변화되면서 또한 바뀔 수도 있고 또는 바뀌지 않을 수도 있다)으로 작업을 시작 한다. 그러나 나는 어떤 색이 화면에 드러날 지는 전혀 예측할 수가 없다. 그것은 예측할 수 없는 전투와 같다. 투명하거나 또는 반투명상태의 과슈로 여러 층의 레이어를 쌓으며 색을 칠해 나간다. 나는 색에 대한 한 두 가지의 가능성을 가지고 작업을 시작한다. 이 후, 나는 점차적으로 확고한 결정을 내리면서, 작업의 형태를 갖추어나가며, 색 위에 색을 만들기 시작한다.

나는 색의 채도와 그 투명함의 사이에서 자유롭게 작업하는 동시에 색이 풍성하게 쌓여 나가도록 한다. 또한 어느 한 가지 색이 화면에 튀지 않도록 주위의 색과의 경계를 완화시키며 작업한다. 이러한 방법으로 주제가 드러났다가 사라지는 듯한 감각이 화면에 표현될 수 있다. 물감의 레이어와 상징과 암시의 사물들이 형성하는 레이어, 그리고 여러 종류의 해석의 레이어가 작품에 남아 있다. 이러한 사실이 관람자로 하여금 작품을 생각하며 관찰하게 만든다.

위 '옥스퍼드 스트리트에서의 드로잉(Drawing for Day Out in Oxford Street, 2002)', 종이, 연필, 19x13.5cm(7.5x5.3in).

오른쪽 '옥스퍼드 스트리트에서(Day Out in Oxford Street, 2002)', 수채화, 바디컬러, 47.2x31.3cm(15x12 in).

분위기 조성하기

줄리 헬드(Julie Held)

나는 어떤 것의 색과 형태와 느낌에 끌리는 경우에 그것을 작업의 주제로 선택한다.
주제가 정해지면 나는 다음과 같은 순서로 그림을 그린다.

첫 번째로, 나는 밝고 어두운 톤과 색의 관계를 확립하기 위해서 넓은 붓을 이용
하여 와시 작업을 한다. 나는 종이에 옮기기 전에 주제의 형태들을 관찰 하고 마
음의 눈을 통해 그것들을 세련되게 다듬으면서 화면의 와시 과정을 정한다. 그림
의 분위기는 이 단계에서 톤과 색을 더하면서 자리 잡게 된다.

두 번째로, 나는 좀 더 작은 형태들을 다루면서 이전의 넓게 칠해진 와시의 면적
을 분할해 간다. 이때의 형상들은 기존의 묘사된 주위 배경과 분위기를 고려하며
드로잉 작업을 통해 형성된다. 예(옆의 그림 참고)를 들어 발코니를 바깥에 배치
하고 테이블은 실내에 둠으로써 기본적인 형상들과 평면적 공간이 생성된다.

세 번째로, 나는 식물이 타고 올라갈 수 있는 버팀대와 그 위에 식물을 묘사하고
그 버팀대의 수직의 면과 식물의 줄기가 주는 리듬감을 이용하여 더욱 발전된 드
로잉을 얻을 수 있었다. 또한, 테이블보에서 몇 가지 패턴을 골라 테이블의 표면
을 수정하고 장식적인 것과 구조적인 것과의 관계를 발전시켜 그림에 리듬감을
더하였다.

더 나아가, 나는 또한 테이블 위의 그림자를 통해 실존감이 있는 분위기를 연출
하고, 동시에 전체적인 그림의 조화를 위해 색과 톤, 수직형태의 버팀대와 표면
의 느낌, 패턴과 리듬감을 적절히 유지시켰다. 이 모든 과정을 은유적으로 표현
하면, 그림을 그리는 일을 '신발 주머니'에 비유할 수 있을 것이다. 그림을 그린
다는 것은 작업에 필요한 내용물을 모두 한 주머니에 넣고 그 입구를 단단히 묶
어 봉하는 것과 같다.

'밤중에(In the Night, 2003)', 수채화, 과슈, 33×22.5cm (13×8.9 in).

웨트 온 웨트

소피 나이트(Sophie Knight)

나는 풍경화를 그릴 때 그 현장에서 직접 작업을 하면서,
내가 보고 듣고 냄새로 느끼며 감각적으로 일어나는 흥미로운 반응들을 화면에 옮긴다.

나는 대체적으로 몸을 사용하여 힘이 넘치는 수채화 작업을 하는 경향이 있다. 나는 웨트 온 웨트 작업을 하는 동안에 종이가 평평하게 유지될 수 있도록 보드를 뒤집어 놓고 그 위에 종이를 올린 후 무릎을 꿇고 앉아 작업을 계속한다. 우선 종이 위에 물을 스프레이로 뿌린 후, 종이 위에 직접 튜브 물감을 짜 올리는 방식을 사용하는데, 이것은 미리 계획된 드로잉의 도움 없이 화면의 구성에 대한 결정을 그 즉시 내려가면서 빠른 속도로 그림을 그려 나갈 수 있게 한다. 나는 물감을 이리저리 바르고, 이미지를 이동시켜 가면서 화면에 나타나는 주제를 발견해 나가는 과정을 선호한다. 또한 작업 위에 스프레이로 물을 덧발라 이미지에 계속적인 변화를 주기도 한다.

근래의 많은 작품들은 물에 의해 영감을 받아 작업을 해 왔다. '달빛이 비추는 항만(Moonlit Bay, Ardnamurchan, 다음 페이지 그림 참고)'은 스코트랜드 서해안의 마법과 같은 장소인 아드나무챈(Ardnamurchan)에서 그렸다. 나는 그 항만을 여러 다른 각도의 빛을 배경으로 그려 보았는데, 이 작품은 달빛에 영감을 받아 그린 것이었다. 다른 작품에서처럼 나는 조금이나마 색을 생생하게 표현하고 근경에 재미있는 부분을 더하기 위해 적은 양의 모래와 부서진 장미꽃잎 등의 꼴라주를 사용했다.

북 웨일즈 지방을 다녀온 후, 작업실에서 내가 본 폭포에 대한 작업을 시리즈로 그리기 시작했다. 나는 폭포수가 바위에 부딪히는 그 강하고 역동적인 힘을 표현하기 위해서 노력했다. 물이라는 주제는 내 감정의 이입을 불러와 그것에 대한 추상화를 그리게 하는데, 이 작업은 작업실에서 그림을 그리는 동안 두루마리 종이와 같은 매우 큰 스케일의 수채화 작업으로 발전해 나가도록 하였다.

나는 새로운 장소들과 그곳의 이미지들에서 끊임없이 작업의 영감을 받는데 대개 그림에 대한 나의 열정과 지속적인 훈련을 통해 생성되는 것임을 알 수 있다. 나의 작업은 풍경을 그리는 것이지만, 단지 풍경화로만 제한되는 것이 아니라, 어떠한 장소에 대한 이야기와 분위기, 그곳이 주는 독특한 암시 등이 상상을 불러 일으켜 작업에 큰 역할을 하는 것이다.

'강한 힘(Force, 2002)', 혼합재료, 꼴라주, 캔버스, 214×148cm (84×58in).

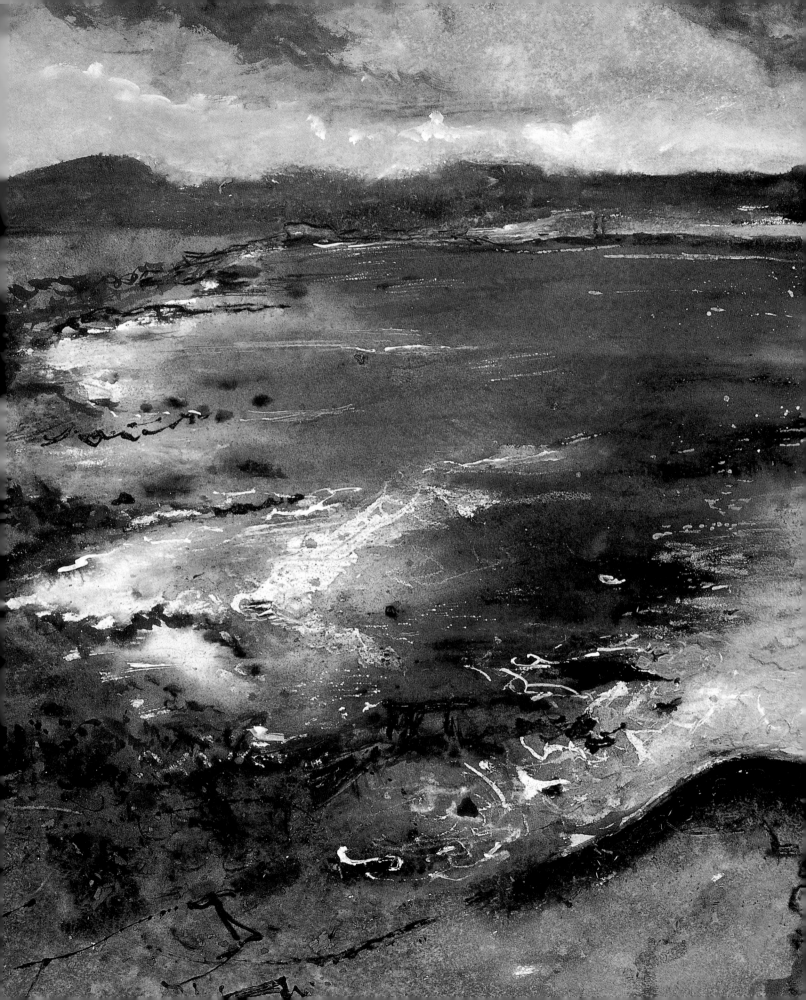

'달빛이 비추는 항만, 아드나무챈, 스코틀랜드(Moonlit Bay, Ardnamurchan, Scotland, 2002)', 수채화, 꼴라주, 56 × 75 cm (22 × 30 in).

풍경화에서의 색과 톤

알리슨 머스커(Alison C Musker)

풍경화를 이루는 리듬과 형태들이 아주 흥미로우며 그것에 대한 개성있는 자신만의 해석이 또한 아주 재미있다.
단순한 모형을 만들고 스케치를 해 본 후, 자신의 아이디어를 몇 줄 적어 보라.
그렇게 하면, 그것을 통해 작업의 기본구조를 터득하게 되고 작업을 제대로 이행할 수 있게 될 것이다.

헨리 마티스(Henri Matisse)는 "내가 모든 명암의 관계를 알아 낼 수 있다면, 음악에서 화음을 이루어 내는 것처럼 톤의 조화(harmony of tones)를 제대로 이루어 낼 수 있을 것이다"라고 말했다. 드로잉에서 톤은 가장 중요한 부분을 차지한다. 톤(tone)은 라틴어 토너스(tonus)에서 파생된 단어로서 밝음에서 어두움까지의 범위 안에서 늘여뜨린다는 뜻을 가지고 있다. 반쯤 눈을 감고 작품을 보면 아마 톤의 관계를 더욱 쉽게 알아 볼 수 있을 것이다. 비슷한 톤으로 이루어진 작업은 신비하고 호기심을 자아내는 분위기를 만들어 낸다.

언덕은 끝이 없는 면의 연속이며 텍스처를 가진 표면 작업의 근원이 된다. 히말라야에서 볼 수 있는 바람 속의 구름은 산의 분위기를 창조해 내며, 밝음에서 재빠르게 어두움으로 변화하며 달려가는 그림자들을 만든다. 키아러스큐로우(Chiaroscuro, 명암의 배합)는 밝은 부분과 어두운 부분을 효과적으로 배치하여 강하고 힘찬 느낌을 전달하는 한 방법이다. 이와 같이 명암의 정도를 대조적으로 사용하면 그림에 깊이가 더 해진다.

풍경화를 멀리까지 천천히 살펴보라. 가끔은 그림자의 밝은 면이 보이고, 땅의 표면을 그린 붓자국이, 불현듯 튀어 오른 바위의 모습에서 발견되면서 이러한 조각들이 어우러져 하나의 화면을 구성한다.

색은 깊이감을 더하면서 화면에 3차원적인 느낌을 만들어 낼 수 있다. 따뜻한 색상은 앞으로 나와 보이고, 차가운 색상은 뒤로 들어가 보이는 경향이 있는데 배경 색으로 칠해지면 묽고 어슴프레해지면서 사물들도 희미해진다. 빛의 반사 효과는 공기 원근법과 깊이 연결되어 있다. 보색은 서로를 강화 시키는데, 보색관계인 두 색은 서로에게 강렬한 영향을 미친다는 뜻이다. 주로 사물의 색과 그 사물을 둘러싸고 있는 색이 그것의 관계를 결정짓는다.

나에게 있어 작업의 영감은 항상 변화하는 빛에서 온다. 아침과 저녁에 빛이 낮게 드리울 때, 빛이 경작된 밭과 나무들의 가장자리에 부딪힐 때, 그리고 석조물이 비스듬히 비춰진 빛에 의해 그 텍스처를 드러낼 때, 이런 순간들이 나에게 매

'먼 곳의 언덕(The Distant Hills, 2003)', 수채화, 과슈, 58×77cm (22.8×30.3 in).

우 소중하다.

'먼 곳의 언덕(The Distant Hills, 위의 그림 참고)'에서 나는 초기 작업으로 로 시에나에 더 따뜻한 색 혹은 차가운 톤을 추가하여 얇은 와시 처리를 하였다. 그런 다음, 나는 원경을 칠하기 위해 프랜치 울트라마린과 바이올렛을 혼합하고, 근경에는 로 엄버와 카드뮴 옐로우 페일과 번트 시에나를 섞었다. 퍼플 매더는 이후에 추가 되었다. 이러한 제한된 색의 조합이 나에게 미적인 즐거움을 더하였다.

표현으로서의 색

앤 웨그뮬러(Ann Wegmüller)

색은 나에게 매우 중요하다. 색은 나의 작업에서 중요한 주제가 된다.
그림 자체는 특정한 장소에 대한 나의 느낌으로 시작하지만 그 분위기는 색이 좌우한다.
이것을 음악에 비유하면, 각각의 소리들이 각각의 서로 다른 색과 같다 할 수 있다.

각 색은 그 자신만의 아름다움과 특징을 갖고 있지만, 다른 색에 의해서 강화 되거나 더 부드러워질 수 있다. 흥미롭게도 나는 예기치 않은 순간에 이러한 색의 변화를 발견하곤 한다. 물론 다른 방법도 있겠지만 이와 같은 일이 일어나는 경우에는 카드뮴 레드가 잔뜩 묻은 붓을 내려 놓고, 그 뒷부분을 패일 마젠타를 이용해 형태를 잡거나, 쿨 다크 옐로우로 색을 칠하고 그 주위에 웜 패일 블루를 조금 칠해 본다.

내가 관심을 갖는 화가들로 마티스(Matisse), 스탈(Nicolas de Stael)과 다이벤콘(Richard Diebenkorn) 등이 있다. 1993년 파리에서의 마티스의 전시는

문학적인 해석에서 나를 자유롭게 하고, 색을 꼭 주어진 방식대로가 아니라 내가 느끼는 대로 사용할 수 있는 용기를 주었다. 이러한 작업 방식은 나를 직관적이고 표현주의적인 화가로 만들게 되었는데, 이에 따라 구성이나 구조에 관한 어려운 문제들이 발생하게 되었다. 내가 새로이 찾은 자유를 잃지 않으면서, 색을 절제해 가며 사용하는 창작의 단계에 이르는 데 많은 시간이 소요되었다. 화면에 드러나지 않은 숨은 구조를 찾기 위해서, 나는 색으로 이야기하는 그림의 흑백 복사본을 만들어 작업에 이용해야 했다. 이것은 정말 흥미로운 과정이었으며, 인생에 있어 약간의 수양을 쌓는 것이 나쁜 것이 아님을 배우게 해 주었다. 또한 내가 정신만 차린다면, 화면 구성에 있어서의 황금률이나 그와 같은 오래된 '법칙들'에 얽매이지 않고 나만의 구성법을 통해 화면을 개성있게 하거나 재미있게 꾸밀 수 있었다.

나에게 있어 작품의 주제는 내가 본 것, 주위의 토지, 바다와 그 주변의 풍경, 그리고 각 장소의 기후 환경이다. 이것들은 어떤 특정한 장소가 아닌, 풍경 전반에 대한 것들이다. 대체적으로는 구상화의 형태를 띠지 않으려 하는데, 만약 어떠한 인간적인 삶의 흔적을 찾으려 한다면 인간자체에서보다는 건물이나 보트, 부둣가에서 오히려 그것을 찾을 수 있기 때문이다. 다른 무엇보다 나는 내가 본 것에서 느낀 나의 감정을 관람자들에게 전달하려고 노력한다.

'여름의 강어귀(Summer Estuary, 1999)', 과슈,
54×76cm(21×30in).

연상의 색

제니 위틀리(Jenny Wheatley)

음악이 모든 사람들의 감정적 반응의 원천이 되는 것처럼 나에게 있어서는 색과 색 간의 관계가 매우 중요한 요소가 된다.
색 위에 색을 올리거나 색 주위에 색을 놓아 만들어지는 색들의 레이어, 그 과정을 통해 만들어지는 이미지들.
이와 같은 작업을 수없이 해도 작업에 대한 욕구는 끊임없이 솟아난다는 사실을 알 수 있다.

두 개의 마 고그(Mas Gouge) 작품에서 색은 상당히 다르게 사용되었다. 나무 사이로 보이는 풍경에서(오른쪽 그림 참고) 건물이 그림자의 위치에 있음에도 불구하고 그 앞에 보이는 무늬 있는 나무의 기둥들보다 더 따뜻하게 보이는 점에 주의하며 내가 관찰한 색들을 정확하게 재현하려고 노력했다. 그림을 그리는 동안 날씨가 아주 온화하였고 햇살이 사방으로 퍼져 나가고 있었다. 나는 주제로 선택된 그 공간에 관람자의 시선을 완전히 집중시키기 위해 하늘은 여백으로 남겨놓았다. 어떤 면에 있어 이러한 것은 배경 안에서 찾아낸 어떤 주제를 드로잉하는 것과 같고, 또는 작업을 지속시킬 만한 동기를 부여하거나 시야를 열어주는 역할도 한다. 이후 어떠한 특정한 작업의 결과를 보기 위해 색을 조절할 수 있는 방법이 되기도 한다. 또 다른 작품에서(아래 그림 참고) 나는 다른 쪽으로 자리

를 옮겨서 건물이 길쭉하게 보이게 그렸다. 나는 빌딩이 가장 간단한 형태로 보이면서 그 주위의 나무가 특별한 요소로 보이는 시각적 관점에 흥미가 있어서 관찰점을 이곳으로 바꾸기로 했다. 나는 또한 출입문이 전체 벽의 직사각형 안에 그보다 작은 정사각형의 모양으로 자리 잡은 것이 좋아 보였다. 색에 관해 살펴보면, 나는 이 그림이 다른 그림에 비해 더욱 뜨거운 느낌을 주며 조금 더 완성된 것 같아 보였다. 나는 지평선 부근의 하늘을 깊은 버밀리언으로, 공중으로 더 높이 올라간 부분에는 쿨러 로즈색을 같은 진하기로 사용하여 밑칠 작업을 하였다. 또한 작업을 하는 동안 온도가 올라가자 더 더워진 분위기를 연출해 내기 위해 건물을 진한 오렌지와 오커 계열로 밑칠하였다. 투명한 블루계열로 하늘을 여러 번 칠해, 프랑스 여름 태양빛이 강하게 건물 위에 내려앉는 효과와 풍경 속에서 건물의 형태가 두드러져 보이게 하였다. 더운 열기를 나타내기 위해 어떤 특별한 형태를 연출하기 보다는 오히려 간단한 느낌으로 다가오도록 묘사하고, 이러한 느낌을 바탕으로 건물보다 하늘이 좀 더 투명해 보이도록 하였다. 나는 열기의 아지랑이를 묘사하기 위해서 하늘과 지평선이 만나는 곳에 레드를 밑칠하여 남기면서 완성된 느낌을 형성하기 위해 투명한 블루로 거칠게 채색하였다.

화면의 이미지가 많은 부분은 평평하게 묘사하여 감성적인 색의 채도로 관람자가 디자인적인 요소에서 뜨거운 풍경을 느끼게 하였다. 그런 후 작업을 마무리 하는 단계에서 근경에 그림자를 깊이감 있게 그려, 관람자의 시선을 건물 안쪽으로 유도하고 조화로운 공간을 연출하려

하였다.

나는 작품의 주제를 그리는 방법론에서 벗어나 전체적인 분위기와 리듬을 찾는 것을 중요하게 여긴다.

이러한 작업들을 살펴보면서, 우리는 이 글의 초반에서 언급한 색에 대한 나의 사랑과 그 반응에 비유된 음악적 이해로 돌아가 보자. 예술적으로 창조된 리듬은 음악의 주제가 되거나 시의 세계에 비교할 만하다. 음악을 듣고 진한 감동을 받는 것과 같은 역할을 할 수 있도록 나는 끝없이 색과의 씨름을 이어갈 것이다.

왼쪽 '입구 건물(Maison d'Entrée, 2003)', 수채화, 33×48cm (13×19in).
오른쪽 '나무 사이의 마 고그(Mas Gouge through the Trees, 2003)', 수채화, 27×32cm (10.5×12.5in).

색조로 작업하기

제임스 러쉬튼(James Rushton)

내가 로열 예술대학에서 도예를 전공하던 학생시절에 교수님은 회화를 연습해 보는 것이
작업에 도움이 될 것이라고 조언하셨다. 그리하여 내가 홀튼(Percy Horton) 교수님을 찾아 갔을 때
교수님은 내가 초보자임을 바로 알아보시고 검정, 회색과 흰색으로만 그림을 그리도록 하셨다.
그 당시에는 실감하지 못하였지만 지금 돌이켜보면 그 시절이 나의 미술인생에서 가장 보람이 있는 시간이었다.

그때 이후로 나는 톤과 색의 조화에 특별한 애착을 갖게 되었고 시각적인 통일감이 없는 강렬한 색의 격렬한 대조를 피하게 되었다. 한편으로는 나의 이러한 시도가 위험성을 지니고 있다는 사실을 인식하고 있었으며, 수채화가 매우 매력 있는 매체이므로 조심성 있게 다루어야 한다고 느끼기도 했다. 내가 아는 어느 바그너 숭배자인 음악 평론가가 딜리어스(Delius)의 음악을 '핑크 젤리(pink blancmange)'와 같다고 말한 적이 있다. 때때로, 나의 작품들에 대해서도 이와 같은 느낌이 들곤 한다. 하지만, 이러한 생각은 잠시일 뿐이다. 그렇지 않다면, 나는 작업을 계속할 수 없을 것이다.

나에게 있어 수채화 작업은 어렸을 적의 기억이나 이따금 받는 특별한 느낌을 수용하기가 좋은 이상적인 매체이다. 이런 느낌들을 해석하는 것은 쉬운 일이 아니다. 그림을 완성하기 위해 필요한 여러 요소들 중에서 그 누구도 색조만을 분리해 낼 수 없다. 하지만 나는 비슷한 느낌의 색조를 이용한 작업을 통해 정적인 느낌과 명암의 극한 신비로움을 불러일으키는 효과를 만드는데, 이것이 나의 작품 세계와 개괄적인 회화에 대한 중심을 이룬다.

많은 예를 든다면, 그 중 샤르뎅(Chardin), 모란디(Giorgio Morandi), 그린햄(Peter Greenham) 등의 작가들의 작품들이 떠오른다. 서로 간에 전혀 공통점이 없어 보이나, 그들 모두 내가 설명하고자 하는 특성을 지니고 있다. 작가가 자기 자신의 작품에 대해서 말하는 것은 매우 어려운 일이라고 한다. 왜냐하면, 작업의 많은 부분이 화가의 직관에 의존하기 때문이다. 그러나 여기서의 직관이란 단순한 감정이상의 것이다. 그것은 그동안 쌓아온 지식이나 경험 그리고 우리가 가진 모든 것이 투영되어 형성되는 것이기 때문이다.

'마임 아티스트(The Mime Artist, 1994)', 과슈, 28×21.5cm (11×8.5in).

색과 추상작업

데이빗 위테이커(David Whitaker)

내가 이미지를 창조하는 방법에 있어 개념론(conceptualism)은 아주 중요한 구성 요소이다.
그러나 이것을 체득하기까지 나는 일생을 통해 셀 수 없이 경험을 했고 앞으로도 계속 그러할 것이라 생각한다.
때때로 이러한 과정은 나를 자극하여 사유하고 창작하며 일상의 생활들을 글로써 표현하게 한다.
또한 견공 한 마리가 옆에 앉아서 지켜보는 가운데 라디오에서 흘러나오는 베토벤의 음악을 들으며
화면을 색으로 채워가는 끊임없는 작업의 시간을 갖게 한다.

이러한 시간 동안, 신체적으로는 수평, 수직, 사선을 그리는 동작들로 손과 눈을 함께 조정하며 훈련한다. 나는 1960년대 초반, 사진 작업이나 영화에서 보여진 것과 같이 세상에서 등을 돌렸었는데, 나는 로드코(Mark Rothko)와 터너(Turner)가 가려던 방향과 같이, 우리 내면에서 나오는 또 다른 이미지들의 세상이 있다는 것을 믿게 되었다.

색의 이론은 나의 사고를 이루는 중요한 구성 요소 중 하나이다. 나는 주로 작업실에서 작업을 하는데 하루 중 아침시간이 가장 능률적이다. 나는 나 자신을 작곡가로 생각하고, 색을 키보드로, 작업 매체들을 나의 아이디어를 장식하고 의미를 부여할 수 있는 악기들로 여긴다. 나는 종종 레오나르도(Leonardo), 괴테(Goethe), 러스킨(Ruskin), 쇠블레(Chevreul)에 대한, 그리고 최근에는 아일튼(Ilten)의 자연을 통한 색채 연구를 참조한다. 나는 환경적 조건과 자연 현상, 공기 원근법과 키어로스크로(chiaroscuro, 명암의 대조법을 이용하는 기법)와 다른 무엇보다도 스푸마토(sfumato, 명암단계를 자연스럽게 이용하는 기법)에 매료되었다. 후속 이미지는 또 다른 매력을 가지는데, 이것은 한쪽 눈을 감고 보는 색과 또 다른 한쪽 눈으로 보는 색이 전혀 다른 결과를 가지면서 두 색이 동시에 작용하는 효과를 갖는다. 이것은 마치 두 개 또는 더 많은 수의 악기들이 합하여 화음을 이루며 공통의 테마를 풍성하게 표현해 내는 것과 같다. 색이란 한편으로는 형태를 만들어 낸다고 볼 수 있다. 그러므로 나는 색을 이용하여 평면적이거나 공간적인 움직임을 형성하려 한다.

나는 잠재의식에 대한 경험을 깊이 인식하면서 비극적인 것을 피하고 낙천적인 테마들에 집중하도록 노력한다. 나의 테마들은 어디서 오는가? 이들은 폭포수에서, 성당과 숲의 빛의 광선을 통해, 이집트의 추억들이나 해안선에서, 나무 사이의 바람과 비, 해돋이와 석양들, 구름의 형태들, 미국이라는 나라를 통해서 나온다.

'상승과 하강 No 6(Rise and Fall No 6, 2003)', 수채화, 97x61cm(38x24in).

'일출-일몰(Sunrise-Sunset, 2002/2003)', 수채화, 49×97cm(19.3×38in).

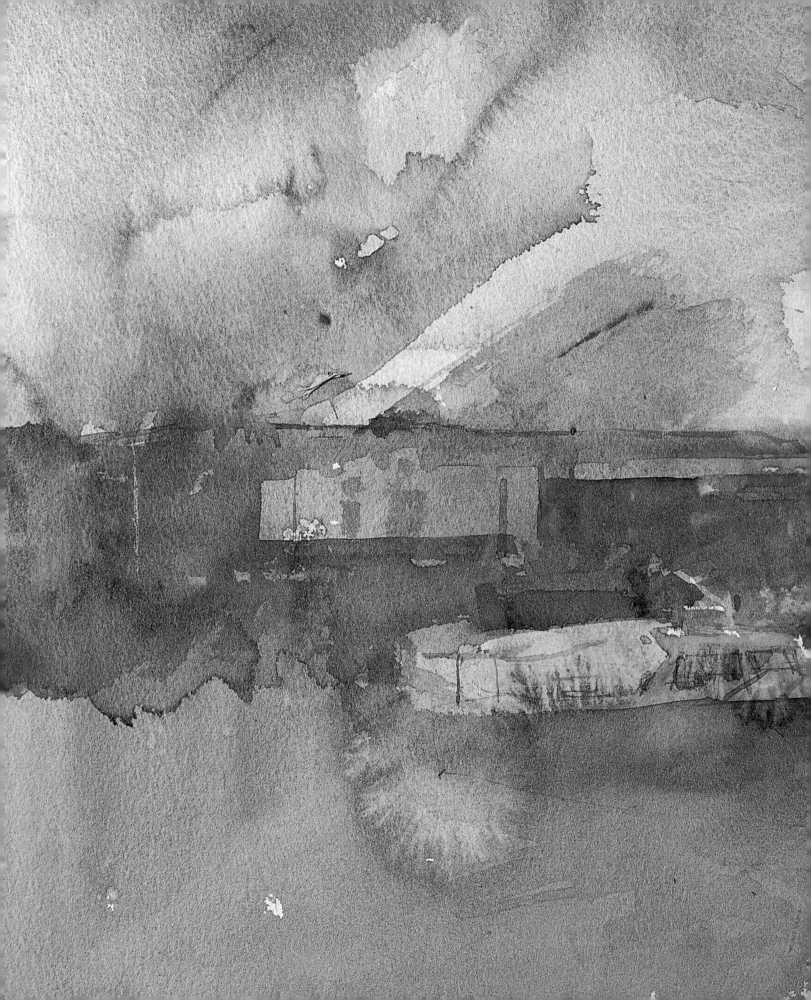

Realising the Subject

주제묘사

주제묘사

리즈 버틀러(Liz Butler)

개개인의 필적이 서로 다른 것과 같이 화가가 그림에 사용하는 언어도 화가 자신만의 독특한 것이다.
때로 화가가 사용하는 재료와 작업방식이 다른 작가의 그것과 비슷할지라도
자신만의 정체성을 결정하는 무언가가 작품 속에 반드시 존재하기 마련이다.

화가들은 각자의 기질과 작업의 소재에 맞추어 작업 방법을 결정하고 재료를 선택한다고 한다. 어떤 화가들은 현장에서 작업하는 것을 선호하고 어떤 이들은 작업실 내에서, 또 다른 이들은 그 두 가지를 병행하는 것을 좋아한다.

작업에 대한 정보를 모으는 방법은 여러 가지인데, 먼저 드로잉을 해보거나, 그림이나 사진, 시각적인 정보를 수집하거나, 혹은 자연 속을 거닐면서 얻은 기억을 바탕으로 작업실에서 작업을 해보거나, 또는 이러한 결과를 현장에서 얻어내는 것 등 다양하다. 이것은 전적으로 개인적인 취향이 바탕이 되며, 그림을 그리기 위한 정보 수집과 관련된 방법을 통해 이루어진다.

작업에 알맞은 종이의 종류와 무게를 선택하는 것은 종종 시행착오를 통해서 배

우는데, 이러한 전반적인 시도가 작업 과정의 모든 것이라 할 수 있다. 칠할 물감과 붓을 준비하는 것도 그렇다. 이 과정 역시 그림을 그리기 위한 작업의 한 부분이다. 물론 이러한 과정을 발전시키기 위한 목적으로 로열 수채화 소사이어티의 회원이 되기도 하고 또는 화가 동료들이 권하는 재료를 사용해 보기도 한다. 작업 과정에서 이뤄지는 새로운 발견은 그림의 재미를 더하여 준다. 이 과정을 생략하는 것은 작업을 계속해 나가기 위해 꼭 가져야 할 매우 근본적인 어떤 것을 잃어버리는 것이다.

작업을 이루는 또 다른 중요한 요소로 화가가 자신이 선택한 소재에 대해 가져야 하는 열정과 그것을 표현하여 관람자와 나누고자 하는 바람 등을 들 수 있다.

리차드 파이크슬리(Richard Pikesley, 다음 페이지 왼쪽 상단 그림 참고)는 빛이 자연경관에 미치는 중요한 영향을 포착하고자 열중하였다. 수채화 종이 반 정도 크기의 화면에 큰 스케일로 작업하면서 강렬한 기후와 함께 특정한 시간대의 느낌을 그림에 담아내며 현장에서 빠르게 작업하였다.

그는 이러한 야외 환경에서 작업하기 위해 두꺼운 수채화 종이인 파브리오 아티스티코(fabriano artistico)를 사용하였고 어느 정도 시간이 경과된 후 그 종이의 고온 압착한 표면 위에 수채화 물감이 자연스레 움직여지도록 하였다. 그는 본 작업의 하루 전 날 미리 작업 장소에 나가 경치를 익히기 위해 드로잉을 하였다.

덕분에 그는 종이 위에 전개될 전체 이미지에 대한 대강의 위치를 연필 스케치를 통해 예측해 볼 수 있었다. 그는 스트레치 처리 하지 않은 종이 위에 물기가 매우 많은 물감을 가볍게 채색하기 위해 탄력이 있는 둥근 붓을 사용하였으며 먼저 작업한 부분이 건조되는 동안 그림의 다른 부분을 진행해 나갔다. 그는 그림 표면에 습기를 유지하기 위해 깨끗한 헤이크 붓(hake brush)이 매우 유용하다는 것을 발견하였으며 불필요한 물기를 닦아내기 위해서는 티슈를 이용하였다. 순수 수채화로 그린 하늘 부분이 발광성을 잃었을 때는 투명한 화이트를 발라 반짝이는 느낌을 되살렸다. 순수 수채화와 투명 화이트의 조화로 또 다른 공간감을 더

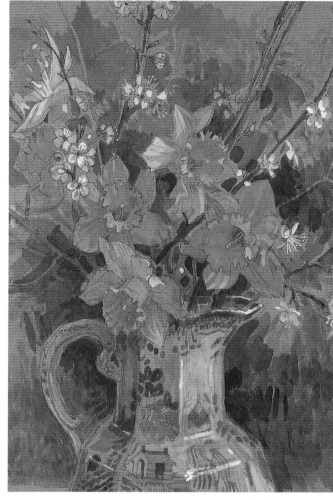

하면서 일종의 모호하고 흐릿한 효과를 만들어내고 있다.

'봄 꽃(Spring Flowers)'에서 샬롯 할리데이(Charlotte Halliday, 위 오른쪽 그림 참고)는 노란 황수선화 꽃잎을 통해 그레이 종이의 효과를 극대화하였다. 더 짙고 그레이 배경의 효과와 함께 만져질 듯한 꽃잎의 아름다운 반투명성이 작품에 표현되었다. 단단한 느낌과 광택이 나는 철주전자 표면이 이 작품의 텍스처 효과를 높이고 있다.

앤토니 이튼(Anthony Eyton, 위 왼쪽 하단 그림 참고) 역시 현장작업을 즐겼는데 그의 작업 초기단계에서는 연필의 사용을 피하면서 절제된 양식을 보인다. 이는 매우 중요한 방식으로 물감의 물조절을 용이하게 하는 작용을 한다. 또한 이것은 상당히 지적인 과정인 동시에 항상 물의 조절과 함께 물감을 자유롭게 방치해야하는 어려움이 따르는 과정이다. 또한 재료의 특성을 잘 알아야 하면서도 그에 대한 지식이 너무 방대해지면 오히려 완성된 작품의 생명력을 잃게 되는 경우가 발생하게 된다. 앤토니의 그림들은 이것들의 성공적인 조합으로 생명력을 잃지 않고 생동감이 넘치는 작품이 되었다.

클레어 달비(Claire Dalby, 앞 페이지 그림 참고)는 수채 물감을 다양하게 사용하는 세심한 화가이다. 그녀는 식물을 그리는 작업에는 깨끗하고 투명한 수채화

기법과 흰 종이를 사용하고 정물화 작업에는 틴트 처리된 종이와 수채화와 바디 컬러 기법을 혼용한다.

이 그림은 수채화의 투명한 레이어를 여러 겹 작업하여 쌓은 결과로 믿을 수 없을 정도의 깊이감과 풍부한 색감을 이뤄낸 뛰어난 본보기 작품이다. 네덜란드와 플랑드르 지역의 화가들이 이와 같은 글레이즈 기법으로 유화 작업을 많이 하였다. 클레어는 불투명 화이트를 가끔 사용하여 표면 질감을 표현하였다. 예를 들어 물병에 비치는 반짝이는 표면과 하이라이트, 자두의 과분과 광택, 배의 부드러운 표면과 포도의 효과 등을 살릴 경우이다.

왼쪽 클레어 달리(Claire Dalby, 114페이지 참고)의 섬세한 정물화의 세부
오른쪽 좌(위) 리차드 파이크슬리(Richard Pikesley, 168페이지 참고), 빛이 변화하기 전 이를 포착하였다.
오른쪽 좌(아래) 앤토니 이튼(Anthony Eyton, 146페이지 참고)의 생동감있는 간호사 보고서의 세부
오른쪽 우 샬롯 할리데이(Charlotte Halliday, 154페이지 참고)의 봄 꽃 연구의 세부

패턴 살펴보기

준 베리(June Berry)

나의 그림들은 일상생활에서 매일매일 일어나는 작은 사건들을 관찰하는 데서 시작한다.
작업의 모든 주제는 내 주위에 항상 산재해 있다. 그곳은 런던 남서부일 수도 있고
일년 중 며칠을 보내는 프랑스 시골 구석일 수도 있다. 두 사물의 순간적인 병치, 일련의 동작,
문이나 창문을 통해 보이는 실내의 물건들이나 정원들, 이러한 것들이 작업의 출발점이 된다.

나는 화면 위에 나타나는 추상적인 패턴에도 관심이 많다. 또한 작업에 사용되는 종이 자체가 매력적인 객체가 되기 때문에 이에도 관심이 있다. 거친 종이의 가장자리에 액상의 물감이 움직일 수 있도록 스트레치 처리가 되지 않은 종이를 주로 이용하는 한편, 구도가 변형되거나 사라지지 않게 붓자국을 모두 살리기 위해 종이가 배접이 된 상태로 작업을 하기도 한다. 나는 나비스(Nibis)와 빌라드(Vuillard), 보나르(Bonnard)의 작품을 특별히 좋아하는데 이들의 그림은 일본화의 영향을 받아 장식적인 패턴을 이용하여 형태를 평면으로 묘사하는 특징을 가지고 있다.

나의 그림은 현실로부터 벗어나 방해 받지 않을 수 있는 작업실 내에서 제작된다. 한 번 작업의 현장에서 벗어나면, 그동안 얻은 정보로 현장의 한 장면을 선택하는데 그 순간의 느낌과 감흥을 재생하기가 쉬워진다. 어느 경우이든지 그림은 현실에선 존재하지 않는, 창작된 요소들로 만들어지는 것 같다.
그림의 분위기는 계절에 따라 그리고 하루 중의 어느 시점인가에 따라 영향을 받는다. 내가 제일 좋아하는 시간은 저녁이다. 왜냐하면 저녁 시간은 프랑스 시골의 사라져가는 삶의 향수를 느끼게 하기 때문이다. 또한 정지, 조용함, 생장의 느릿함이 어느 정도 표현된 패턴을 작업에 불러올 수 있기 때문이다.

'새를 관찰하는 사람(The Bird Watcher, 왼쪽 그림 참고)'에서 가을에 피는 나무는 사각형의 반사된 패턴을 만든다. 왜가리는 걸어가는 사람과 짝을 이루고 물에 반사된 나무는 근경의 생물들과 짝을 이룬다. 원경에 보이는 씩씩하게 뛰어가는 젊은이의 형상은 정적이면서 나이가 들어 보이는 근경의 관찰자와 대비된다. 이렇게 또 한 해가 지나간다.
비록 내가 상당한 시간을 작업의 초기단계에 소요하지만 여유 있고 느슨한 방식의 나의 작업 목적은 그림이 자기 스스로 생명을 얻고 색과 구도의 가능성이 내 머리 속에 자리 잡는 순간에 느낌을 살려 그리기 위한 것이다. 내가 무엇인가를 관찰하였을 때 받았던 느낌과 감흥에 생명력을 불어넣기 위하여, 그리고 흘러가는 순간의 자연스러움을 화면 속에 포착하여 넣으려고 작업에 힘을 쏟는다.

'새를 관찰하는 사람(The Bird Watcher, 2002)',
수채화, 46×56cm(18×22in).

수면의 빛

데이빗 브레인(David Brayne)

나는 자주 낚시하는 사람에 대해 생각한다. 이 이미지는 여러 각도에서 나에게 도움을 주는데,
사람의 손에 낚싯대를 잡게 하면 한층 역동성 넘치는 그림이 된다. 팔을 쭉 편 자세는 서정미를 더하고
줄을 잡은 모습과 움직임 등은 자연스럽게 화면 안에 패턴과 리듬감을 형성해 준다. 이러한 방식으로 그림 속의 인물은
하늘과 물리적으로 연결되고 바다나 강의 표면이나 가끔은 물 속으로까지 연결된다.

나는 바이칼 아포스톨릭 안에 기재된 라파엘 삽화를 많이 보아왔다. 거기에는 사도인 어부들이 뱃전에 기대어 그물을 끌어당기는 모습이 있는데, 이는 다른 두 세계의 만남, 즉 각기 다른 요소들의 결합에 대해 말하고 있다.

바다는 특별한 색조를 갖지 않는다. 그저 바다 위나 그 아래의 색을 반영할 따름이다. 오카나 오렌지, 옥사이드와 같이 소재와 관련 없어 보이는 색을 사용하면 재미있는 효과를 볼 수 있다. 그래서 그 색들이 바다를 표현해 내는 결과를 보는 것도 흥미롭다. 검 아라빅이나 아크릴 젤과 같은 수성 매체에 자연 안료를 이용하여 종이에 칠하면 수면의 빛이 깨지고 부유하는 효과를 잡아낼 수 있고, 물 밑에 있는 것을 비쳐 보이게 할 수 있다. 어떤 안료들은 마른 상태에서는 흐릿해 지지만 곱게 빻아 사용하거나 아크릴 젤과 함께 종이 표면에 직접 쓰면 색이 투명하고 밝게 바뀌기도 한다. '세 명의 낚시하는 여인들(Three Fisherwomen, 아래 그림 참고)'에서의 바다는 이러한 방식으로 그려졌다. 즉 투명한 아이언 옥사이드로 레드와 오렌지를 보충하고, 블루의 물의 효과를 위해 매우 소량의 울트라마린을 티타늄 화이트와 섞어 사용하였다. 나의 다른 많은 작품들과 마찬가지로 이 팔레트도 제한된 색의 범위를 가지고 있다. 다른 톤과 색조의 정교함은 안료와 바인더의 비율을 바꾸거나 이들을 간단히 혼합하여 조절할 수 있다.

나의 작업의 출발점은 항상 인물이며, 스트레치 처리된 종이 위에 연필로 작업을 한다. 나는 나의 기억을 바탕으로 내가 아는 사람들을 그리고, 내가 만들고자 하는 포즈나 행동에 대한 분명한 아이디어를 갖고 그림을 시작한다. 그래서 드로잉이 최종 작품보다 더 세부적으로 묘사 되는 편이다. 드로잉은 작업에 대한 나의 생각을 분명히 하고, 작업이 너무 과해 발생하는 부작용들을 막는데 도움이 된다. 나는 수채화 물감과 아크릴 젤을 사용하는데, 가공하지 않은 안료로 반짝이는 정도와 색의 순도를 이루고 수많은 반투명의 레이어를 적용하여 색의 깊이와 그레이드를 만들어낸다.

작품은 고요하고 말이 없다. 작품의 초점은 인물들과 그들이 사는 장소에 있다. 얕은 화면과 반복되는 색의 정교한 톤은 이들의 조화를 강조한다.

'세 명의 낚시하는 여인들(Three Fisherwomen, 2001)',
수채화, 안료, 아크릴 젤, 64×86.5cm(25×34in).

세부묘사

클레어 달비 (Claire Dalby)

이 그림 속에 있는 주전자는 나의 이모의 것이다. 나는 이 주전자의 색과 풍부한 패턴을 사랑하여

오랫동안 눈을 떼지 않고 관찰해 보았다. 크라운 임페리얼 패턴의 조각보는 사실 충동 구매한 것이었다.

그것들은 다소 고급스러운 것들과 조합이 필요할 것 같았다.

나는 주전자를 뒤 쪽에 놓고(내가 이 순수한 화이트를 멀리 보이게 표현할 수 있을까?)

그릇과 포도, 자두, 배들을 그 앞에 배치하였다(옐로우과 핑크가 함께 작업될 수 있을까?).

사물의 배치는 놀랍게도 빨리 이루어진다. 내가 레몬 두 개를 평범한 배경에 배치하는 데에 아침 나절의 시간을 모두 보내는 것과 비교하면 말이다. 조명은 자연광을 이용한다. 나는 빛이 어떻게 다른 물건들로부터 반사되는지, 그것들의 강도와 독특한 텍스처를 어떻게 드러내는지 몰두하여 관찰하였다.

종이는 스트레치하기가 상당히 어렵고 까다로운 캔손 종이(Canson Mi-Teintes "Cachou)이다. 하지만 작업하기 알맞은 색과 탄력 있는 표면을 갖고 있다. 나는 투명한 수채화 물감(예를 들면 번트 시에나와 같은)을 사용하여 사물의 모양, 공간과의 관계, 그리고 부피를 표시하는 것으로 작업을 시작한다. 약간의 주요 색을 칠하고 나면 종이는 거의 채워지게 된다. 마지막으로 나는 불투명 화이트를 투명한 수채화 물감과 함께 사용하는데 이는 결국 혼합된 모든 색에 나타나게 된다(그 혼합된 색은 여전히 매우 어두울 수 있다). 색이 쌓여가고 가장자리의 처리가 부드럽게 정리되고 불필요한 부분을 닦아 내면서 점차 작업이 완성되어 간다. 작업이 더 진행될수록 색들의 관계에서 서로에게 더 많은 영향을 끼치게 되는 것을 또한 알 수 있다.

세부 묘사는 결코 그 자체로 하나의 목적이 되는 것이 아니라, 계속적으로 그림을 다듬어 나가는 과정의 결과로 볼 수 있다. 정교하고 정확한 묘사는 식물

화가로서 내 작업에 있어 필수적이지만, 매우 작고 정교한 스케일 작업에 있어서 나는 마치 나무를 조각하는 사람이 된 듯이 작업한다. 긴 털을 가진 0 사이즈의 붓(핸드오버 시리즈 33, AS Handover Series 33)은 작은 식물을 그리느라 그 끝이 닳았는데, 역시 정물화와 풍경화의 드로잉 작업의 단계에서 훌륭하게 사용된다. 나는 반드시 큰 스케일로 작업해야 할 필요를 느끼지는 않기 때문에 작은 크기의 종이에서 큰 공간감을 창조해내는 것을 작업의 목표로 삼고 있다.

 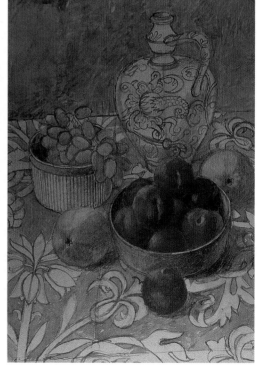

'헝가리언 물병과 크라운 임페리얼(Hungarian Jug with Crown Imperial, 2003)', 수채화, 바디컬러, 틴트 종이, 40 x 27.5 cm (15.7 x 10.8 in).

왼쪽 좌 형태를 잡기 위한 붓 드로잉하기
왼쪽 우 색 작업 시작하기
오른쪽 완성된 작품

자연스럽게 작업하기

앤토니 이튼(Anthony Eyton)

작업의 소재를 마주할 때 그것을 대하는 동시에 그리고자 하는 충동이 생긴다. 물론 그것을 수채화로 표현 하는 것은 쉬운 일이 아니다. 유화 작업에서는 불투명하기 때문에 색을 섞어 넣거나 덧바르기가 한결 쉽다. 또한 어두운 색들을 작업에 쉽게 더해 넣을 수 있다. 그러나 수채화는 그렇지 않다. 수채화는 극도의 조심성과 자제력이 필요하다. 블랙의 느낌이 나면 안 되는 부분에는 직접적으로 블랙을 사용하지 않아야 한다. 그렇지 않으면 귀한 종이를 망치게 된다.

나는 연필로 드로잉한 후에 색을 채워 넣는 방식을 좋아하지 않는다. 채색하는 과정으로 직접 넘어가서 다이나믹하게 그리는 것을 훨씬 선호한다. 초기의 색 와시가 화면 전체에 신선하고 자연스럽게 유지되도록 하려면 적절한 통제와 판단이 있어야 한다.

그러나 나는 가끔 이러한 것을 무시하고 즉흥적으로 다이나믹하게 그린다. '간호사 보고서(Nurses' Report, Leicester Royal Infirmary, 다음 페이지 그림 참고)'에서 간호사들은 책상 주위에 오래 서성거리지 않고 책상으로 향해 빠르게 돌진해 갈 뿐이었다. 이 그림은 1986년 내가 레케스터 병원 소속의 예술가였을 때 그렸다. 그 장면은 워드 보고라고 불리는 밤번 간호사와 낮번 간호사의 교대시간을 그린 것이었다. 그 순간은 환자의 안위를 위해서도 중요한 순간이었으나 내게 있어서는 시각적인 매력을 지닌 작업이 필요한 장면으로 보였다.

'지붕, 로마(Rooftops, Rome, 1981)', 수채화, 40×61cm (16×24 in).

작업실에서의 재작업의 과정은 없었다. 그 장면은 현장에서 직접 그렸는데, 매일 아침 20분 정도 두 세 차례에 걸쳐 작업하였다. 이러한 경우 미리 예정된 방식이나 프로그램을 갖는 것은 좋지 않다. 그렇지 않으면 간호사들의 하얀 앞치마와 모자의 강한 인상, 그것이 어두운 배경과 재미있게 연관되는 순간을 놓칠 지도 모르기 때문이다. 이러한 것을 효과적으로 표현할 수 있는 유일한 길은 정적인 것에 집중하는 동시에 무엇인가 움직이는 순간 나타나는 이미지에 집중하는 것이다.

평범한 것에서부터 특수한 것으로 순차적으로 작업해나가며 드로잉과 실제적인 형상이 그려지면서 흰 종이의 여백은 메꾸어져 간다. 종이의 흰색 역시 하나의 작업 재료로서 쓰여 졌다. 사실 나는 내면의 눈으로 내 앞에 앉아있는 간호사들을 쿠베트(Coubert)의 위대한 작품 '결혼을 준비하다(The Preparing for the Wedding)'에 등장하는 인물들로 보았다. 이 그림은 수채화 작품이었으므로 실재로는 매우 가볍고 활기찬 장면으로 표현 되었지만 쿠베트의 작품에서 보인 질량과 육중한 느낌의 대비는 미술이 우리의 시각에 어떻게 영향을 미칠 수 있는지 보여주는 한 예가 되었다.

나는 일기장에 이렇게 썼다. '나의 시선은 우선 인디안처럼 보이는 한 간호사에게 모아진 후 20분 동안 꼼짝 않고 주시하였다. 옷의 접힌 부분들, 불룩 튀어나온 부분들, 그리고 그리기 힘든 다리의 형상들을 옮겨 다니며 즐거움을 만끽했다.'

끝으로, 작업이란 공간과 빛을 발견하려는 시도이며 윌리암 블레이크(William Blake)의 말대로 움직이는 즐거움을 잡아내는 그 무엇이다.

간호사 보고서(Nurses' Report, Leicester Royal Infirmary, 1985)', 수채화, 38×46cm(15x18in).

인상주의적 형상

필리스 진저(Phyllis Ginger)

나는 매일 소재를 기록하는 것을 좋아한다. 특히 일상에서의 사람들의 활동이 좋은 소재이다.
나는 대부분의 시간을 런던을 지형학적으로 다루는 책의 일러스트레이터로 일해왔다.
잎이 우거진 광장을 거니는 사람들이나 피카디리, 레케스터 스퀘어나 호본 같이 복잡한 상점가의 사람들을 그리면서,
우리를 둘러싼 일상의 번잡거림이 흥미로운 기록이 되는 것을 본다. 크리켓 경기 장면, 꽃 전시회, 템즈 강가의
토우패스를 달리는 자전거 선수들 등의 형상이 그러하다.

현재 나는 웨스트 런던의 큐 가든 주변의 경치에 관심을 갖고 있다. 그 가든으로부터 강 건너 씨온 하우스까지의 전경이나, 심지어 큐 가든의 호수들 옆에서 그저 백조와 오리를 쳐다보고 있는 사람들까지도 경치의 일부가 된다. 가족들의 모임에 대한 기록들, 그러니까 책을 읽고 옷을 입어보고 정원에서 차를 마시는 가족들의 움직임 등도 작업 영감의 원천이 된다.

나는 보통 소재의 움직임을 포착하고자 하는 데서 작업을 출발한다. 주로 스케치북과 연필을 가지고 시작하고 여러 장의 빠른 스케치를 통해 대상을 형상화 하면서 그에 친숙해진다. 그 후에 나는 수채화 종이를 가져와 작업을 계속한다. 전체적으로 나는 두 가지 방법을 택한다. 처음에는 연필을 사용해 아웃라인을 희미하게 그리고 적당히 따뜻하거나 차가운 느낌의 그레이 와시(번트 시에나와 울트라마린을 다양한 비율로 섞은 물감의 혼합물)로 밝고 어두운 부분을 구분 짓고 나서 특정한 색을 골라 칠한 후 맨 위에 사람의 자세한 형상을 그린다. 또 다른 방법으로, 나는 붓을 잡고 직접적으로 채색을 시작하는데, 붓끝이 탄탄하고 가는 세이블 10번 붓이나 납작붓(긴 한 획 우모16mm)을 써서 색과 톤을 구분하고 처음부터 상당히 넓은 면적을 작업해 간다.

어두워지면 나는 작업실로 돌아와 스케치북에 적어온 인상들과 색노트를 보고 작업을 계속 하거나 다른 적당한 날 다시 그린다. 인물들을 인상주의적으로 다루어 사람들의 움직임을 표현하는데, 만약 한 인물의 절반만 포착할 수 있었다면 그 나머지 절반은 그 뒤의 다른 인물의 정보를 더하여 완성시킨다. 이때 적당한 크기의 붓들을 사용하여 그것들을 대략적으로 그려 간다. 나는 수채화의 붓작업을 상당히 여유 있게 진행하면서 화면에 생동감을 연출하는 것을 좋아한다.

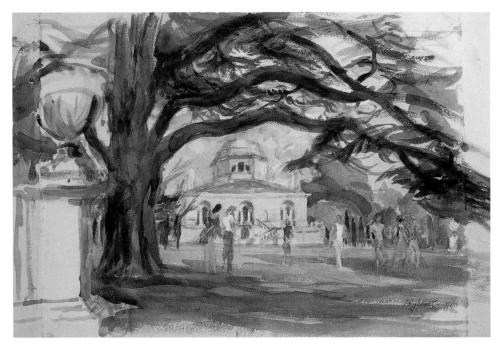

왼쪽 치스윅 하우스: '당신이 좋아하는 대로' 꾸며진 것 (Chiswick House: A Setting for 'As You Like It', c 1985), 수채화, 31×47cm(12.2×18.5in).
오른쪽 마리 로이드 모자를 쓴 프란시스의 초상 (Portrait of Frances in a 'Marie Lloyd' Hat, c 1982), 수채화, 35 × 23 cm (13.7 x 9 in).

인물화 그리기

엘리자베스 크램프 (Elizabeth Cramp)

초상화를 그릴 때 나는 모델의 삶의 배경과 관심사에 대해 알고자 한다.
이러한 것들을 종합해야만 깊이있는 하나의 초상화가 완성 될 수 있다.

드로잉을 하는 동안 모델에게 말도 하고 자유롭게 움직일 수 있게 한다. 걷게 하기도 하는데, 이런 과정을 통해 그들의 바디 랭귀지를 알게 되고 그런 다음, 나는 작업의 방향과 관점을 정한다.

다음으로 작업실로 가서 다양한 크기의 스케치북 위에 모델의 관심사를 생각하면서 그의 상반신을 화면에다 아이디어을 짜내며 대략 그려본다. 나는 색노트를 만들어가며 모델의 성격을 가장 잘 표현할 수 있는 전체적인 색을 결정한다.

나는 고온 압축된 종이를 주로 사용하는데 종이의 표면에 약간의 텍스처가 있어 그림에 다양한 광도를 줄 수 있는 종이를 선호한다. 나는 종이를 드로잉 보드에 붙이고 내가 디자인한 것들의 치수를 재어 본다.

드로잉과 아이디어 스케치북을 드로잉 보드 옆에 놓고 첫 색 와시를 모델이 위치한 부분 위에 칠한다. 작업을 진행하면서 투명하고 낮은 톤의 여러 겹의 와시가 쌓여가면서 화면은 더욱 강한 색과 톤으로 강조 되어진다.

기본적으로 나의 작업은 순차적으로 이루어진다. 드로잉의 단계에서 어느 정도 형태가 나타나고 붓, 펜 또는 4B 연필 모두를 사용하여 자유로우면서도 위험 부담이 있는 섬세한 즐거움을 화면에 구사한다.

'브라이언(Brian, 1997)', 수채화, 51 x 40 cm (19 x 15 in).

액상 미디엄

아이슬라 혹크니 (Isla Hackney)

수용성 미디엄은 실험적이고 즉흥적인 성질을 가지고 있어 나를 매료시킨다.
나는 대담하게 직감적으로 작업하면서도 심사숙고하며 작품을 조절해 나간다. 기회가 되는 대로
나의 작업에 사용된 매체의 물질성에 대해 관람자들이 관심을 갖게 함으로써
소재에 대한 느낌과 함께 그것에 작용하는 나의 관계성을 그들에게 전달하는 것을 작업의 목표로 삼는다.

나는 커다란 붓으로 물감을 떠내어 칠하거나, 조금 높은 위치에서 물을 부어 물감이 그 안에 떠도는 효과를 내는 것을 좋아한다. 풍경에 대한 나의 반응은 실재적이면서도 감정적이다. 풍경 속의 세찬 흐름이나 대기의 파노라마적인 성질을 포착하기 위해 나는 큰 종이에 작업하는 것을 선호한다. 붓작업의 스케일과 색을 칠하는 속도와 방향을 강조하는 것이나 하나의 붓자국이 다른 붓자국과 대칭되는 것 모두가 한 이미지를 이루는 역동성 안에 통합된다. 나는 주로 작업실 바닥에서 작업을 하는데, 수채화 스케치와 색노트, 드로잉 작업한 것들을 내 주위에 늘어놓고, 그것들로부터 충분한 느낌을 받도록 한다. 내가 작업 현장과 그 분위기, 풍경 속에서 느낌 등에 대한 기억을 가지고 작업을 시작해서 종이 위에 펼쳐지는 각종 이벤트에 반응하는 나의 흔적이 그림으로 만들어지는 것이다.

한 면을 색으로 채워야 할 때, 나는 그것이 미리 예상치 못한 방향으로 움직이도록 한다. 나는 즉흥적인

'저녁이 다가오다 (As Evening Approaches, 2001)', 수채화, 아크릴화, 56 x 76 cm (22 x 30 in).

작업을 좋아한다. 물감이 작업의 주제를 스스로 나타내도록 자유롭게 표현하는 것이나, 어떠한 정해진 계획대로 움직이기 보다는 모험을 감수하는 것, 어떤 색이 또 다른 색과 혼합되도록 전체를 붓으로 칠하고 나서 스폰지로 물감을 닦아내어 밑색의 기본적인 요소만 남기는 것과 같은 방식은 나의 작업에 필수 요소가 된다. 이미지를 레이어로 작업할 때에 나는 광범위하게 색을 사용하여 화면 구성을 용이하게 하고 이보다 더 복잡한 형상들과 대비를 이루도록 한다. '록키 절벽, 푸른 파다, 흰 모래사장(Rocky Outcrop, Blue Sea, White Sand, 다음 페이

지 그림 참고)'에서 어떤 이미지의 주요한 선들은 물감이 종이 위에 우연히 나타나도록 표현하고 남은 부분을 닦아내어 만들어낸 것이다. '저녁이 다가오다(As Evening Approaches, 위의 그림 참고)'에서, 그림에 표현된 물감의 리듬감은 풍경 자체에서 뿜어 내는 본래의 느낌을 잘 반영하고 있다. 근경에 보이는 코발트 블루의 그림자가 푸른 대지 위로 빠르게 움직이도록 나는 한 가지 색을 바른 후 다른 색을 흘려서 그것과 혼합되게 하였다. 원경에는 스폰지로 물감을 닦아내어 나타난 종이의 표면이 빛의 변화를 나타내게 하였다.

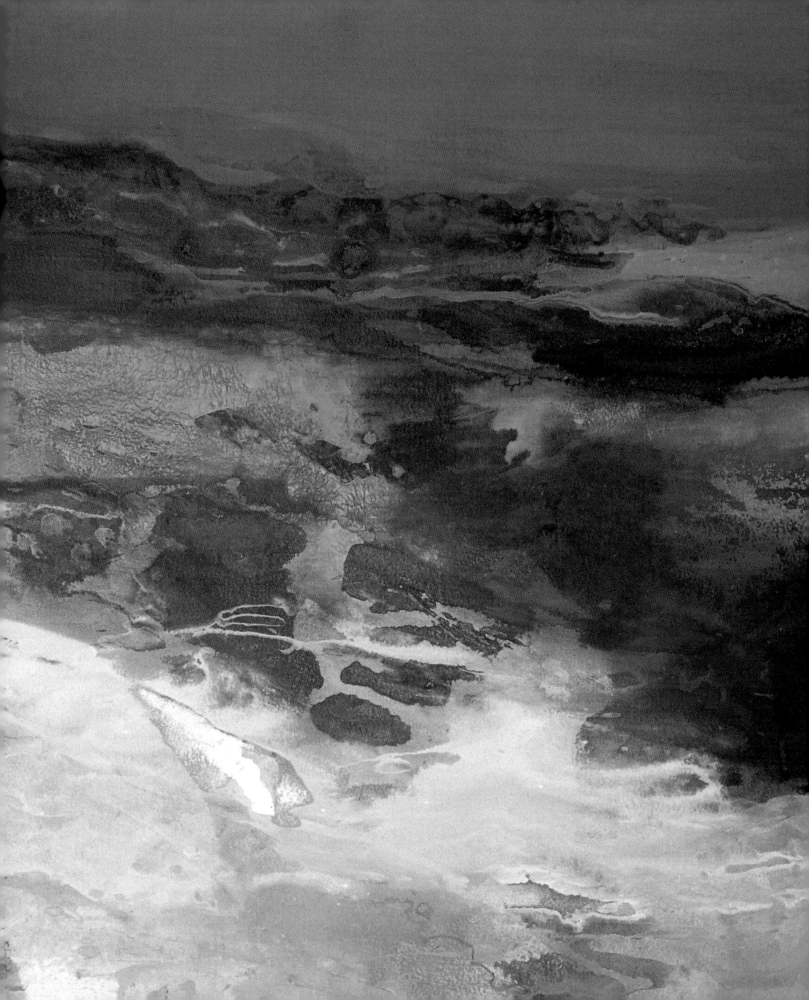

'록키 절벽, 푸른 파다, 흰 모래사장 (Rocky Outcrop, Blue Sea, White Sand, 1999)',
수채화, 아크릴화, 56×74cm (22×29in).

도시풍경

샬롯 할리데이 (Charlotte Halliday)

내가 묘사하고자 하는 작업 안에는 인간에 의해 조성된 무언가가 존재해야 한다고 생각한다.
이러한 이유로 나는 건물이라고는 전혀 없는 교외로 나가서 작업하고 싶지 않다.
그래서 오히려 도시의 풍경은 나의 관심을 끈다. 벽돌 건물, 돌과 회벽 그리고 건축물의 세밀한 부분에
떨어지는 빛과 같은 것들은 복잡할수록 더 좋다. 나는 매우 난해한 건물의 장식물들을 묘사하는 것을 즐긴다.
그리고 그것을 실제와 같이 그리려고 열정을 다해 노력한다.

최근 몇 년간 나는 꽃을 그리는 것에 만족하였다. 그러나 그 작업은 어떠한 구조를 가지고 있다. 부드럽고 얼룩진 꽃송이 자체는 결코 매력적이지 않으나, 사랑스러운 색감은 모두에게 매력을 준다. 눈송이나 프리뮬라 꽃의 명료함과 세련미는 마음을 즐겁게 하지만 국화꽃은 그다지 매력적이지 않다.

드로잉은 모든 면에서 작업의 기초가 된다. 오래 전에 나는 펜을 이용해 직접 흰 종이 위에 그림을 그리려고 애썼으나, 지금은 그 방식보다 연필로 그린 후 가는 붓으로 톤을 넣은 종이에 수채화 물감으로 색을 칠하는 것을 선호하게 되었다. 그리고 화이트 과슈를 덧칠하여 또 다른 깊이감을 갖게 하기도 한다.

영국의 국회의사당은 여러 각도에서 드로잉과 채색을 하기에 좋은 곳으로 평가되고 있다. 내가 수채화로 드로잉한 빅토리아 타워(다음 페이지 그림 참고)는 두 친구들의 주문으로 제작되었다. 한 친구는 매일 출근길에 그곳을 걸어 지나는 사람이었고, 또 다른 친구는 내가 흥미 있어 하는 방향대로 그 건물의 골격을 반만 표현하면 재미있겠다고 느끼는 사람이었다. 이상하게도 나는 항상 건축물의 골격에 특별히 더 끌린다. 이는 건축물이 신비로운 마력을 가지고 있어 나로 하여금 그곳에서 일어나는 일들을 발견하게 하고 이로 인해 더 많은 작업을 하는 것 같다. 몇 년 전 나는 살리베리 성당 소유림에 세워지는 성당의 그림을 크게 그렸다. 그 건물의 구조 자체가 건축 공학상의 놀라운 업적으로 꼽혔다(나와 같이 그것을 보지 못한 콘스타블과 터너에게 상당히 미안했다). 그리고 나는 종종 성베드로 성당을 그릴 때 건물의 어떤 부분을 드러내지 않은 채 흐린 연필로 그리곤 했다.

봄 꽃들(위 오른쪽 그림 참고)은 내가 초기에 시도했던 작업들 중의 하나였는데 이는 상당히 어려운 작업이었다. 화면 속의 청백색의 주전자는 그림이 완성되고 나서도 한동안 우리 집에 있었다. 나는 물건을 잘 버리지 못하는 수집가 스타일이기 때문이다.

에드워드 건축의 광대한 인명사전을 일러스트한 후로 후기 알렉산더 스튜어트 그레이까지, 나는 그 시기의 다중적 요소의 복합적인 세부묘사를 그려내는 즐거움을 알게 되었다. 벤틀리(J F Bentley)의 웨스트민스터 성당(위 왼쪽 그림 참고)은 바로 그 예가 된다. 항상 에드워드식 건축물이 좋은 것만은 아니지만, 그래도 나에게는 작업하는 맛을 준다.

왼쪽 좌 '웨스트민스터 성당, 프란시스 스트리트에서 (Westminster Cathedral from Francis Street, 2000)', 연필, 수채화, 48×28cm (19×11 in).
왼쪽 우 '반야드 시골집에서 가져온 꽃 (Flowers from Barnyard Cottage, 1993)', 연필, 수채화, 38×30cm (15×12 in).
오른쪽 '빅토리아 타워, 웨스트민스터 궁 (The Victoria Tower, Palace of Westminster, 1993)', 연필, 수채화, 50×40cm (20×16 in).

세밀하게 지형 작업하기

배리 오웬 존스(Barry Owen Jones)

나는 채널제도의 건지 섬에 산다. 이곳에는 지형을 대상으로 하여 작업하는 화가를 위한 소재가 많이 있다.
바다풍경으로부터 육지와 건축물에 이르기까지 매우 다양한 소재들이 존재하는 곳이다.

나의 궁극적인 작업의 목표는 그곳에 있는 다양한 소재들을 통하여 날씨와 빛의 변화에 따른 다양한 풍경의 분위기를 전달하는 것이다. 나의 그림을 통해 눈앞에 펼쳐진 장면을 더욱 정확하게 묘사하고 싶다. 이것은 매우 조심스럽게 드로잉하여 세밀한 수채화를 만들어 내는 것을 의미한다. 그러나 한편으로 흥미로운 작업이 되도록 하기 위하여 나는 가능한 자유로운 방식으로 수채화를 그린다.

여기 소개된 그림은 건지의 것이 아니고 그리스의 코로니에 있는 오래된 수도원의 풍경이다. 해변 도시가 고원 위에 높이 자리 잡고 있기 때문에 청명한 공기와 가을빛은 나에게 흥미로운 주제가 되었다. 나는 그림 오른쪽에 있는 돔의 장식들이 재미있게 느껴졌고 건물 벽에 나타난 돌의 패턴과 질감도 흥미로웠다. 또한

그 부분에는 주벽 건축에 쓰인 오래된 박공벽 조각들도 있었다. 이와 같이 새로운 요소들을 발견하는 재미뿐 아니라 장소에서 느껴지는 색다른 느낌을 건물의 세밀하고 아기자기한 구조물에서 창조해 낼 수 있었다.

나는 종이의 흰 면의 광택을 잃지 않도록 조심했다. 그렇지 않았으면, 그리스의 햇빛이 작품에서 느껴지지 않게 되었을 것이다. 짙은 색의 소나무들이 오히려 그 빛을 강조하고 있어, 반 고흐의 말 대로 '대지의 느낌표'를 만들어 내려 노력하였다. 그늘의 크기는 최소로 줄이고 하늘의 푸르름은 블루로 나타내도록 하였다. 마당 가운데의 잔디와 식물들에 표현된 따뜻한 색은 더운 느낌을 강조하고 있다. 나는 그 현장에 여러 번 들러 그 때마다 조금씩 작업을 계속 하였다. 슬프게도 그곳은 지금 완전히 버려진 곳과 같이 황량하게 되었다.

'성 세례요한 수도원, 코로니, 그리스
(Monastery of St John the Baptist,
Koroni, Greece, 1996)',
수채화, 38 x 51 cm (15 x 20 in).

빛과 그림자

에일린 호건(Eileen Hogan)

빛과 그림자는 나의 작품에서 항상 중요한 특징을 이룬다. 특히 그림자와 그 패턴의 기하학을 중요시 한다.

그림자는 숨으면서 또한 드러난다. 공간을 나누는 동시에 그 공간에 대한 이해를 관람자에게 제공한다.

패턴을 그려내고 또 재생산 하면서 그림자의 특성인 불명료성을 창조해 낸다.

그림자가 존재한다는 사실은 분명하지만, 보이는 듯하면서 보이지 않는 것이 매력이다.

빛의 패턴은 움직이지 않으나 계속 바뀌는 성향이 있다. 고요한 느낌 가운데 불안정한 어떤 것, 무언가 곧 일어날 듯한 느낌이 빛 안에 있다.

2000년도에 모니자 알비(Moniza Alvi)가 쓴 시 '의자와 섀도우에 대하여(Of Chairs and Shadows)'는 순수미술 협회(The Fine Art Society)에서 열린 나의 전시회 '의자와 섀도우(Chairs and Shadows)'에 대한 것이다. 그 시는 나의 일러스트 작품과 함께 핏 포니 출판사에 의해 전시회와 더불어 출판되었고 2002년에는 알비의 작품 '영혼(Souls, Bloodaxe Books)'에 포함되었다. 이

시는 그림자가 나에게 있어 하나의 물질로서 중요성을 가지는 것에 대한 시적 표현을 담고 있다. 또한 그 책과 시의 내용을 통해 나의 작업에 대한 관심을 나타내고 있다. 시는 이렇게 시작된다.

의자와 섀도우에 대하여
우리가 서로의 대화에 피곤하고 싫증날 때
휴식이 되는 것은
의자와 그림자로 하여금
조심스럽게 우리의 대화를 이어가게 하는 것이다.
그러나 그들은 침묵하지 않을 것이다.
의자는 벽과 이야기 할 것이고
주로 바닥에 놓은 깔개와
자신의 그림자에 관심을 갖게 될 것이다.
이것은 쉽지 않은 관계이다.
그림자는 저 자신과 사랑에 빠졌다.
그리고 의자들도 그러하다.

'그림자(Shadows, 2001)', 아크릴화, 수채화, 종이, 71×53.5cm (28×21 in).

'의자 (Chair, 2000)', 아크릴화, 수채화, 종이, 51×71cm (20×28in).

음악가들과 작업하기

메리 잭슨(Mary Jackson)

내가 좋아하는 작업 소재를 하나 알려 주려고 한다.
나는 글린번 오페라와 영국 국립 오페라의 전속 화가이다. 내가 음악분야의 전문가라는 뜻은 아니다.
그러나 몇 가지 나누고 싶은 것이 있다.

내가 작업을 시작하면서 가장 중요하게 생각하는 것은 사전에 작업 현장을 염두에 두는 일이다. 교향악단 자리나 관람석에서 작업을 하는 것은 제한된 장소에서 일을 해내야 하는 것을 의미한다. 작업실이나 야외 환경에서 작업하는 것과 비교하면, 필요한 때에 필요한 무엇인가를 직접 찾는 것이 보다 어려워진다. 이와 같은 경우가 발생하면 악단의 매니저가 큰 도움이 될 수 있을 것이다. 혹은 등이 달린 보면대를 여분으로 가지고 있는 것도 좋은 방법 중 하나가 될 것이다.

내가 사용하는 재료의 기본은 연필이다. 콘테와 세 가지 수채화 물감, 즉 토양의 색들과 블랙, 그리고 수성 연필을 주로 사용하는데 목탄은 사용이 용이치 않다. 나는 스케치북과 휴대가 편리한 종이, 또는 보드의 모양에 맞게 잘 늘어나는 수채화 종이(내가 쓰는 종이 중 가장 큰 사이즈는 A4이다)와 작은 수채화 물감 박스, 그리고 플라스틱 물통 하나를 사용한다. 항상 6자루 정도의 연필을 미리 깎아 준비해둔다. 모든 것을 잘 정돈해서 작업을 준비한다.

나는 지휘자와 연주자들에게 눈을 고정하고 연필을 종이에 밀착하여 작업하려 노력한다. 이러한 동작은 매우 표현적인 것들로서 지휘자의 자세, 바이올린 주자들의 활긋는 법이나 성악가의 자태까지도 실감난다. 나는 이것들을 단숨에 잡아내어 빠르게 그린다. 색노트에 남기면서 움직임과 다양한 장면들, 의문점들을 써 놓는 것을 잊지 않는다.

다음으로 화면 구성에 관한 것이다. 아주 많은 카메오들이 이곳에 존재할 수 있다. 나는 작업의 주제를 정하고 중심 인물의 형태부터 그려 나간다. 때로는 단 한 명의 음악가나 지휘자만 배경 속에 나타나기도 한다. 나는 인물과 무대와 악기가 만들어내는 다양한 각도를 가진 형태들을 찾고 항상 화면을 재어본다. 바이올린 활을 어디에 놓을지 정하고 원하는 동작이 나올 때까지 관찰을 계속한다. 인물의 주변을 어떻게 꾸밀 것인지 계획하고 톤을 이용하여 네거티브의 형태를 잡는다. 조각 그림 맞추기 놀이처럼 이러한 이미지들은 천천히 만들어진다. 버나드 던스탄(Bernard Dunstan)의 작품들을 참고할 수 있기 바란다. 그는 이 장르의 대가이며 음악관련 작품들을 주로 유화로 그렸다.

왼쪽 '작업 스케치, 라 카자 라드라에서 루시아의 캐롤, 가싱튼 오페라(Carole Wilson as Lucia in La Gazza Ladra, Garsington Opera, 2002)', 연필, 수채화, 23 x 19 cm (9 x 7.5 in).
오른쪽 '뉴버리 페스티벌 연주자들(Newburry Festival Players, 1998)', 수채화, 35 x 25 cm (12 x 10 in).

'가싱튼 오페라 리허설 (Rehearsal at Garsington Opera, 2003)', 수채화, 과슈, 25×35cm (10×13.8in).

오케스트라의 휴식시간을 이용하여 초기 와시 작업을 하거나 전체적인 색을 입히거나 화면의 구성에서 강조할 부분을 단일색으로 채색한다. 그런 다음, 배경과 무대장치의 조명을 묘사하거나 작품을 최종적으로 완성하는데 필요한 작업을 한다. 리허설 때 작업을 시작하면 좋은 점은, 상황을 재작업하거나 새롭게 진행해 나갈 기회가 있다는 것이다. 나는 결코 드로잉에 필요이상 힘을 들이지 않는다.

그날의 작업을 작업실로 가지고 와서 아직 현장의 기억이 생생할 때 그림을 계속 그린다. 무대가 매우 어지러웠던 경우, 나는 이미 그려진 것과 함께 다음 세 가지로 그림을 단순화시킨다. 첫째, 어떤 부분을 강조 하거나, 둘째 불필요한 여러 부분을 생략하거나, 셋째 화면 구성을 변화시키는 것이다.

기본 색과 내가 선택한 색만으로 색 팔레트는 제한한다. 나는 동시에 최소 두 가지의 다른 그림을 그린다. 한 와시가 마르는 동안 다른 것을 작업하기 위해서 이

다. 그림이 연결 되어 보이지 않을 때는 과감하게 큰 와시로 전체 그림에 작업하고, 빛이 드는 밝은 부분을 붓으로 닦아낸다. 마지막 하이라이트는 차이니즈 화이트나 분필을 이용한다.

내가 쓰는 종이는 틴트된 것으로 내가 작업해 나갈 중간 톤의 기준이다. 종이를 라이트 보드에 놓고 마스킹 테이프로 붙여 작업한다. 프랑스의 루스콤브 밀 (Ruscombe Mill)은 훌륭한 종류의 종이를 생산해 낸다. 그림을 액자에 넣는 것은 중요한 일이며 또한 개인적인 선택이다. 주로 나는 보통 크기의 작업을 선호하고 액자 작업은 차후에 생각한다.

공간과 빛

제인 테일러(Jane Taylor)

나는 언제나 전문가용 수채화 물감과 차이니스 화이트를 혼합한 것 그리고 과슈를 작업에 사용한다.
그러나 이러한 불투명한 색과 함께 투명한 색들을 사용해도 수채화 작업의 기초를 잃지 않으면서
대비의 효과를 얻도록 해야 한다.

지난 몇 년 간 도셋 해변에 있는 라임 레지스 가족 별장에 나와 우리 가족들 그리고 많은 방문자들이 드나들었다. 그곳의 밝은 진주빛의 햇빛은 터너와 콘스터블의 시대로부터 지금까지 시대를 뛰어넘어 수많은 예술가들을 매혹해 왔다. 하지만 화창한 진주빛의 햇빛만이 이 풍경의 하이라이트는 아니다. 라임 베이에는 한마디로 단정하기 쉽지 않은 다양한 분위기와 날씨가 존재하는데 그 중에서도 길게 뻗은 은빛 모래 사장의 평온한 분위기가 나를 가장 압도한다.

아래에 예로 든 그림이 이 풍경에 대한 나의 감상을 적절하게 묘사하고 있는 것 같다. 크기는 작지만, 이 장면은 현장 분위기와 빛에 대해 있는 그대로를 잘 설명하고 있다. 전체적으로 높은 톤으로 그려졌고 작은 크기의 형상들은 먼 거리에 퍼져 있어 스케일에 대한 감각과 그림에 생동감을 더하는데 이러한 장치가 없었

다면 그림이 무료해 보였을 것이다.

그림에서 살펴볼 수 있듯이 내 눈높이가 낮았기 때문에 해변의 경사가 수평선에까지 이르렀고, 그 선상에 이 작품의 재미있는 요소들이 모두 자리 잡게 되었다. 화면 중간 오른편의 가장 큰 형상(나의 딸 중의 하나)과 그 위의 또 다른 작은 형상의 대비로 인해 두 인물의 거리감이 형성되었다.

내가 작업에 사용하는 도구는 간단하다. 그다지 많이 사용하지 않는 스케치 도구, 종이를 스트레치 할 수 있고 색을 고르게 칠할 수 있는 가벼운 드로잉 보드, 간단한 색의 수채화 물감들과 차이니스 화이트, 몇 개의 붓(0-7 또는 8호) 등이 전부이다.

나는 작업을 시작할 때 풍경에 대한 나의 눈높이를 신중하게 맞춘다. 하지만 주제를 그리기 시작하면 나의 직관에 의지하여 즉각적인 반응을 화면에 그대로 드러낸다. 이것은 반사적인 작용인데 설명하기가 어려운 부분이다. 나는 내가 감동받은 대로 관람자들의 마음도 움직일 것이라는 생각으로 작업을 한다.

'9월, 라임 레지스(September, Lyme Regis, 1988)', 과슈, 18.4×28cm(7.3×11in).

풍경의 분위기

지넷 커(Janet Kerr)

지난 30년 간 머물며 그림을 그려온 웨스트 요크셔 페닌 무어지역의 풍경은 나의 작업 방향에 확실한 영향을 미쳤다. 이 곳에는 특별한 풍경이 있다. 이 풍경은 오랫동안 깎이고 바람에 부딪히며 계절의 변화를 겪어 온 흔적을 고스란히 지니고 있다. 나무 한 그루 없고 사람도 드문 무어 랜드의 언덕 꼭대기는 한때 바쁘게 돌아가던 산업지역이었던 계곡의 저 아래를 바라보고 서있다. 그 곳에는 오래된 직조공장과 굴뚝들, 맷돌 바위로 지어진 주거 건물들이 빽빽이 들어서 있다.

작업의 주제에서 곧바로 드로잉을 해내는 것은 일종의 명상이고 팽팽한 긴장감 속에서 받아들인 것을 바로 저장하는 순간이다. 그러나 작품을 완성하기 위해서 나는 작업실로 돌아와 기억 속의 드로잉을 발전시켜 그림을 그려간다. 불필요하게 흩어져 있는 것들은 생략하고 보다 간단 명료하게 느낌을 순서대로 화면에 그려간다. 적절한 창의력 없이 이 단계는 이루어질 수 없는데, 현장에서 직접 작업을 시도하는 경우에는 이러한 창의력을 발휘하기가 더욱 어려워지는 것을 경험한다. 나의 작업은 들판을 보고 그대로 그리는 것이 아니라, 그 들판을 어떻게 경험하는가에 관한 것을 그리는 것이다.

내가 시각적 기억을 메모로 남기는 과정에 있어 현장의 모습이 어떻게 느껴지는가에 대한 나의 생각이 표출되고 그것이 화면의 내용이 된다는 것을 깨닫게 되었다. 풍경의 분위기나 환경적인 요소가 작업에 나타나는 주요 색들 간의 관계와 대비, 경계면의 마무리 정도와 기타 사항 등에 큰 영향을 미치게 된다. 이러한 일들은 현장에서 그려진 원본 드로잉을 다시 참고하면서 미처 잡아내지 못했던 구체적인 현장 정보를 되짚어 그림을 정돈할 때 일어난다.

'낭떠러지에서(From the Steeps, 위의 그림 참고)'의 그림에서 고뇌에 찬 자연 풍경을 감각적으로 표현하기 위하여 나는 수채화와 과슈 그리고 그 위에 물감이 덧발라진 흰 티슈(아크릴 미디엄으로 화면에 접착시켰다)와 목탄을 복합적으로 사용하였다.

'낭떠러지에서(From the Steeps, 2000)', 혼합재료, 36×42cm(14.2×16.5in).

나는 순수 수채화만을 고집하지 않는다. 위와 같은 재료가 갖는 매우 특별한 분위기와 그 특성은 나에게 생동감을 주고 나의 작업의 기초를 이룬다. 이 최종적인 작품의 이미지는 나에게 최선이어야 한다. 만일 내가 단지 어떤 것을 묘사하기 위해 무엇인가가 필요한 상황이라면, 나는 주저 없이 위의 재료들을 선택하여 그 작업의 목적을 이룰 것이다.

밤 풍경

키니스 올리버(Kenneth Oliver)

나의 경우는, 그것이 정물화이든 풍경화이든 현장에서 작업하는 것이 더 좋은 결과를 가져오는 것 같다.

풍경화인 경우에 끊임 없는 빛의 변화와 구름의 움직임 등은 활기 넘치는 화면을 조성하게 해 보는 이들에게 에너지를 느끼게 해 준다. 이와 같이 일어나는 모든 현상을 화면에 담는 일은 매우 긴박한 긴장감을 조성한다.

'파우이에 다가가며 (Towards Fowey, 1998)', 수채화, 28×37cm (11×14.5 in).

간에 그 장면은 사라져버렸다. 마음 속에 그 이미지를 담으려면 비상한 시각적 기억력이 있어야 하고, 이것을 작업 과정 내내 잘 전달해 내야 처음의 인상이 신선하게 살아날 수 있다. 내가 이 그림을 그릴 때 했던 것처럼, 이러한 인상을 노트에 적어 놓는 것도 큰 도움이 되고, 다음날 그것을 드로잉 하며 채색을 위한 구도를 잡아 작업실에서 작업을 계속할 수도 있다. 나의 기억을 적어놓는 방법 외에도 나는 그날 저녁의 풍경을 사진으로 남겨 놓았다. 이것이 약간의 도움은 되었으나 나의 사진 기술이 그렇게 훌륭한 것은 아니었기 때문에 드로잉과 나의 시각적인 기억을 혼합한 것이 이 작업에 가장 중요한 역할을 해 주었다.

화가가 자신만의 특성을 나타내기 위해서는 어떤 주어진 주제를 그리는 뚜렷한 이유를 반드시 가지고 있어야 한다고 생각한다. 가끔 전시회를 둘러보면 어떤 작품은 개성이 부족하거나 작업 목표가 뚜렷하지 않은 것이 느껴지곤 한다.

그러나 이 특별한 그림, '파우이에 다가가며 (위의 그림 참고)'는 또 다른 카테고리에 해당된다. 나는 언제나 길거리나 바닷가의 밤의 풍경에 호기심이 생긴다. 아마도 이는 미스테리한 요소들이나, 평상시와는 다른 색의 효과 때문인 듯하다. 이 그림의 경우에 나의 아내와 나는 부두에 서서 폴루안에서 파우이로 향하는 늦은 저녁 배를 기다렸다. 그곳에 서있는 동안 나는 마법과 같이 빛나는 햇살의 색감과 부두 저편의 더욱 미스테리한 배경에 완전히 매혹되어 버렸다. 그러나 순식

나는 다작을 하는 작가는 아니다. 그러나 내가 그림을 그릴 수밖에 없을 만큼 내가 좋아하고 흥미로운 것들이 작품을 통해 관람자들에게 전달되기를 바라는 마음으로 작업을 한다.

사진을 이용하여 작업하기

데이빗 파스킷(David Paskett)

나의 수채화 기술은 탄탄한 드로잉을 기반으로 한 유화와 템페라 작업에서 시작된 것이다.
길거리나 시장, 또는 중국의 수로와 길의 주변에 빛이 비추는 구석 구석에 쌓여 있는 셀 수 없이
다양한 각종 동양적인 기구나 물체들이 나의 작업의 주제가 되어 준다.

나는 '길거리의 상인'이 그룹지어 만들어 놓은 '정물' 들에 매혹되곤 한다. 일상에서 흔하게 볼 수 있는 적재된 수하물 더미가 자연스럽게 널려 있는 것, 혹은 바구니를 높이 쌓아 놓은 것, 물건을 싣기 위한 자전거들이 한 줄로 늘어서 있는 모습, 깔개와 슬리퍼, 종이와 국수가 창문 밖에 널려 있는 모양 등 이러한 복잡한 풍경과 반복적으로 진열되어 있는 사물이 나를 유혹한다. 오랜 관찰을 통해 작업에 필요한 이미지를 확보할 수 있게 된다.

길거리 정물들 중 하나를 사진을 참고하여 작업할 때 나는 화면의 구성과 톤, 색이라는 요소들을 종합하는데 이들을 단순화 시키는 것과 명확히 드러내는 것, 리듬을 찾고 어디에 엑센트를 부여할 것인지 숙고하는 과정이 마치 교향악단을 지휘하는 것과 같다. 나는 중심이 될 부분과 화면 내부의 그룹을 구성하면서 추상적인 패턴을 그리고 구조를 통합한다. 때때로 이미지는 강한 그림자에 통합되거나 공간을 채우고, 건축적인 구조의 선의 느낌이 화면의 패턴을 이루어갈 때 그것에 편승하기도 한다.

가끔은 길이나 수로에서 작업하면서 사진기를 이용하여 배가 스쳐 지나가는 형상들을 담아내곤 한다. 이러한 현장에서의 연구와 사진이 작업의 원천이 된다. 나는 작업의 원본에 수정작업을 많이 하지는 않는다. 작품이 완성될 때 쯤 화이트 과슈를 사용하여 모서리를 명확하게 하거나 톤의 대비를 강화하는 정도의 작업을 한다.

'곡물주머니(Grain Sacks, Kumming, 아래 왼쪽 그림 참고)'에서 각 주머니들은 납작한 패턴을 이루면서 지평선이 없는 아주 약간의 원근만 보일 뿐이다. 이 간단하고 명료한 화면의 구성은 직선의 구조 위에 여러 원의 형태를 기초로, 여기에 조금씩 찌그러진 주머니나 각진 라벨, 혹은 반 쯤 꽂힌 숟가락 같은 형상이 관람자의 시선을 오게 한다. 중국식 슬리퍼가 공간과 스케일에 대한 감각을 더해준다.

다음 그림, '늘어선 자전거(Mounting Bikes, China, 아래 오른쪽 그림 참고)'에서 3륜 자전거 그룹은 푸른 빛의 배경과 대비를 이루며 마치 조명이 내리비치

는 무대에 오른 모습과 같이 드라마틱한 장면을 연출하고 있다.

강한 그림자와 변하지 않는 금속판의 모습은 원과 삼각형태의 내부적 패턴을 강화한다. 전체적인 삼각구도는 중력과 영속성을 상징한다. 주제를 화면에 제시하는데 사용한 낮은 시각적 구도는 강렬한 인상을 제공하고 있다.

왼쪽 좌 '곡물주머니 (Grain Sacks, Kunming, 1992)', 수채화, 50×65cm (19.7×25.6in).
왼쪽 우 '늘어선 자전거 (Mounting Bikes, China, 1998)', 48×75cm (19×29.5in).
오른쪽 늘어선 자전거, 세부묘사 (Mounting Bikes, detail)

빛의 방향

리차드 파이크슬리 (Richard Pikesley)

빛의 여러 가지 형태와 그에 대한 반응은 언제나 수채화가들의 작업 동기가 되어왔다.

흰 종이의 높은 명도와 수채화 물감의 투명성이 특별히 자연 세계의 발광의 성향을 고스란히 반영해 낸다.

미묘한 톤과 색의 변화로 이루어진 공간적 효과는 그 결과물과 밀접한 연관이 있다.

원근의 섬세함, 색과 톤의 감각적인 효과를 제대로 만들어 내기 위해서는

가능한 한 현장에서 작업하는 습관을 가져야 한다.

그림을 그리면서 사람들은 많은 것을 한꺼번에 생각한다. 그러나 빛에 대한 나의 흥미는 이러한 것들을 날려버린다. 야외에서 작업하는 것은 작가로 하여금 계절에 대한 느낌과 하루 중의 시간대와 날씨에 따라 변화하는 빛에 민감하게 만든다. 가끔 우리는 빛의 방향에 대해서는 생각하지 않을 때가 있다. 아침 일찍이나 저녁시간에 바깥에 한 번 서 있어 보자. 360도로 천천히 회전하면서 빛이 변화하는 것을 관찰하고 색을 얻는 것과 채도를 잃어가는 것, 명도가 변하고 형상들이 또렷해지거나 흐릿해져가는 과정을 살펴보자.

이곳에 예로 든 그림들은 새벽녘에 빠른 속도로 떠오르는 해를 그려낸 것이다.

형태는 최소한으로 묘사하고 자세한 부분은 역광으로 처리하여 희미하게 하였다. 이러한 주제를 그리는 톤의 정도는 상상하는 것보다 낮을 수 있다. 빛을 똑바로 쳐다보는 것과 같은 감각은 화면을 하얗게 표백시키는데 이 때의 톤은 매우 미묘해야 한다.

빛의 방향과 그 효과는 나의 관심을 끊임없이 끈다. 나는 하루 중 이른 시간이나 혹은 늦은 시간에 야외에서 많은 양의 작업을 한다. 이러한 시간대의 빛의 방향은 더욱 중요한 요소가 되는데 이는 빛의 각도가 매우 낮게 드리우기 때문이다. 한 방향에서 빛이 밝아오면서 구름과 나무의 형상을 지어내는가 하면 정수리에

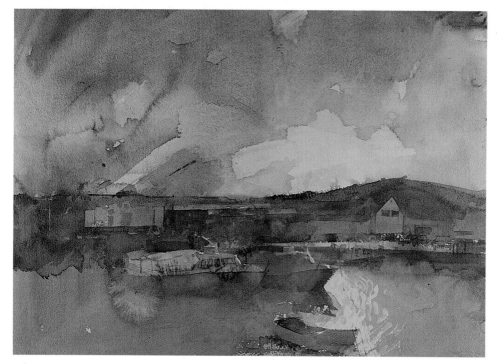

서 조감하듯 내리쬐는 해는 최대한의 강도와 색과 톤을 보이며 그림자를 제거해버린다. 해를 바라보면, 작업의 주제는 역광을 받으며 명암의 톤이 압축되어 간결하게 표현된다. 해가 등 뒤에서 비춘다면 색은 매우 화려하지만 형상이 불분명해지고, 그림자가 사물의 뒤에 숨어 그 면적이 줄어든다.

해는 놀라울 정도로 빨리 움직인다. 현장에서 그려진 그림이 화가의 마음에 들 만큼 작업이 조화를 이루려면 매우 빠르게 작업이 완성 되거나, 어느 짧은 기간 매일 같은 시간에 여러 차례에 걸쳐 꾸준히 작업이 되어진 경우일 것이다.

'일출 2, 웨스트베이 (Sunrise 2, West Bay, 2003)', 수채화, 36×52cm (14×20.5in).

상상력을 통해 작업하기

트레버 스터블리(Trevor Stubley)

나는 화면 구성에만 머물지 않는다. 우연히 일어나는 결과들을 좋아하기 때문에 나는 그림의 표면에 젯소와
석고가루를 혼합한 것을 거칠게 발라 작업을 준비한다. 이 거친 표면을 살펴보면서 그곳에 만들어진 이미지를 가지고
작업을 시작하기도 한다. 또한 아크릴 물감을 어떤 경우에는 두껍게 어떤 경우에는 얇게 칠한다.
이러한 작업의 가장 좋은 결과는 지나치지 않을 만큼 작업했을 경우에만 생긴다.
이곳에 게재된 그림은 이러한 방식을 이용하여 그린 것이다.

최근 몇 년간 나의 작업은 아이리쉬의 전설을 기반으로 션 오코네일(Sean O'
Connaill, 1850-1931)이라는 카운티 케리의 만담가와 연관이 있다. 어부이면
서 농부였던 오코네일은 한 번도 학교교육을 받아본 적이 없었다. 그는 오직 아
이리쉬어만 쓸 수 있었으며 그의 일생에 단 한 차례 그의 고향이었던 실 리알래
그를 떠나보았을 뿐이었다.

그러나 오코네일은 150개가 넘는 전래 이야기들을 모두 기억하여 이야기 할 수
있을 정도로 뛰어난 기억력을 소유한 사람이었다. 그가 이야기를 영원히 기억하
기 위해서 해야 할 일이라고는 그 이야기를 한 번 듣는 것 뿐이었다. 기계문명이
인간의 오락을 담당하기 이전 시대에는 그와 같은 이야기꾼들이 큰 명성을 얻었
으며 해안 마을의 길고 어두운 겨울을 재미있게 지내게 해 주어서 사람들로부터
많은 인기를 끌었다.

오코네일이 실 리알래그에서 그의 재능을 부지런히 살리고 있었던 그 시기에 더
블린 대학의 아이리쉬 민속학 교수인 제임스 들라기(James Delargy)는 그의
아이리쉬 엑센트를 발전시키고자 카운티 케리에 머물며 그의 휴가를 보내고 있
었다. 오코네일의 명성을 듣고 그를 찾아와 이야기를 듣게 된 들라기는 젊은 사
람들이 점차 다른 방식으로 오락을 즐기므로 어떤 수를 쓰지 않는다면 오코네일
이 구현하는 민속학의 전통이 사라져버릴 위기에 처해 있음을 깨닫게 되었다.
그래서 몇 년에 걸쳐 들라기는 오코네일의 이야기를 받아 적기 시작하였다. 후
에 이 이야기들은 영어로 번역되어 출판 되었고, 이 책이 나의 작품의 소재가 되
었다.

그림 '그는 말이 자기 맘대로 길을 가게 하였다(He let the horse go its own
way, 옆의 그림 참고)' 는 한 쌍의 도망하는 남녀를 보여준다. 여자는 창문으로
뛰어내려 말의 등에 오르고 뒤안장에 앉는다. 남자는 그 여자로 인해 너무 기뻐
서 여자를 향해 돌아 앉은 후 말이 임의대로 길을 가도록 내버려둔다. 물론 황혼
무렵이 되어 그들은 길을 잃고 밖에서 밤을 지새우게 된다.

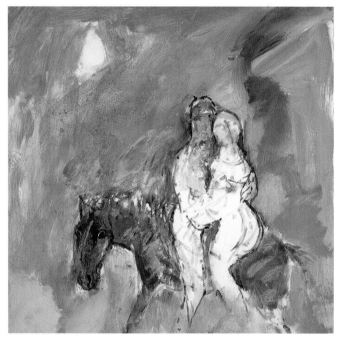

'그는 말이 자기 맘대로 길을 가게 하였다(He let the horse go its own way, 2003)', 아크릴
화, 파스텔, 보드, 66×66cm(26×26in).

이 두 형상은 우선 거친 바탕에 매우 묽은 핑크 오커를 세이블 붓에 묻혀 스케치
한 것이다. 즉시로 이 사람들의 모습이 화면에 그려졌다. 그 후 일인치 반 정도되
는 크기의 실내용 페인트 붓을 이용하여 매우 묽은 블루와 그린의 아크릴 물감을
바탕에 부드럽게 칠했다. 말을 묘사하는데 있어 파스텔을 조금 사용하고, 픽사티
브를 뿌린 후 작업을 완성하였다. 한 시간이 채 안 걸려서 이 전체의 과정이 이루
어졌다.

추상을 향하여

샐리안 풋맨(Salliann Putman)

내 작업의 영감은 어디에서든 찾아온다. 풍경이나 인테리어, 오래된 선창가나 어떠한 형상들,
또는 단순히 두 가지의 다른 색이 서로 어울리는 것 등을 보면서이다. 그 결과로 작업은 형상의 요소를 띄거나
혹은 형상이 사라진 경우도 발생된다. 그러나 언제나 추상적인 관심사, 즉 색과 빛과 공간적 요소가
나의 작업 동기가 되어준다.

구상 작업은 보통 간단한 톤의 연습과정에서 시작된다. 이것은 주제에 앞서 만들어져 작업실에서 발전되며 또한 작업 창작의 과정에 중요한 역할을 하는 기억력과 상상력보다 선행하는 것이다. 피에르 보나드(Pierre Bonnard)는 자기 자신이 자연 앞에서 무력해짐을 느낀다고 말했는데 나도 그에 공감한다.

나의 풍경화는 종종 '건축적' 이 된다. 나는 런던에서 성장하며 하늘의 좁은 면만을 보아왔는데 이는 나의 수많은 다른 풍경화 작업에 영향을 끼쳐왔다. 하늘은 종종 낮은 톤으로 그려지고, 관람자의 시선을 낮추어 공간이 형성하는 거리감으로 시선이 달아나지 못하게 막는다. 그림의 공간적 구성면적이 나에게 흥미를 준다. 이러한 풍경들은 주로 현장에서 여러 장의 시리즈로 드로잉된다. 작업실에서 그림으로 옮겨질 때 나는 기억 속의 색이든 감성적 색이든 상관 않고 자유로이

채색한다. 색은 작업에 가장 중요한 요소이다. 이것은 그림 자체이며 내가 그림을 그리는 중요한 이유이다.

비구상 작업은 주로 자연 앞에서 수채화로 완성된다. 작업의 주제가 되는 것을 확대하여 그 형상의 원래 모습을 없애고 오직 그 형상의 추상적인 형태만을 표현한다. 이러한 형태들 간의 관계에 나는 흥미를 느끼는데, 이 추상의 형태들은 자연의 어떠한 구체적인 설명 없이도 자신의 존재감을 표현해 낼 수 있기 때문이다.

내가 연구를 하면 할수록 나는 작업 주제로부터 더욱 자유로워지고 싶어진다. 내가 나의 기억 속의 '구상적' 인 주제를 그려낼 수 있으나 더욱 추상적인 작업은 오히려 자연에 더욱 가까워진다. '알데부르그(Aldeburgh, 아래 그림 참고)' 는 해변에서 그려진 그림으로 그곳에는 오두막집들과 밧줄들, 녹슬고 버려진 기계들과 일상의 파편들이 작업의 영감을 풍요롭게 한다. 이 작업은 조금은 연구한 그림으로, 자연에서 직접 채색하였고 비록 아무 형상도 뚜렷하게 보이지 않으나 그날 해변에서의 아침을 나에게 회상시킨다.

'알데부르그(Aldeburgh, 2003)', 수채화,
12×21.3cm(4.8×8.4in).

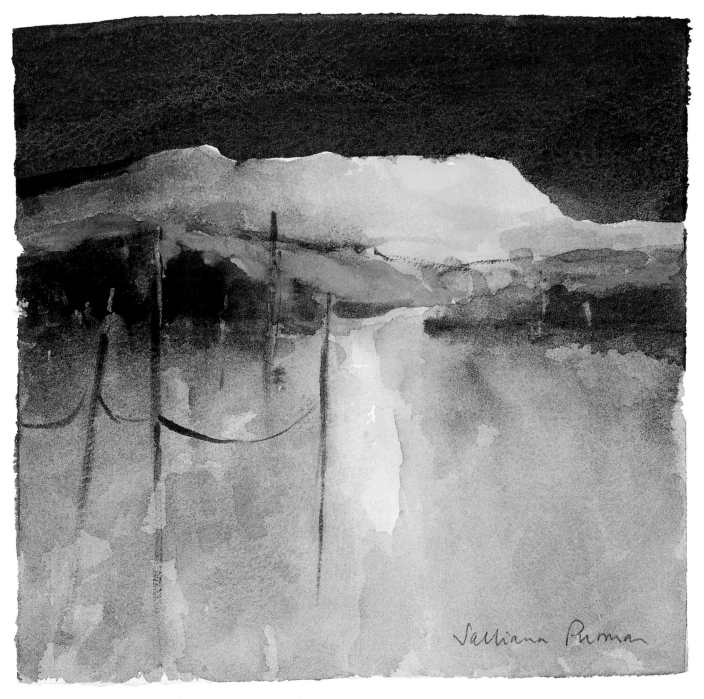

'풍경-투스카니(Landscape-Tuscany, 2003)', 수채화, 19×20.3cm(7.5×8in).

정물화

애니 윌리엄스(Annie Williams)

나는 정물화를 그것의 직접성과 함께, 개인적인 작업실내에서도 무언가에 집중할 수 있게 하는 기능 때문에 좋아한다. 그곳에서 나는 내 앞에 놓인 주제를 직접 작업에 옮길 수 있다.
나는 정물을 배치하고 배경과 사물이 서로 잘 어울리는 지 살피며 시간을 소요하는 편이다.

나는 많은 패턴을 가지고 작업을 함에도 불구하고 이미지를 간단하게 하고 사물 간의 관계에 집중하는 화면을 만들기 위해 노력한다. 가장 먼저 나는 이 특별한 주제에서 나를 끄는 어떤 매력을 묘사하려 한다. 이것은 빛과 그림자에 관한 것 이거나 이것들이 형성해내는 분위기이거나, 단지 내가 관심 있어 하는 몇몇 사물 의 조합일 수도 있다. 내가 만족스럽게 생각하는 구성이 이루어질 때까지 형상과 패턴 혹은 색에 관한 놀이의 과정이라고 생각할 수도 있다.

이 그림에서 나는 여러 종류의 도자기들을 그리기로 하였다. 나는 수년에 걸쳐 도자기를 모아왔는데 도자기들마다 지닌 고유한 표면의 질감과 다양한 형태가 나를 흥미롭게 한다. 나는 아주 간단하게 연필 드로잉을 하는데 가끔 뷰파인더를 사용하기도 한다. 뷰파인더를 이용하면 스트레치한 종이 위에 올바른 화면을 구 성하는 데 큰 도움이 된다. 나는 또한 묽은 와시를 여러 차례 칠하는 데 한 층씩 더 올릴 때마다 그 전의 와시가 완전히 건조되었는지를 반드시 확인한다. 그렇지 않으면 물과 물감이 질펀하게 남게 된다. 나는 종종 천을 드리워서 그림의 배경 으로 삼는다. 천이 가지고 있는 기본적인 패턴은 작업에 응용하기 좋은 요소가 되므로 나는 색을 바꾸거나 간결하게 표현할 때 활용하기도 한다. 또한 가끔은 화면의 전체에 와시를 입힌 후, 작업 이전으로 돌리고 싶은 부분에 물감을 덮어 버리기도 한다. 이러한 기법은 이미지를 부드럽게 한다.

'작업실의 정물화(Studio Still Life, 오른쪽 위 그림 참고, 다음 페이지 그림 참 고)'를 그리는 데 있어, 나는 오래된 전시 카탈로그를 이용하였다. 배경으로 놓인 그 사진의 어두운 부분이 도자기의 형태를 부각시키는 작용을 하였다. 그리고 바 닥에 깐 누런 신문지는 약간 거친 느낌이 들면서 패턴 아닌 패턴을 제공하여 도 자기로부터 관람자의 시선을 완전히 빼앗지 않으면서도 적절한 효과를 주었다. 이 작품에 사용된 대부분의 재료는 수채화이고 약간의 바디컬러를 이용하여 하 이라이트를 표현하거나 사물의 단단함을 나타내었다.

왼쪽 위 '작업실의 정물화(Studio Still Life, 2003)', 수채화, 34.5 x 32.5cm (13.5 x 12.8 in).
왼쪽 아래 '도자기(Country Pots, 2003)', 수채화, 바디컬러, 21 x 28.5cm (8.3 x 11.2 in).
오른쪽 작업실의 정물화, 세부(Studio Still Life, detail).

참고 문헌

주요 출처

로열 수채화 소사이어티의 역사에 대한 기본적인 자료는 1804년에 창립되어 지금까지 내려오는 자체 아카이브(공문서 보관소)에서 공급되었다. 이곳에는 소사이어티의 의사록과 서신, 전시 카탈로그와 사진들이 보관되어 있다. 사이먼 펜위크(Simon Fenwick)와 그레그 스미스(Greg Smith)가 공저한 '수채화 비즈니스, 로열 수채화 소사이어티 아카이브 가이드(A Guide to the Archives of the Royal Watercolour Society)'라는 제목으로 출판된 도록이 있다.(Aldershot, Hampshire and Vermont, 1997)

그 밖의 19세기 초반에 수채화 소사이어티의 발전과 관련 있는 자료들
· 수채화가 조합(Associated Artists in Water Colours), '수채화가 조합과 관련된 서신, 초고, 기타 등 등(Letters, Minutes, Etc., Relating to Associated Artist in Water Colours, 1807-1810)', 국립 예술 도서관, 빅토리아 알버트 박물관, 런던
· 수채화가 소사이어티(the Society of Painters in Water Colours), '종이들(Papers, 1808-1821)', 국립 예술 도서관, 빅토리아 알버트 박물관, 런던

출판된 참고 자료
· 개인의 전기를 포함한 19세기의 로열 수채화 소사이어티에 관한 기술은 존 루이스 로겟(John Lewis Roget)의 '구 수채화 소사이어티(Old Water-Colour Society, London and New York, 1891)'을 참고하였다.
· 소사이어티의 발전과 멤버쉽에 관련된 다양한 기본 자료들은 이곳의 자료를 바탕으로 한 것이다.
· 앤티크 콜렉터스 클럽, '로열 수채화 소사이어티, 초기 50년 1805-1855 (Woodbridge, Suffolk, 1992)'.
· 펜위크, 사이먼, '매혹적인 강, 로열 수채화 소사이어티의 200년(Bristol, 2004)'.
· 홈, 찰스(편집), '구 수채화 소사이어티', '스튜디오' (London, Paris and New York, spring, 1905).
· 휘쉬, 마르커스, '에드워드 7세 왕을 위해 전시된 드로잉으로서의 영국 수채화, 로열 수채화가 소사이어티(London, 1904)'.
· 스펜더, 마이클, '수채화의 영광: 로열 수채화 소사이어티 디플로마 콜렉션 (Newton Abbot, 1987)'.
· 가장 완전하고 주요한 수채화의 역사에 관한 자료는 마틴 하디의 '영국의 수채화(3 vols, London, 1966-1968)'에서 참고하였다.

나머지 자료들은 다음을 참고하였다.
· 베이어드, 제인, '화려함과 상상력의 작업: 수채화 전시, 1770-1870' 카탈로그(New Haven, 1981).
· 베리, 아드리안, '영국 수채화의 200년' (London, 1950).
· 홈, 찰스(편집), '로열 수채화가 인스티튜트', '스튜디오' (London, Paris and New York, spring, 1906).
· 라일즈, 앤과 햄린, 로빈, '오페 콜렉션의 영국 수채화 카탈로그' (London, 1997).
· 말라리 외, H L, '수채화 이해' (Woodbridge, Suffolk, 1985).
· 멜러, 데이비드, 산더스, 그릴과 라이트, 패트릭, '영국을 기록하기, 전쟁 전 영국 최후의 날' (London, 1991).
· 뉴얼, 크리스토퍼, '빅토리안 수채화' (Oxford, 1987).
· 눈, 패트릭(편집), '콘스터블에서 들라크루아까지, 영국의 미술과 프랑스 낭만성', 카탈로그(London, 2003).
· 파인, W H, 에브라임 하드캐슬의 글, '영국 수채화의 진보와 번영' '소머셋 하우스 가제트' (London, 1823-1824).
· 스미스, 그레그, '로열 아카데미의 수채화가와 수채화 1780-1836', 에세이 '아트 온 라인', 카탈로그, 편집, 데이비드 솔킨(New Haven and London, 2001).
· 스미스, 그레그, '전문 수채화가의 출현, 예술계의 논쟁과 연합 1760-1824' (Aldershot and Vermont, 2002).
· 월튼, 앤드류와 라일즈, 앤, '영국 수채화의 전성기 1750-1880' 카탈로그 (London, 1993).

· 특별히 H L 말라리 외의 '영국 수채화가 사전(3 vols, Woodbridge, Suffolk, 1976)'에 실린 수채화가들의 수많은 전기와 논문은 약력에 관한 귀중한 자료가 되었다. 1923년과 1994년에 출판된 '구 수채화 소사이어티'에 관한 책들에서는 수채화 예술과 수채화가들의 개개인에 대한 에세이를 참고하였다.

THE WATERCOLOUR EXPERT

First published in 2004
under the title The Watercolour Expert
by Cassell Illustrated, an imprint of Octopus Publishing Group Ltd
2-4 Heron Quays, Docklands, London E14 4JP
ⓒ 2004 Octopus Publishing Group Ltd
All rights reserved'

Korean Translation Copyright ⓒ 2007 by SUNGLIM & JISIKDUMI Publishing Co.
Korean Edition is published by arrangement with Octopus Publishing Group Ltd
through PK Agency, Korea

THE WATERCOLOUR EXPERT

2007년 12월 15일 초판 인쇄
2007년 12월 20일 초판 발행

그림 | 로열 수채화 소사이어티
번역 | 채현정
감수 | 장문걸
펴낸이 | 정종진

주간 | 장현규
기획·편집 | 이정은 김수미
디자인 | 김재경 정희철
마케팅 | 김종렬 송은진

펴낸곳 | 지식더미
파는곳 | 도서출판 성림
　　　　서울시 서초구 방배본동 766-34 덕성빌딩 3층
　　　　전화. 02-534-3074~5 / 팩스. 02-534-3076
　　　　homepage. www.sunglimbook.com

등록일자 | 1989년 11월 21일
등록번호 | 2-911

ISBN 978-89-7124-084-7

책값은 뒤표지에 있습니다.
잘못 만들어진 책은 바꾸어 드립니다.